修訂版

世界品茶事典

紅茶―日本茶―中國茶―韓國茶―香草茶―健康茶―咖啡

主婦之友社―――著

藍嘉楹・邱香凝―――譯

笛藤出版

「茶」可以細分為許許多多不同的種類，大家最熟知的也許就是中國茶，除此之外，還有紅茶、日本茶、香草茶、健康茶……。什麼樣的狀況，會讓你不禁想來一杯茶呢？

小小的一杯茶，
帶來大大的幸福時光。

運用隨手可得的材料製作健康養生茶。

美味的茶與美好的品茶時光，
能為你掃去心中的疲憊。

混合不同的材料，增添變化。

喝茶不僅能潤喉，更能讓人放鬆精神──沒錯，這才是品茶的醍醐味。茶是一種很棒的飲品，不但能為身體帶來益處，更能滋潤你的心靈。

一定要用密封容器保存茶葉。

邂逅一杯高品質的日本茶。

韓國茶與色彩繽紛的茶點。

本書介紹了各種茶、咖啡的沖泡方式以及品嚐的方法。不僅如此,你也能從中瞭解茶的種類、產地、歷史等相關知識。歡迎你一起進入深奧的「茶類」世界!

除了享受滋味、香氣外,茶色也是欣賞的重點之一。

偶爾換個方式沖泡,享受不一樣的美味。

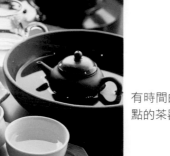

有時間的話,不妨選用講究一點的茶器吧!

目次

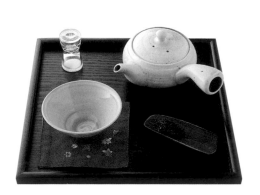

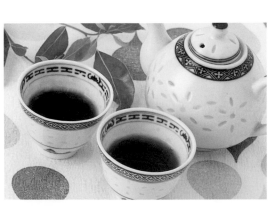

Part 4

韓國茶

Part 5

香草茶

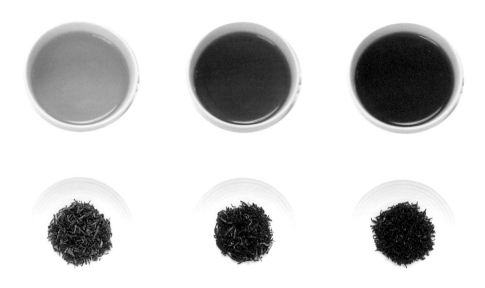

English Tea

紅茶

早晨醒來一杯早茶，下午三點吃蛋糕配下午茶，
睡前來杯熱奶茶。一整天都能享受紅茶的美味。

標示越往右，表示
紅茶的茶色愈濃。

○ ○ ○ ○ ○
淡 ◀——▶ 深

監修：山田　榮（Yamada・Sakae）
（株）LEAFULL 代表。１９８８年創業。
造訪印度、尼泊爾等地茶園，將高品質茶葉進口至日本。
透過舉辦茶講座，促進紅茶的普及，對茶葉知識之豐富毋庸
置疑。
● LEAFULL
東京都衫並区阿佐谷南 1-8-5 OSAWA ビル 1F
TEL：03-5307-6890

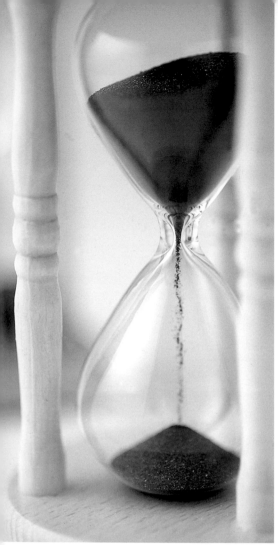

有趣的紅茶！

一口飲下，口中立刻充滿芬芳茶香，令人瞬間感覺優雅，這就是紅茶。晨起一杯紅茶提神醒腦，下午和朋友邊喝紅茶邊談天說地，晚上與家人圍桌品茗。當水一燒開，幸福的時光就此展開。

仔細地泡茶

愈是被時間追著跑的忙人，請愈是多花點時間慢慢、仔細地沖泡一杯紅茶吧。裝一壺新鮮的水，放在爐上燒開。先用熱水溫杯備用，再用剛燒開的水注入茶壺，接著是短暫的等待。二話不說的全神貫注，埋首於泡茶的過程吧。比平常花更多時間與心力沖泡出的紅茶，光是看到裊裊上升的蒸氣都會令人感覺幸福，喝起來一定倍覺美味。

慢慢品味

紅茶的種類繁多，五花八門。不同茶園、不同季節栽培出的茶，味道與香氣也各不相同。每個品牌都有其獨特的比例配方，有些紅茶沖泡出的是鮮艷的橘紅色，也有些紅茶沖泡出的是宛如咖啡般的深褐色；有些茶喝起來帶有花香，有些茶喝起來令人聯想起草原。紅茶可以用眼睛欣賞，用鼻子聞香，享受喝進嘴裡時的口感、通過喉嚨時的觸感，最後還能品嚐味道。紅茶是一種淬鍊感官，值得慢慢品味的飲料。

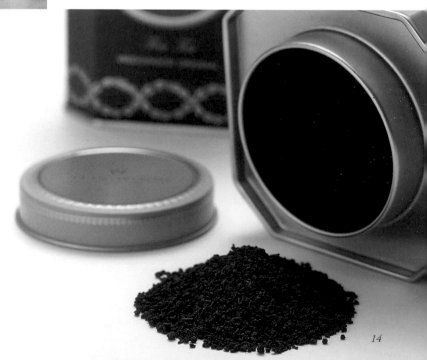

下一番工夫選擇茶點

紅茶非常適合搭配蛋糕及餅乾等西洋甜點。的確,在甜點的餘味中,讓紅茶帶點苦澀的爽口滋味在口中擴散,是非常暢快的感受。不過,來自不同茶園、不同品牌或不同季節栽培的紅茶,味道也各不相同。除了有適合搭配日式點心的紅茶外,令人意外的是,也有某些紅茶很適合搭配油膩重口味的中式菜餚。在茶點上多下一番工夫,享受更多紅茶的美味之處吧。

花式茶飲

不加糖紅茶、檸檬紅茶、奶茶、冰紅茶……其實,紅茶的喝法可不只這些。紅茶可以和水果、酒類飲料或其他飲料搭配成花式茶飲,相輔相成更有味道。本書也會介紹令人意想不到的奇特組合及其作法,引出紅茶令人驚奇的美味。除了書中介紹的作法之外,不妨試試用各種材料替換搭配,做出屬於自己的一杯原創花式茶飲?

找尋自己喜愛的茶具

紅茶擁有悠久深奧的歷史,因此也不乏古董茶具或具有悠久傳統的茶具品牌。不只茶杯與茶碟,就連小量匙與濾茶器等用具,也能找到獨具特色的商品。不需要高價昂貴的用品,只要使用自己喜愛的茶具,就能陪伴我們開心度過一段品茶時光。用自己心愛的茶杯喝的紅茶,真的非常美味!

尼泊爾

儘管知名度較低，由於鄰近以生產最高級紅茶而聞名的印度大吉嶺茶園之故，尼泊爾生產的，可都是高品質的茶葉。1977年尼泊爾設立國營紅茶開發協會，如今每年的紅茶產量超過一千噸，是一個不斷成長也值得注目的紅茶產地。

尼泊爾
Nepal

錫金
Sikkim

大吉嶺
Darjeeling

中國
China

中國

茶的發祥地。比起紅茶，中國的綠茶市場更大，不過，世界三大紅茶之一的祁門紅茶仍然產於中國，此外，中國也生產在歐洲大受歡迎的立山小種紅茶。

福建省
Fujiansheng

安徽省
Anhuisheng

阿薩姆
Assam

印度
India

斯里蘭卡
Sri Lanka

烏瓦
Uva

努瓦拉伊利亞
Nuwara Eliya

汀布拉
Dimbula

坎地
Kandy

印尼

1882年，錫蘭的阿薩姆種紅茶被引進爪哇島，從此確立了印尼的紅茶產業。歷史上雖曾經歷過一次衰退期，1960年代印尼政府一方面展開國營種植事業，另一方面也獎勵地方上的小規模茶園，再次促進了紅茶產業。印尼紅茶口味淡雅，適合用於混搭特調，其銷售市場遍及全世界。

印尼
Indonesia

爪哇
Java

為了深入品味紅茶而學習

世界紅茶產地

世界三大紅茶分別是印度的大吉嶺、斯里蘭卡的烏瓦以及中國的祁門紅茶。不過，除了這些國家之外，還有許多地方也生產紅茶。事實上，也有很多比較不為人所知的名茶。

印度

世界三大紅茶之一，大名鼎鼎的大吉嶺紅茶，其產地就在印度。印度每年約生產七十五萬噸茶葉，是全世界最大的紅茶生產國。印度東北方有阿薩姆、大吉嶺、特萊、杜阿滋，南部則有尼爾吉里、海連奇等許多著名的紅茶產地。在印度，不同季節能夠品嚐到不同口味與香氣的紅茶。

特萊
Terai

杜阿滋
Dooars

尼爾吉里
Nilgiri

喀拉拉邦高地
Kerala

肯亞

從印度導入阿薩姆種紅茶後，肯亞就此展開了紅茶栽培。1963 年肯亞獨立，紅茶栽培隨之有了顯著的發展，現在已成長為紅茶產量世界第三的國家。肯亞產的紅茶特徵是兼具醇厚與爽口，易飲度高，多半使用在混搭特調及茶包製作上。

肯亞
Kenya

斯里蘭卡

斯里蘭卡孕育出世界三大紅茶之一的烏瓦紅茶，其紅茶產量更位居世界第二。這個位於印度南方的海上小島，過去曾被稱為錫蘭，所以斯里蘭卡產的紅茶又稱「錫蘭紅茶」。除了烏瓦紅茶，斯里蘭卡還生產努沃勒埃利耶、汀普拉及坎地等紅茶。

認識紅茶吧

為了更能品味紅茶，讓我們一起來

你知道紅茶如何製作嗎？
還有，紅茶包裝上的「OP」和「BOP」是什麼意思呢？
一起學習關於紅茶的知識吧。

何謂茶葉等級

紅茶包裝上標示的「OP」和「BOP」，代表的是紅茶的等級。但是，何謂紅茶等級呢？事實上，「紅茶等級」代表的是所使用的茶葉部位與大小，並非藉此決定茶葉的品質優劣。

沖泡紅茶時，相較於大片茶葉，形狀愈小愈細碎的茶葉，可在愈短的時間內泡出茶水顏色與風味。由此可知，茶葉的尺寸大小將會影響沖泡方式。因此，在製造前必須依照茶葉大小及形狀歸類，以此做為茶葉的「等級區分」。

附帶一提，「Tippy（茶葉的心芽尖端捲曲細長的茶葉）」和「Golden（葉片上長有金黃細毛的茶葉）」等分法，並不屬於等級區分的主流。

茶葉各部位名稱

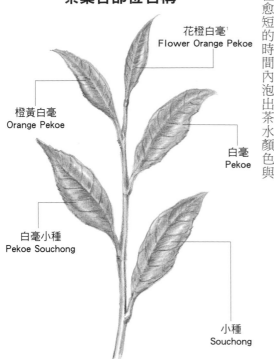

花橙白毫[1]
Flower Orange Pekoe

橙黃白毫
Orange Pekoe

白毫
Pekoe

白毫小種
Pekoe Souchong

小種
Souchong

¹譯註：簡稱 FOP，亦即我們所熟知的「一心二葉」。

紅茶生產過程（傳統製法）

① **摘採** … 採收茶葉。

② **萎凋** … 陰乾摘下的茶葉。

③ **揉捻** … 使用揉捻機搓揉茶葉，破壞組織，使其氧化發酵，也同時成型。

④ **解塊** … 將揉捻過後結塊的茶葉過篩，使其徹底氧化發酵。

⑤ **發酵** … 將茶葉發入調整為溫度 25～26 度，濕度 90% 左右的發酵室。

⑥ **乾燥** … 用 105～115 度的熱風吹乾茶葉，直到剩下 3%～4% 左右的水分。乾燥後的茶葉稱為「毛茶」，毛茶得再經過撿枝、分篩等手續，使其形狀整齊、品質劃一後，才稱為「成品茶」。

＊紅茶的加工方式分為葉片型與 CTC 型。CTC 型是在上述③的過程中使用特殊揉捻機進行「Crush、Tear、Curl（碾壓、撕裂與揉捲）」製成的茶葉，並各取第一個字母命名此種加工製法。以滾筒破壞、裁斷、揉圓茶葉組織並塑形。製成的茶葉為紅褐色，放入熱水後能在短時間內泡出茶色，且散發強烈風味。

主要的等級區分

① OP Orange Pekoe ／橙黃白毫

所謂的 Orange Pekoe 橙黃白毫，既不是商品名稱，也不是風味的形容詞。即使標示為 OP，也不代表該款茶葉帶有柑橘香氣。這裡的 OP 是用來表示「完成製茶程序後的原料茶的茶葉，呈現一定的尺寸與形狀」的術語。

按照一般的解釋，可以說 OP 茶葉是「長度約 7～11mm 的細長線型茶葉，葉片偏薄。和柑橘果實或香氣並無關係」。

② BOP Broken Orange Pekoe ／橙黃白毫碎葉

一般對 BOP 的解釋是「用機器切碎本來應該成為 OP 型的茶葉，尺寸一般為 2～3mm。大多是包括心芽在內的高級品」。不過，不同國家、產地及時期生產的 BOP，其大小也參差不齊，不可一概而論。

OP 和 BOP 的製造方法不同，OP 是藉由較輕柔的揉捻方式使葉片捲曲，BOP 則是一邊從上方施加較大的壓力，一邊揉捻、切斷茶葉。

③ BOPF Broken Orange Pekoe Fannings ／細碎的橙黃白毫碎葉

BOPF 是將 BOP 的茶葉切成更小更細碎的形狀，尺寸約為 1～2mm。BOPF 泡出的茶水顏色更濃，也能在更短的時間內泡出香氣，主要使用在茶包製作上。

比 BOPF 稍大些許的類型稱為「PF（Pekoe Fannings ／細碎的白毫碎葉）」，比 BOPF 稍小些許的稱為「F（Fannings ／碎葉）」。

④ D Dust ／粉末微粒

Dust 在紅茶業界用語中表示「於製茶工廠中製作的茶葉中，尺寸最小的類型」。Dust 的英文原意雖是「塵埃」的意思，在此不可以如此直譯的方式解釋。 一般的 Dust 往

往供生產國的人們日常飲用，消耗量大。特徵是泡出的茶水顏色深濃，只需要很短的時間就能泡出強烈的味道與香氣。

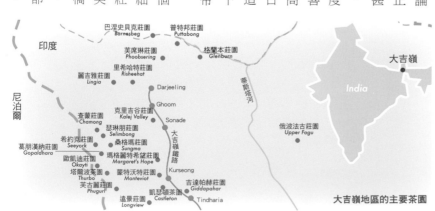

大吉嶺 Darjeeling

以層次豐富的味道與香氣風靡全世界

有「紅茶中的香檳」美譽，最高級的紅茶

每年生產七十五萬噸紅茶，世界最大的紅茶生產國，印度。擁有大吉嶺及阿薩姆等產地，紅茶種類豐富，找尋不同收穫年份、季節或不同茶園採收的茶，品嚐各種不同風味與香氣，也是一種樂趣。

即使是對紅茶不甚熟悉的人，一定也曾聽過大吉嶺紅茶的名字吧。大吉嶺紅茶是世界三大紅茶之一，也是最高級的紅茶，因而廣為人知。大吉嶺之所以如此出名，必須歸功於優秀出色的茶葉。與其他品種的茶葉相比，大吉嶺茶葉無論味道或香氣都出類拔萃。真正高級的大吉嶺紅茶，喝起來甚至如同高級的美酒一般美味。

大吉嶺紅茶的故鄉在印度西孟加拉省的最北端，背對喜馬拉雅山的山岳地帶，標高500～2000公尺的高地。日間的直射日光與夜間的低溫間產生的激烈溫差，在這樣的溫差下成長的茶葉，孕育出帶有獨特芬芳香氣的茶葉。

大吉嶺地區約有八十五個茶園，自古以來便採用慢工細活的傳統方式製茶。大吉嶺紅茶素有「紅茶中的香檳」之美譽，沖泡後的茶水顏色是淡橘紅色，飄散一股高雅的香氣，同時帶著獨特的澀味，這些都是大吉嶺紅茶的特徵。不過，

不同時期採收的大吉嶺紅茶，其味道及香氣都有很大的差異（請參照第23頁）。雖然實際情況因茶園而異，大致上，春天摘採的茶葉口味普遍清爽，夏天摘採的茶葉滋味紮實，秋天摘採的茶葉則是溫順易飲。

（請參照第23頁）

巴涅史貝克莊園 Barnesbeg
普特邦莊園 Puttabong
格蘭本莊園 Glenburn
芙席琳莊園 Phoobsering
里希哈特莊園 Risheehat
麗吉雅莊園 Lingia
Darjeeling
Ghoom
克里吉谷莊園 Kalej Valley
查蒙莊園 Chamong
Sonade
瑟琳朋莊園 Selimbong
希約克莊園 Seeyork
桑格瑪莊園 Sungma
葛朋漢納莊園 Gopaldhara
瑪格麗特希望莊園 Margaret's Hope
歐凱迪莊園 Okayti
塔爾波茶園 Thurbo
蒙特沃特莊園 Monteviot
Kurseong
芙古麗莊園 Phuguri
吉達帕赫莊園 Giddapahar
遠景莊園 Longview
凱瑟頓莊園 Castleton
Tindharia

印度
尼泊爾
India
大吉嶺
蔣斯塔河
大吉嶺鐵路
俄波法古莊園 Upper Fagu

大吉嶺地區的主要茶園

凱瑟頓茶園 Castleton

在日本也極受歡迎的紅茶，香氣馥郁味道濃重

凱瑟頓茶園與農場位於庫爾賽奧斯恩地區（Kurseong），北有喜瑪拉雅山脈，南有一大片廣闊平原。在大吉嶺的眾多茶園中，凱瑟頓是身分特別高貴的一個茶園。以特徵來說，這裡生產的紅茶帶有強烈的麝香葡萄香氣。當令季節採收的茶葉往往受到高度關注，吸引買家競出高價，過去曾有好幾次寫下史上最高價的紀錄。

秋摘茶 Autumnal

香氣明顯，口味醇厚，內斂而不過分強勁的澀味頗具特色。適合搭配栗子或堅果類點心飲用。

DATA
茶湯 ○○○●○
萃取時間 5分

夏摘茶 2nd Flush

具有豐盈華美的香氣，特徵是帶有麝香葡萄風味的芳醇滋味。適合搭配餅乾與蛋糕類點心飲用。

DATA
茶湯 ○○○○●○
萃取時間 6分

春摘茶 1st Flush

散發宛如原野花草般的清新香氣，適合泡成無糖紅茶，可搭配蛋糕或和菓子。

DATA
茶湯 ○○●○○○
萃取時間 5～6分

塔爾波茶園 Thurbo

以帶有花香與甘甜味而聞名的紅茶產地

塔爾波茶園生產的紅茶滋味獨特，茶園的命名由來也相當特別。由於這座廣大的茶園位於印度與尼泊爾邊境附近，茶園的工作人手多由鄰國尼泊爾的塔爾波村募集而來，茶園也因此得名。塔爾波茶園的紅茶帶有豐富的花香與觸感柔美的甘甜味，是這款茶的特徵。

秋摘茶 Autumnal

在入口一陣內斂而清爽的滋味之後，滲出黑蜜般甘甜的味道將在口中擴散。或許可以搭配較油膩的食物飲用。

DATA
茶湯 ○○○●○○
萃取時間 5～6分

夏摘茶 2nd Flush

乾脆爽快的口感，入喉順暢的滋味，可感受到強勁與纖細共存的一款茶。不加糖飲用，更能充分享受水果的風味與舌尖上的躍動感。

DATA
茶湯 ○○○●○○
萃取時間 6分

春摘茶 1st Flush

彷彿剛剖開的青竹般綠意盎然的青草氣息，令人印象深刻。另一方面，那宛如黑糖的深奧甜味，則適合搭配包有豆餡的和菓子飲用。

DATA
茶湯 ●○○○○
萃取時間 5～7分

歐凱迪茶園 Okayti

以慢工細活保持安定品質的實力派茶莊

在大吉嶺眾多茶園中，堪稱具備前五名實力的超優良茶園。充滿熱情而按部就班的製茶過程，仔細地確保茶葉的品質。在 1959 年的評鑑會上，英國伊莉莎白女王喝了此茶後大受感動，特地寄信表達讚美之情，還留下了關於茶園名稱的小故事。因為不管喝幾次依然美味，所以是「OK 的茶（Tea），Okayti」。

秋摘茶 Autumnal

經過繁複費工的焙煎，完成帶有獨特異國風味的紅茶。最適合和蛋塔或花生蛋糕等甜點一起飲用。

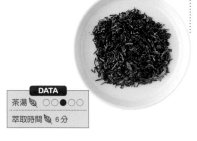

DATA
茶湯 ○○●○○
萃取時間 6分

夏摘茶 2nd Flush

這款紅茶給人的第一印象有些質樸單調，仔細品嚐後卻能感受紮實的麝香葡萄風味，整體印象依然氣質高雅。美麗的茶水顏色最是與眾不同。

DATA
茶湯 ○○○●○
萃取時間 6分

春摘茶 1st Flush

除了新鮮的氣息之外，更散發一股溫柔包容的氛圍。這款高貴清雅的茶葉，建議沖泡為無糖紅茶，很適合在早晨需要醒腦時來上一杯。

DATA
茶湯 ○●○○○
萃取時間 6分

印度紅茶

芙古麗茶園 Phuguri

優秀的品種改良技術，創造出高品質的茶葉

茶園位於與尼泊爾的邊界附近。地勢陡斜，排水良好，擁有乾淨的井水。這裡的充足水分，加上覆蓋茶園整體的適度霧靄，皆有助於生產美味的茶葉。芙古麗茶園優秀的品種改良技術也負有盛名，紅茶包裝上經常可見 CL（Clonal）的標記，意思是選擇優良樹種，以插枝方式栽培出的茶種。

秋摘茶 Autumnal

推薦給不喜歡強烈茶香的人。一般來說秋摘茶適合泡成奶茶，不過，享用這款秋摘茶時，最好以不加糖的方式細細品味。

DATA
茶湯 ○○●○○
萃取時間 5～6分

夏摘茶 2nd Flush

儘管具有獨特的個性，卻又不過分強調自我，是一款各方面表現均衡的紅茶。美味入口即化，滿佈整個味蕾。

DATA
茶湯 ○○○●○
萃取時間 5～6分

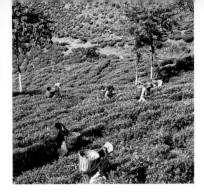

瑪格麗特希望茶園 Margaret's Hope

豐美的滋味，是近年急速受到注目的績優股

茶園位置幾乎位於大吉嶺地區的正中央。1930年代，茶園主人之女瑪格麗特回到祖國英國時，在歸途的船上過世。瑪格麗特生前曾希望「總有一天要回到這座茶園」，身為茶園主人的父親便以此為茶園命名。近年來，瑪格麗特希望茶園生產出各方面條件均衡的高品質茶葉，博得許多愛茶者的喜好。

秋摘茶 Autumnal

有著清爽的甘甜與適度收斂的滋味，香氣怡人，展現秋茶特有的甘美與濃醇。

DATA

| 茶湯 | ○○●○○ |
| 萃取時間 | 6分 |

夏摘茶 2nd Flush

喝下一口，嘴裡彷彿嚐到化開的蜜汁般滿滿的甜美滋味。明亮澄淨的橘色茶水非常美麗。

DATA

| 茶湯 | ○○●○○ |
| 萃取時間 | 6分 |

春摘茶 1st Flush

調性纖細而內斂高雅。具有透明感，無可挑剔的美味茶葉。令人聯想到清麗花朵的香氣馥郁四溢。

DATA

| 茶湯 | ●○○○○ |
| 萃取時間 | 5分 |

關於大吉嶺茶的採收季節

儘管同樣名為大吉嶺，除了來自八十五個茶園之外，大吉嶺紅茶的「當令季節」，也就是可採收到品質最高茶葉的季節，在春、夏、秋各有一次。即使來自同一個茶園，採收季節的不同也會使品嚐到的味道各異其趣。一起來了解大吉嶺茶的當令季節吧。

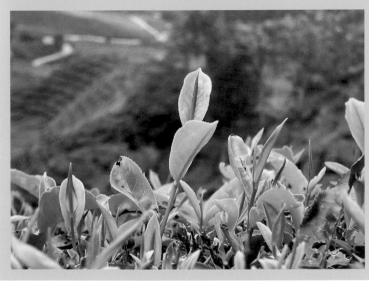

春摘茶（第一次採收）

春天採收的茶葉。在三～四月採下的茶葉，是該年度最初收穫的紅茶。這個季節適逢短暫雨季，鮮嫩的新芽一口氣萌發。在充滿青綠嫩葉的季節採收的春摘茶，具備纖細清冽的香氣和味道。茶水顏色是帶有透明感的美麗橘紅色。

夏摘茶（第二次採收）

於五～六月採收的便是夏摘茶。此時期的葉片已更加挺拔紮實，無論味道、香氣或醇度都很充實。高級夏摘茶的特徵是散發麝香葡萄般的芳醇豐美香氣，喝得出宛如熟成水果的甘美與醇厚。

秋摘茶（第三次採收）

10月下旬到11月是一年之中最後一次採收的季節。經過7～8月的雨季之後，進入乾爽的秋季，也是茶葉的採收期。這個時期的收穫量很少，比起前兩次採收期的茶葉，滋味更加圓熟，茶水顏色也較紅豔，澀味減少，給人溫潤香甜的感受，成為平順易飲的紅茶。

瑟利蓬茶園 Selimbong

友善大自然的有機茶園

創立於 1866，是一座歷史悠久的茶園。現在是少數實踐「生機互動農業」有機栽培的茶莊。肥料與水分等栽植紅茶時的必備條件都由茶園本身出產，守護自然環境的同時，也製造出高品質的茶葉。瑟利蓬茶園的茶葉具有溫柔包容的氣質和輕柔的滋味。

保持穩定品質，取得良好均衡，值得信賴的滋味。除了搭配甜食外，也很適合用餐時飲用，是一款和食物相容性高的紅茶。

DATA
茶湯 ○○●○○
萃取時間 6分

桑格瑪茶園 Sungma

孕育出透明清澄的紅茶

桑格瑪茶園的茶葉最大的特徵是入喉暢快，也兼具醇度與爽口度。茶水顏色散發透明的光澤。莊園土地位於拉彭溪谷，可一覽對面山區的瑟利蓬茶園及希約克茶園。以謹慎而熱情的製茶手法聞名，在大吉嶺眾多茶園中生產出數一數二的頂級茶葉，是一座有機茶園。

散發如花香般的清冽香氣，以宛如水果的芳醇滋味包覆茶葉清爽的澀味，給人高貴優雅的印象。

DATA
茶湯 ○○●○○
萃取時間 5～6分

印度紅茶

里希哈特茶園 Risheehat

謹慎的製茶過程值得信賴

衛生管理全面週到，製茶過程謹慎仔細，感受得到身為製茶人的驕傲。茶園名為里希哈特，在孟加拉語中有「安詳和平之處」的意思。這裡出產的茶葉正如其名，有著圓滑而穩重沉靜的滋味。這裡也是 USDA、印度有機、瑞士 IMO 及日本 JAS 認證的有機茶園。

散發與日本茶及中國茶近似的香氣，氣質高雅的紅茶。帶有確實的甜度，適合做成無糖紅茶，搭配磅蛋糕等甜點。

DATA
茶湯 ○●○○○
萃取時間 6分

吉達帕赫茶園 Giddapahar

大吉嶺地區第二小的茶園

位於大吉嶺南部庫爾賽奧斯恩地區，標高 1500 公尺處，有大吉嶺喜瑪拉雅鐵路從美得宛如一幅畫的茶園穿越。採收時期往往發生濃霧，從而孕育出豐富的茶葉香氣，更在高度製茶技術下，完成的茶葉散發獨特香味（草香中帶有清爽花香與水果香，同時又能嚐到高雅的澀味）。

圖為夏摘茶。沖泡後是明顯的橘紅色，犀利爽口的茶葉襯托出濃烈的麝香葡萄風味，喝完則留下成熟的滋味與餘韻。

DATA
茶湯 ○○●○○
萃取時間 6分

巴涅史貝克茶園 Barnesbeg

小規模但品質年年提升

位於大吉嶺北部尼泊爾邊境處，標高 300 ～ 1260 公尺處。栽培面積僅有 130 公頃的小型有機茶園（獲印度有機、IMO 及 JAS 認證）。在慢工細活的製茶過程與毫不懈怠的努力熱情下，每年皆生產出高品質的茶葉。

圖為夏摘茶的茶葉。茶葉中散見銀色與金色的芯芽，從外觀即可感受到夏茶特有的強勁。散發令人想起柔弱花草的清爽香氣，喝下後有甘美熟成果實般的甜味在口中擴散。

DATA

| 茶湯 ◯◯◯●◯◯ |
| 萃取時間 5～6分 |

葛朋漢納茶園 Gopaldhara

茶葉數量稀少品質高的茶園

位於大吉嶺西側米立克溪谷，標高 1670 ～ 2130 公尺的位置，擁有豐饒的自然環境，是一座籠罩在神秘霧氣中的茶園。創立於 1901 年，是大吉嶺歷史悠久的茶園之一。製茶技術穩定，生產稀少而高品質的茶葉。

圖為春摘茶。摘下的嫩葉中還含有銀綠色的美麗花蕊，令人想起早春的喜瑪拉雅山。散發芬芳馥郁的甜美花香，滋味宛如多汁的果實，喝完後留下層次豐富的餘韻。

DATA

| 茶湯 ◯●◯◯◯◯ |
| 萃取時間 5～6分 |

紅茶除了好喝之外的功效

據說最早在英國販售的紅茶，曾被介紹為能治療疾病的特效藥。這種來自中國的神秘飲料，在口耳相傳之間產生了這樣的傳聞。然而近年來，實地分析紅茶的成分，發現紅茶確實具有各種功效。

首先，紅茶內含咖啡因，有幫助清醒與消除疲勞的效果，同時也對減肥有些幫助。此外，紅茶中的兒茶素有抗菌、殺菌的作用，能有效預防感冒。冬天可用濃紅茶漱口。紅茶中也含有少量的氟，能幫助預防蛀牙。

既然紅茶具備這麼多效果，請務必常喝美味的紅茶，維持健康的身體吧。

普特邦茶園 Puttabong

擁有160年悠長歷史的茶園

背靠喜瑪拉雅山脈，位於標高 470 ～ 2560 公尺，設立於 1852 年的廣大茶園。採用有機栽培法，獲得印度有機、IMO 及 JAS 認證。

圖為春摘茶的茶葉。茶水顏色是內斂的橘色。喝下一口，眼前彷彿浮現沐浴在春陽下的茶園風光。甘甜中伴隨著青草香，爽口的澀味舒適愉悅，清冽沉穩的口味是最大特徵。

DATA

| 茶湯 ◯●◯◯◯◯ |
| 萃取時間 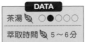 5～6分 |

阿薩姆 Assam

最適合泡成奶茶的紅茶
有著厚重強勁的味道

阿薩姆是世界最大的茶產地。這裡是世界上少數的多雨地帶，加上高溫多濕的氣候，擁有最適合栽培茶葉的天然條件。阿薩姆茶葉的特色是厚實的口感與甘美芳醇的滋味，最適合用來做成奶茶。

每年春、夏、秋各採收一次。八成以上的阿薩姆茶葉採CTC型製法（請參照第18頁），但是夏摘茶也有傳統的葉片型。

India · 阿薩姆

阿薩姆的代表茶園

波爾沙波利茶園 Borsapori

除了肥沃土壤與充足水分，一天之中的溫差超過十度的氣候，也是製造品質安定茶葉的一大功臣。茶水顏色偏紅，香氣芬芳甘美，滋味溫厚香醇。泡濃一點就很適合做成奶茶。

阿姆古利茶園 Amgoorie

阿薩姆地方的大多數茶園都在標高 50 ～ 120 公尺的低處，即使是最高處也只有 500 公尺。其中，阿姆古利茶園的位置較高，也因此得以生產出阿薩姆少見的傳統葉片型茶葉，並獲得高度評價。尤以夏摘茶的品質最出色，呈現纖細而溫和的滋味。

發揮阿薩姆紅茶特質的
ＣＴＣ製法茶葉

第一個 C 是 Crush（碾壓），T 是 Tear（撕裂），第二個 C 是 Curl（揉捲）的縮寫。此種製法不留茶葉形狀，完成的茶葉呈圓粒狀。萃取茶液的時間短，泡出的茶水顏色深濃，是最能發揮阿薩姆紅茶特質的製法。

DATA
茶湯 ○○○○●
萃取時間 3分

在阿薩姆紅茶中
罕見的傳統葉片型

這是阿姆古利茶園的茶葉。茶葉呈現有如苦甜巧克力般的深咖啡色，其中還散見金黃色的芯芽……足見其製作過程之細緻。散發豐滿香甜的氣息，在彷彿多種水果融合而成的醇厚單寧味中，也同時具有溫醇厚實的滋味。

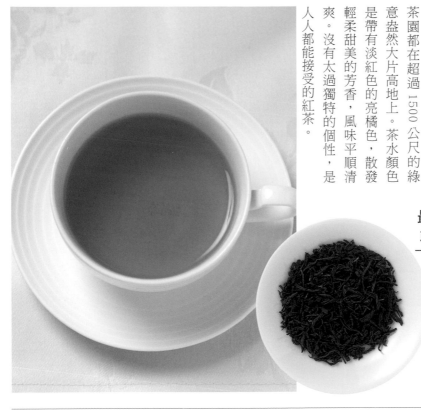

尼爾吉里 *Nilgiri*

印度紅茶中
最溫和易飲的一款

位於南印度坦米爾納德邦，栽培於尼爾吉里山脈斜坡上的茶葉。尼爾吉里在當地語言中的意思是「青山」，大部分的茶園都在超過1500公尺的綠意盎然大片高地上。茶水顏色是帶有淡紅色的亮橘色，散發輕柔甜美的芳香，風味平順清爽。沒有太過獨特的個性，是人人都能接受的紅茶。

India

·尼爾吉里

最適合做成伯爵茶
或是冰紅茶

單寧成分少，不容易產生白濁現象，最適合做成冰紅茶。常見將佛手柑加入調味，做成伯爵茶的做法。

DATA

茶湯 🍃	○○●○○
萃取時間 🍃	3分

錫金 *Sikkim*

稀有價高的
高級名茶

錫金位於名茶產地大吉嶺地區北方不遠處。1975年才開始產茶，屬於新興紅茶產地。此地區域狹窄，只有帖蜜茶園是這裡的茶園。錫金紅茶具有纖細的味道，澀味較少，甜味豐富，以花香為特徵。價格雖然偏高，卻是絕對不會令人失望的名茶。

India

·錫金

純淨而
端莊高雅的滋味

錫金紅茶滋味純淨而端莊，散發清雅的香氣，帶來從容不迫的優雅心情。適合搭配高級和菓子飲用。

DATA

茶湯 🍃	○○●○○
萃取時間 🍃	5分

斯里蘭卡古名為錫蘭，也就是耳熟能詳的錫蘭紅茶。錫蘭紅茶產量位居世界第二，僅次於印度，更是世界三大紅茶之一的烏瓦紅茶等品質優良的產地。

Sri Lanka
烏瓦●

烏瓦 Uva

香氣甜美，口感俐落
世界三大紅茶之一

世界三大紅茶之一的烏瓦紅茶出產於斯里蘭卡中央山脈東側的高地上，換句話說，烏瓦是斯里蘭卡產的高地茶。特徵是散發玫瑰般的香氣，帶有怡人爽口的澀味。因為適合做成奶茶，在英國很受歡迎。當令採收季是每年的八～九月。

清新又刺激的美味

烏瓦茶的滋味，是一種花香中帶有近似薄荷清新感的口味。當季採收時可做成無糖紅茶，當然也很適合製成奶茶飲用。

DATA

茶湯 🍃	○○○○●○
萃取時間 🍃	3分

汀普拉 Dimbula

生產的紅茶
品質一貫安定

汀普拉的紅茶口感溫潤，同時卻也帶有強勁的香氣，以及可用清爽暢快來形容的澀味。香氣與味道皆取得良好平衡，每天喝也不會膩。茶園範圍廣大，栽培地帶從斯里蘭卡山區的中段延伸到高山地區。

Sri Lanka
●汀普拉

傳統口味的
萬能選手

這款易飲的紅茶，適合推薦給不喜歡喝紅茶的人。可以做成奶茶或特調紅茶，也很適合做成香草茶。

DATA

茶湯 🍃	○○○○●○
萃取時間 🍃	3分

努沃勒埃利耶 Nuwara Eliya

如同花香般的甜美香氣最具魅力

在斯里蘭卡的紅茶產地中，地勢最高的就是努沃勒埃利耶。這裡是避暑勝地，白天氣溫雖然也有 20～25 度，早晚卻只有 5～15 度。這樣的溫差是培育香氣馥郁茶葉的一大推手，也是擁有獨特的濃厚刺激口味的關鍵。在斯里蘭卡的紅茶中，俱備強烈的芬芳的香氣是努沃勒埃利耶的特徵。

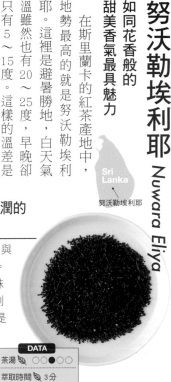

Sri Lanka

努沃勒埃利耶

濃厚卻不失溫潤的香氣與澀味

具有可媲美水果與花香的獨特甜香。清淡爽口的澀味形成暢快的刺激，令人意外的是入口順暢好飲。

DATA

茶湯 🍵	○○●○○
萃取時間 🍵	3分

坎地 Kandy

錫蘭紅茶誕生之地

斯里蘭卡最早生產紅茶的地方就是坎地。是採收於標高 400～500 公尺低地勢的低地茶。這裡的茶樹種取自阿薩姆，但是澀味不明顯，滋味非常溫順柔和，擁有美麗的茶水顏色。適合做成冰紅茶。

Sri Lanka

•坎地

廣受大眾喜愛溫順的滋味

不過分獨特，單純美味的紅茶。帶點微弱的澀味與美麗的茶水顏色，極適合搭配水果或香草類植物，做成花式風味茶。

DATA

茶湯 🍵	○○○○●○
萃取時間 🍵	3分

關於花草茶

斯里蘭卡紅茶與其他紅茶相比，沒有過分獨特的個性，很能呈現傳統紅茶的滋味，因此相當適合用來製成各種花式紅茶，這也是斯里蘭卡紅茶的最大特徵。斯里蘭卡紅茶經常被用來混搭不同茶葉，或加入水果或增添花香，做成伯爵茶、蘋果茶、焦糖茶等大眾熟知的花草茶。也有人在茶葉中摻入花瓣、水果或果乾，外觀繽紛美麗。不同廠牌的花草茶，擁有不同的獨特香氣，選擇自己喜愛的吧。

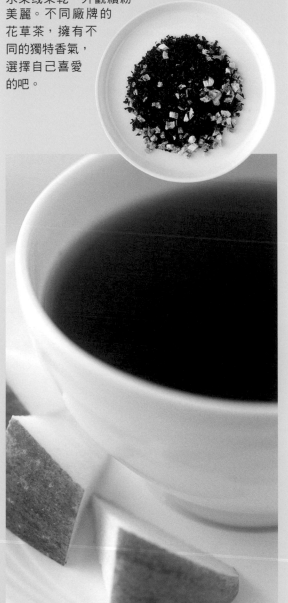

或許有些出乎意料，其實茶的發祥地在中國。紅茶市場雖然較綠茶小，仍培育出三大紅茶之一的祁門紅茶，以及廣受歐洲人喜愛的立山小種等名門紅茶。

祁門 Keemun

世界三大紅茶之一 充滿東洋風情

祁門紅茶產於安徽省南部的祁門縣。此地氣候溫暖溼潤，促成了高品質茶葉的生產。一般來說，祁門紅茶都擁有獨特的燻香，不過其中也有一些品質優良的祁門紅茶，散發的是玫瑰或蘭花般的香氣。祁門紅茶味道醇厚，澀味清淡暢快。依據品質分成不同等級，品嘗起來的味道也各異其趣。

China ·祁門

標準祁門紅茶

易於親近的口味，做成奶茶或直接沖茶都OK。無論搭配蛋糕、餅乾或米果仙貝都適合，是一款不挑茶點的紅茶。

DATA
茶湯 ●
萃取時間 5分

皇后祁門紅茶

茶水顏色是透明度高的橘中帶紅色。最適合什麼都不加，直接做成無糖紅茶，搭配蛋糕、甜派、和菓子等茶點。

DATA
茶湯 ●
萃取時間 5分

頂級祁門紅茶

特級中的特級。沒有一般祁門的特徵燻香，而是散發甘甜水果香，口味濃香醇厚。

DATA
茶湯 ●
萃取時間 5分

以中國紅茶為基調 嘗試製作特調紅茶吧

追尋紅茶起源，最終將回溯至中國紅茶。說到用中國紅茶為基調特調出的花式紅茶，最有名的就是格雷伯爵以中國印象為主題做出的「伯爵紅茶Earl Grey」（P31）。

另外，適合享受午後小憩時光，放鬆身心飲用的「Afternoon blend」，有時也會加入滋味溫和閒適的祁門紅茶。祁門紅茶的芳醇與那獨特的花式燻製香氣，恰似西方人心目中的東洋神秘氛圍。

祁門紅茶原本就是特徵強烈的紅茶，經過混搭特調之後，更能展現其深具魅力的滋味。舉例來說，可以先以祁門紅茶為基底，再加入橙皮乾或玫瑰花瓣，以及少量的薰衣草，做成充滿異國風情的花式特調茶。極少量的薰衣草能增添爽口度與華麗感，將祁門紅茶特有的香氣襯托得更鮮明。

在聖誕節這段時間最推薦的特調紅茶就是「聖誕玫瑰」。以祁門紅茶為基底，加入玫瑰花瓣（也可以加入玫瑰果），就可完成一款具有異國情調的華麗特調紅茶。這款紅茶很適合搭配德式聖誕蛋糕（Stollen），請務必嘗試看看。

立山小種 Lapsang Souchong

特徵鮮明
獨特的燻香風味

中國福建省北部的崇安縣，不但是茶的發祥地，也是中國最早製作紅茶的地方，而立山小種的故鄉也就在這塊土地上。這種紅茶的特徵就在其獨特的風味，以松柏煙燻乾燥的茶葉，散發一股類似正露丸的強烈香氣。也有人稱這種茶為正山小種、星村小種。

為了長久維持紅茶的美味
該如何保存？

古董茶箱

請將茶葉放入有蓋的容器中吧

若買回的茶葉原包裝密閉性不佳時，請換用附有蓋子的容器來保存茶葉。像是用來裝日本茶的圓筒罐就很不錯。塑膠及木製容器的味道容易轉移到茶葉上，所以並不適用。裝入容器之後，最好存放在常溫且無日光照射的陰暗場所。不要冰在冰箱裡，因為冰箱濕氣重，而且食物也會使茶葉沾染氣味。

少量分批購買
短期內能喝完的茶葉

茶葉的保存期限多半打印在包裝上，罐裝茶葉的保存期限通常是三年，茶包則是兩年左右。不過，此處的保存期限指的是「未開封前」。開封後的茶葉風味流失得很快，最好盡早飲用完畢。最重要的是，避免購買超乎必要的大量茶葉。此外，在新茶葉中摻入舊茶葉也會流失新鮮風味，即使是同一種茶葉也不要新舊混合保存。

適合搭配
重口味的菜餚

雖然擁有強烈的燻香味，喝起來卻是滋味醇厚，很適合搭配起士、煙燻鮭魚或麵飯類等中華料理。

China

立山小種

DATA

茶湯	○○○○●○
萃取時間	4～5分

英式伯爵茶
其實是
中國風香味茶

大家知道英式伯爵茶原本是來自中國的立山小種嗎？最初，這種茶從中國傳入英國時，雖然相當受歡迎，英國人卻不知道與這獨特香氣最接近的水果是龍眼，而為了做出相似的味道，英國人使用了柑橘類的水果：佛手柑。如今，伯爵茶已成為廣受喜愛的經典茶款。帶有佛手柑清爽香氣的伯爵茶，最適合做成冰紅茶。

尼泊爾的代表茶園

柯蘭塞茶園 *Guranse*

位於標高 2000 公尺處的茶園。這是一座獲得ＴＵＶ（德國萊茵技術檢驗協會）認證的有機茶莊。秉持注重品質更甚於產量的態度，成為紅茶業界注目的焦點。這裡生產的紅茶正如典型的無農藥紅茶，給人對身體溫和無負擔的印象，口味也柔和不刺激，喝過一次就會上癮。

邁茶園 *Mai Tea*

茶園位置就在鄰接印度的國境邊，擁有土地豐饒，空氣清新等得天獨厚的自然條件。此地茶園原本多為規模較小的個人經營農家，後來在許多小農與本書諮詢顧問所經營的利福樂（Leafull）公司共同出資下，於 2003 年建立了紅茶製造廠。在這裡採取有機栽培形式仔細製成的地區茶葉，外觀總是保持美麗的狀態，是其最大特徵。

主要產地為伊拉姆高原、丹多半都很高。香格里拉茶的採收期為春夏秋，一年三次。

尼泊爾，有不少從事產茶工作的人繼承了大吉嶺茶園的技術，因此這裡的茶葉等級鄰近印度大吉嶺地區的

香格里拉 *Shangri-la*

在日本也愈來愈受歡迎
細緻而充滿自然氛圍的紅茶

庫塔高原。這種茶葉有著纖細的味道與香氣、獨特的溫和風味，給人自然質樸的感覺。採收期為春夏秋，一年

目前，紅茶產地中最受矚目的，就是尼泊爾。

由於鄰接印度紅茶產地大吉嶺，尼泊爾生產的盡是品質優良的好茶。

於 1977 年設立了國營紅茶開發協會的尼泊爾，紅茶的發展備受期待。

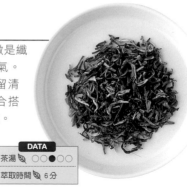

* 柯蘭塞茶園
邁茶園
Nepal

有著清新柔和
口味的紅茶

香格里拉紅茶的特徵是纖細而具透明感的香氣。喝下之後口中仍殘留清新自然的味道。適合搭配糖分較低的輕甜點。

DATA

茶湯	○○●○○
萃取時間	6分

歷史悠久的紅茶生產國，印尼。以不標新立異而受到喜愛的溫和口味，在日本也是家喻戶曉。

爪哇 *Java*
爽口的滋味
喝起來心曠神怡

栽培於印尼爪哇島西部的爪哇紅茶，在日本已是家喻戶曉的茶種。與斯里蘭卡紅茶類似，具有溫潤的風味，澀味較少，是一款接受度高的紅茶。一整年都是採收期，其中尤以乾季的七到十月採收的茶葉品質最佳。

Indonesia

爪哇●

促進食慾的
清淡滋味

適合搭配任何食物的易飲紅茶。若搭配的是甜食，沖泡後可多燜蒸一會兒，萃引出更醇厚的滋味。

DATA

茶湯	○○●○○○
萃取時間	3分

肯亞紅茶的優點是溫和易飲。多半用來混搭特調或是做成茶包。

肯亞 *Kenya*
平易近人
美味好喝的非洲茶

產地位於標高 1500 〜 2700 公尺的地帶，一年四季的氣溫都很穩定，因此全年皆可為採收期。茶葉的生長速度快，有時甚至採收一、兩星期後即可再次採收。卓越的生產力也是這個地區的自豪之處。肯亞紅茶的特徵是一方面具有醇度，一方面溫和易飲，接受度高。當令採收季為一至二月和七至八月。

Africa

肯亞●

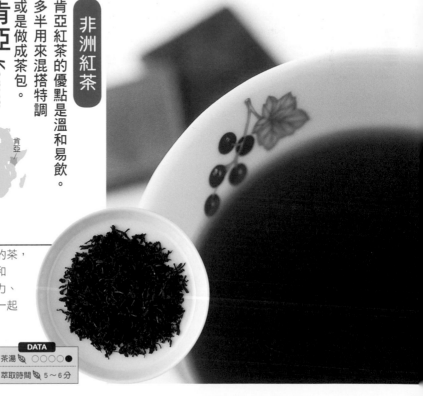

擁有清爽的
味道和香氣

雖然是很強烈的茶，但整體是很溫和的。搭配巧克力、漢堡和三明治一起都很適合。

DATA

茶湯	○○○○○●
萃取時間	5〜6分

紅茶品牌型錄

從經典老牌到新面孔，市面上有許多的紅茶品牌，在此精選幾款特別推薦的紅茶品牌，介紹它們各自的歷史與商品。

高級瓷器品牌推出的紅茶 格調高雅
瑋緻活

世界知名瓷器品牌之一的瑋緻活，於 1991 年開始販售紅茶，將精挑細選的紅茶呈現在世人面前。氣質高雅的滋味與香氣，體現了英式紅茶的神髓。除了紅茶之外，也販售多種可搭配紅茶的餅乾與果醬，讓飲茶時光更有樂趣。

瑋緻活原味茶

瑋緻活最引以為傲的原創特調。具有醇度，無論沖泡為無糖紅茶或做成奶茶都很好喝。使用嚴選的印度產與肯亞產茶葉。

英式早餐茶

以阿薩姆、肯亞及錫蘭紅茶混搭特調出滋味芳醇，香氣深濃的口味。建議做成奶茶飲用。

野莓伯爵花草茶

使用以天然佛手柑調香的茶葉，再增添萬壽菊花瓣，完成華麗而氣質高雅的一款紅茶。

擁有300餘年歷史 英國最悠久的紅茶品牌
唐寧 Twinings

唐寧的歷史可回溯至 1706 年，在倫敦河岸街開設的咖啡店。直到 1717 年喝紅茶的習慣在英國普及後，才正式開設了紅茶專賣店。不久，唐寧紅茶成為歷代皇室御用茶品，唐寧紅茶旗下也有不少茶品冠上皇室成員的名字。

淑女伯爵茶

以伯爵茶為基底，加入柳橙與檸檬果皮，再以矢車菊花增添華美的氣質與香氣，成為一款以高雅氣質為特徵的原創特調茶。

英式伯爵茶

散發佛手柑（柑橘類）清爽怡人的香氣，是唐寧最受歡迎的代表茶款。

特級大吉嶺

培育於喜瑪拉雅山麓大吉嶺地區，具有代表性的高級紅茶。此款茶品的特徵是大吉嶺特有的香氣與纖細的澀味。

引領日本紅茶文化的品牌

日東紅茶 Nittoh Black Tea

1927 年開始發售國產罐裝紅茶，是日本歷史最悠久的紅茶品牌。使用直接自斯里蘭卡與印度等地進口的茶葉，由專門的茶葉品鑑師鑑定與調配。日本人大多喜愛喝無糖紅茶，澀味少的紅茶因此較少歡迎，日東紅茶提供的正是站在此考量上推出的美味紅茶。

Daily Club

每天喝也不會膩的美味紅茶，是日東紅茶的原創代表茶款。不加糖或泡成奶茶都很好喝。

頂級茶包 大吉嶺

精選進口茶葉，以素有「紅茶中的香檳」之稱的大吉嶺做成層次豐富，香氣馥郁的茶包。

香醇紅茶

最適合用來做成奶茶，濃厚的口味來自阿薩姆茶葉特調。

最受歡迎的蘋果茶已誕生半個世紀

佛尚 Fauchon

以世界各地紅茶搭配水果製成的絕妙「風味紅茶」，在茶園與佛尚調茶師共同合作下誕生的正統派「無糖紅茶」，為生日等人生重要紀念日增添一絲色彩的「節日紅茶」等等，生活中的每個場景都能在佛尚找到最適合搭配的一杯好茶。

蘋果茶

採用錫蘭紅茶，加入帶有熟成蘋果風味的香氣，是最能代表佛尚的風味紅茶原點。

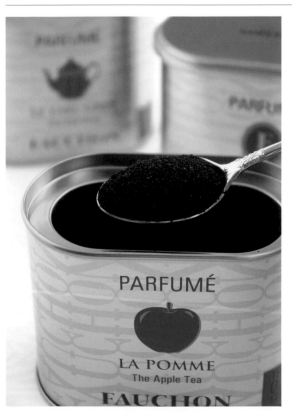

佛尚特調

融合紅茶與綠茶，加入玫瑰、薰衣草等花瓣，添加香草與柑橘風味，實現了豐盛馥郁的香氣和味道。

伯爵茶

充滿芬芳佛手柑香氣的風味紅茶。最適合搭配甜點，或於下午茶點心時間飲用。也很適合做成冰紅茶。

皇室御用高品質英式紅茶

F & M Fortnum& Mason

原為倫敦的高級食材商，在維多利亞女王時代受到皇室御用，自此成為廣受上流階級上司喜愛的紅茶品牌。製作紅茶時不只講究茶葉產地，更致力於將茶葉的優點發揮得淋漓盡致，堅持專業的工匠精神也獲得愛好者深厚信賴。1971年開始在日本販售。

皇家特調
充滿傳統英式紅茶的氛圍。出色地融合來自印度，口味醇厚的茶葉與口感俐落清爽的錫蘭紅茶。

大吉嶺 BOP
特徵是清淡的味道和沉穩的香氣，而且喝起來有麝香葡萄的味道。

古典伯爵茶
使用中國紅茶與錫蘭紅茶為基底茶葉，再添加清爽的佛手柑，做成散發豐盈香氣的伯爵茶。

以種類豐富聞名的茶葉品牌

瑪黑兄弟 Mariage frères

由瑪黑兄弟於 1854 年創業的法式紅茶專賣店。種類豐富，品質穩定獲得好評，販售五百多種精選自世界三十多國的名品茶及其他地方不常見的泰國茶或孟加拉茶。各分店的店員都擁有豐富的紅茶知識，能為顧客做詳盡解說。日本銀座總店也設有紅茶沙龍。

馬可波羅
瑪黑兄弟最為人所知的經典茶款。水果香與花香能安定心神，是旗下最受歡迎的一款風味茶。

幸運數字茶
將祝福寄託在幸運數字的禮品茶。可組合馬可波羅與東方茶等兩種不同茶款，每一種茶款都能帶來一段美好幸福時光。

純棉茶包
將熱賣茶款做成方便沖泡的茶包，共有三十多種茶款可供選擇，送人自用兩相宜。

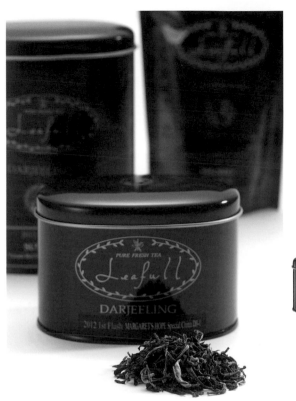

令眾多愛好者心醉的嚴選大吉嶺紅茶

利福樂 Leafull

1988 年創業以來，以大吉嶺紅茶為中心，銷售不同季節、茶園之高品質茶葉專賣店。希望提供美味又多選擇的茶葉，並直接造訪印度及尼泊爾茶園採購，經歷層層交涉與品鑑後的茶葉，連當地茶葉專家都給予高度評價。

大吉嶺 春摘茶
桑格瑪茶園 YAMADA 茶田 Mountain Mystic EX-1

以慢工細活著稱的名茶園之一。花香中帶有絲緞般柔順的口感，是這款茶最大的特徵。獲 IMO 及 JAS 認證的有機茶園。

大吉嶺 春摘茶
瑪格麗特希望茶園 Special China

位於庫爾賽奧斯恩的諾斯溪谷，標高 1000 ～ 1970 公尺處。特徵是甜美馥郁的香氣、適度爽快的澀味及水果般的香甜口味。

大吉嶺 夏摘茶
塔爾波茶園

伴隨宛如新鮮柑橘的馥郁香氣與濃醇的甜味，充滿躍動感與充實感的一款茶葉。

可享受到種類豐富又充滿季節性的茶品

綠碧 LUPICIA

世界知名的茶葉專賣店，除了可買到當季紅茶、綠茶及烏龍茶外，每年還會推出超過四百種原創特調茶、風味茶及花草茶。不受限於茶葉種類與形式，向全世界介紹自由隨性的茶飲文化。季節限定與地區限定茶款種類也很豐富。

美好年代

高雅而復古的懷念滋味，是綠碧極受歡迎的原創特調茶。無論日常飲用或招待賓客都很適合。

夢

以甜美的香草與酸酸甜甜的水果香融合而成的風味茶。另在茶葉中加入清純的玫瑰花蕾。

香檳玫瑰

在茶葉中加入草莓與香檳的香氣，豐盈美好的香味茶。華麗的外觀最適合用來當賀禮。

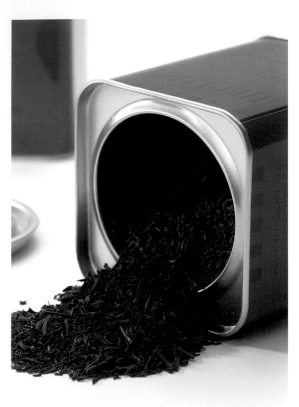

散發優雅氛圍的法國高級紅茶
艾迪亞爾 HEDIARD

販售來自世界各國水果與紅茶、香辛料的高級食材行。其中尤以紅茶最為講究，除了嚴選世界各產地茶葉之外，更是在繼承各茶園技術的調茶師調配下，做出無論香氣與口味都屬最高品質的紅茶。

艾迪亞爾特調
以中國茶為基底，增添佛手柑、柳橙及檸檬香氣的經典茶款。也是艾迪亞爾最受歡迎的一款茶。

大吉嶺
明亮美麗的茶水顏色，令人聯想起熟成果實的甜美香氣，一款氣質高尚的紅茶。

四紅果
加入草莓、覆盆莓、紅加侖與紅櫻桃等四種果香，完成香甜中帶有適度酸味的一款易飲茶品。

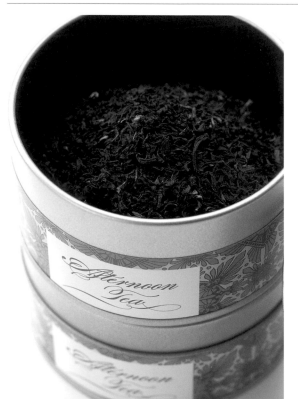

最適合在慵懶的下午茶時光享用
午茶風光
Afternoon Tea TEAROOM

沒有裝模作樣的豪華，只提供安心與恬適，在這樣的「午茶風光」紅茶店裡，最不可或缺的便是原創特調茶。溫柔包覆味蕾的柔和滋味，為慵懶閒適的午後提供一段美好時光。

下午茶
午茶風光的原創特調。特徵是醇厚的口感與舒適的澀味。

焦糖茶
帶有香甜焦糖味的風味茶。最適合做成醇厚的奶茶來享用。

麝香葡萄茶
高雅清甜的中國綠茶中，有水潤清爽的麝香葡萄香氣四溢。

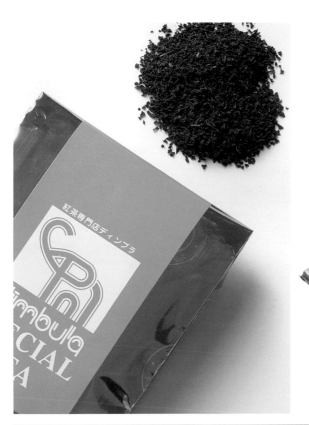

茶色美麗香氣豐盈的斯里蘭卡紅茶店
汀普拉 Dimbula

紅茶專賣店汀普拉的經營者是紅茶研究家兼散文家的磯淵猛氏。除了與店名相同的汀普拉外，也提供各種接受太陽和雨水的洗禮而孕育出的斯里蘭卡茶葉。每年從指定茶園送來三到四次新摘茶葉，美味程度連紅茶通都稱讚。

汀普拉
與店名相同的招牌商品。散發甜美的花香，有著醇厚口感，令人心曠神怡。

烏瓦
香醇刺激的滋味，最適合做成奶茶。也帶有水果香氣，是平易近人的一款茶。

努沃勒埃利耶
產自標高 1800 公尺高處，日夜的激烈溫差增加了茶葉澀味來源的單寧成分，形成味道獨特，帶有草香、花香與水果香的特色。

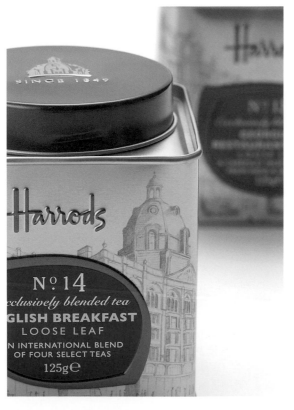

獻上淵源顯赫紅茶的名門百貨公司
哈洛氏 Harrods

世界知名的英國高級百貨公司，早年以小食材行起家，現在已確立在紅茶界的地位，依然保持令人讚嘆「宛如魔法般美味」的品質。每年哈洛氏的紅茶採購專員都會親自前往茶園，親身以眼睛與舌頭確認，不容一絲妥協，堅持帶回各產地最高品質的茶葉。

哈洛氏特調 No.14
沒有過份獨特的調性，百喝不厭的招牌商品。使用大吉嶺、錫蘭紅茶等四種茶葉混搭而成。

哈洛氏喬治亞特調 No.18
英國哈洛氏喬治亞餐廳提供的知名特調茶。雖擁有香醇口感，喝起來卻很爽口。

哈洛氏特調 No.42
煙燻香氣與佛手柑的香味形成絕妙平衡，可享用到清新的滋味。

享受名門茶園的當令茶
紅茶風尚 TEA · MODE

一如店名，這是一家介紹最新紅茶風尚的店。堅持精選來自世界各地茶葉，特別是每逢當令季節便直接從名門茶園採購的大吉嶺紅茶更提供了眾多選擇，各大頂級品牌齊聚一堂。此外，這裡也販售在優良茶葉上增添香氣的風味茶。

桑格瑪茶園 中國花
有機茶園春摘茶中的名品。鈴蘭花般的甜美香氣與鮮嫩青草氣息是其最大特徵。

Kanan Devan 茶園 無咖啡因
南印度喀拉拉邦的高地茶園。抽出茶葉中的咖啡因成分，只剩下含量不到 0.01% 的茶品。

麝香葡萄茉莉
春摘大吉嶺茶搭配麝香葡萄的水果香，再添茉莉香，適合與港式點心或果乾類一同享用。

一杯動人心弦的紅茶
NAVARASA

伊勢丹百貨自有品牌。「NAVARASA」是印度傳統美學中的用語，意思是「人類的九種基本感情」。除了以茶來表現「喜·笑·怒·哀·愉·和·戀·勇·懷」的感情系列外，也販售多種品質優良的大吉嶺等茶葉。

感情系列 喜

以茶來表現九種感情的感情系列，是可隨心情與時段選擇享用的紅茶。「喜」有著蜜桃香氣，並增添清純可愛的玫瑰花瓣。

大吉嶺 夏摘茶 瑪格麗特希望茶園 ISETAN 區 White Shiny Delight
在伊勢丹專屬區內特別栽種，於滿月之時以手摘方式採收的茶葉。甜美的香氣與蜜桃般的柔和口味是其最大特徵。

皇家藍
與據稱能召喚幸福的藍色花瓣一同混搭調成，帶有香草甜味與清淡香氣的茶包。

從倫敦的紅茶專賣店送往全世界的高級茶葉
TEA PALACE

在倫敦擁有店舖，在世界各地銷售高級茶葉與調味劑的紅茶專賣店。以專注發掘「真正的紅茶」為使命，2005 年創立以來，不斷追求最高級的茶葉與香草、水果及花，提供各種原創特調茶。

頂級大吉嶺
使用單一茶園生產的頂級大吉嶺完整茶葉夏摘茶。紮實的醇濃口感中帶有出色的香氣與柔和滋味。

PALACE 伯爵茶
選用品質優良的中國茶與萃取自佛手柑的天然精油特調而成。注入熱水的瞬間就能聞到佛手柑的香氣，令心情沉穩平靜。

何謂調味茶

紅茶專賣店中除了量販茶葉外，銷售的紅茶幾乎都是調味茶。因為不同季節與氣候下採收的茶葉品質可能產生極大的差異，為了維持一定品質，也為了取得味道和香氣之間的平衡，所以將茶葉進行混搭，做成調味茶。各品牌的調茶專家都有其獨門配方，做出的調味茶也展現出專業的技術，無論何時飲用都很美味。以下介紹幾款具有代表性的特調茶。

皇家特調
名稱上或許會有些微的差異，但大多數品牌都會推出一款皇家特調。這款茶的特徵是味道高雅而均衡，通常使用大吉嶺、阿薩姆等印度茶搭配斯里蘭卡茶。

下午茶
最適合在午後輕鬆休閒的時光享用。大部分的下午茶都散發豐盛馥郁的香氣，無論不加糖或做成奶茶都很美味。

英式早餐茶
專為早餐量身訂做的調味茶。英國人喝紅茶的習慣幾乎都是做成奶茶飲用。此茶特別濃郁，尤其適合做為早餐醒腦的一杯茶。多數以印度茶混斯里蘭卡茶做為基底。

下午茶時間，來杯香氣馥郁的下午茶搭配點心吧。

知名的女王陛下特調茶
里奇威 Ridgways

以特調紅茶知名的品牌。在價格與品質仍不甚穩定的 1800 年代，首度以公正的價格與高品質的茶葉挑戰成功的紅茶品牌就是里奇威。1866 年進貢給皇室的 H.M.B.（Her Majesty Blend）是至今仍擁有不動如山地位的長銷商品。

H.M.B.（Her Majesty Blend）
原為進貢維多利亞女王的紅茶。以大吉嶺、阿薩姆與錫蘭紅茶特調，有著氣質高雅的香氣與出色的醇厚度。

S.B.J for Milk Tea
針對日本人所製作的紅茶，與奶茶搭配恰到好處的強烈口感，可以很輕鬆地用馬克杯大口的喝。

廣受全世界喜愛的熟悉品牌
立頓 Lipton

成功令紅茶普及全世界的英國紅茶品牌。其中尤以立頓黃標更是擁有全球最高的銷售量，現在已成為立頓招牌商品，以茶包形式廣受全球消費者喜愛。立頓也是日本第一個進口的紅茶品牌。

立頓黃標
為了讓茶葉有更多跳躍翻滾空間，採用金字塔形茶包，盡可能引出紅茶的美味。100% 使用獲雨林聯盟認證茶葉。

特級錫蘭紅茶
配合日本水質，使用高品質茶葉做成原創特調。有著明亮清澄的茶水顏色與清爽的香氣。

各種紅茶用具

泡出美味紅茶不可或缺的輔助品

以下將介紹用來沖泡美味紅茶的各種用具。

若手邊有類似工具也可代替使用，不必全部買齊也沒關係。

不過，茶壺與濾茶器是必備品。

至於其他用具則可視自己泡茶的次數頻率選擇使用。

茶壺

想泡出美味紅茶絕對不能沒有它。最好選擇壺身渾圓，讓茶葉有盡情「跳動」空間的茶壺。茶壺大小不一而足，小至兩人份，大至八人份的都有。

小量匙

用來衡量茶葉份量的小匙子。使用小量匙可準確衡量一杯紅茶所需的茶葉。大部分小量匙都設計得很有品味，收集起來很有意思。

奶壺

用來盛裝放在桌上備用的牛奶。可倒入自己喜好的份量。也可稱為小牛奶壺。

調茶器

適合對紅茶有深入研究的老手使用，可用來自行調和不同的茶葉。

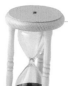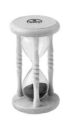

沙漏

用來計算紅茶燜蒸的時間。較大片的茶葉使用5分鐘沙漏（圖右），細碎茶葉則使用3分鐘沙漏（圖左）。也可以用烹飪計時器取代。

濾茶器

泡紅茶時的重要工具。將紅茶從茶壺倒入茶杯時，為了不讓茶葉或茶渣流入杯中，需要使用濾茶器。有長柄型的，也有可掛在杯緣使用的種類。

保溫壺罩&隔熱墊

可罩在茶壺上保持壺內紅茶溫度的用具。請選擇符合茶壺形狀的壺罩。如果沒有壺罩，也可用布巾或毛巾代替。

使用布巾或毛巾代替保溫壺罩與隔熱墊

想泡出好喝的紅茶，注意溫度是很重要的事。因為連一度都不希望降低，所以將茶壺放在隔熱墊上，再罩上保溫罩。如果手邊沒有這兩樣工具，可以用乾布巾或毛巾仔細包住茶壺，一樣能充分達到保溫效果。

茶匙

用來攪拌加入紅茶中的砂糖或牛奶。圖左為茶匙，圖右為咖啡匙。兩相比較即可明白，茶匙比咖啡匙大了一號。

三層點心盤

享受正式下午茶時使用三層點心盤可增添氣氛，用來擺放蛋糕、司康、三明治等。

收藏美麗的紅茶杯

泡了好喝的紅茶，也想在茶杯上好好講究一番。

令人嚮往的高級瓷器品牌、古董茶杯、走在時尚尖端的設計茶杯……

這些充滿品味的茶杯，而且用美好的茶杯喝茶時，光是用眼睛欣賞都很愉快。

而總覺得紅茶又更好喝了呢。

➔ Royal Crown Derby 英國皇冠德貝瓷的古董茶杯。優雅中帶著一絲東洋風情。

⬅ Royal Copenhagen 皇家哥本哈根的茶杯。唐草系列是從創業初始製作至今的系列之一。

➔ 以大朵花樣令人印象深刻的 Royal Copenhagen 皇家哥本哈根藍花系列茶杯。

⬇ 藍色的花朵圖案非常高雅大方。把手收圓的設計很有意思。

⬆ 瑋緻活 Wedgwood 的印度之花系列。以黃色為主色調，給人溫暖感覺的設計。

⬇ 有綠色描邊與色彩繽紛花朵圖樣的茶杯，肯定能為餐桌營造熱鬧氛圍。法國利摩日 Limoges 的瓷杯。

⬆ 以灰色為主色調，杯身描繪大朵罌粟花。散發沉穩氣質的茶杯。瑋緻活 Wedgwood 製。

⬆上層是茶壺，下層是茶杯。
以時尚的線條與設計大受歡
迎的 TAITU 製品。

⬅令人想用來喝中
國紅茶，充滿東方
情懷的古董茶杯。

⬇連小地方都描繪得很
仔細，美麗的圖案搭配
華麗的金漆，展現古董
茶杯特
有的設
計。

➡隨處點綴著金色
圖案，營造出一股
高級感。一個茶碟
搭配兩個茶杯，
是很罕見的設計。

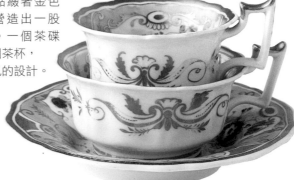

⬆無論把手的設計或兩層杯碟的
造型，處處展露巧思的古董茶杯。

平常喝茶也可使用方便的馬克杯

悠閒度過下午茶時光時使用氣質高雅的茶杯，早
餐或只想喝杯茶喘口氣時，還是隨性的馬克杯更
好。市面上也買得到可濾茶葉或附有杯蓋的馬克
杯。

一和茶杯相比，瞬間變得隨性輕鬆許
多。經常使用茶葉泡茶的人，建議選
擇可過濾茶葉或附有杯蓋的馬克杯。

⬆寇爾波特 Coalport 的杯碟組。
八角形的線條與充滿異國風情的
印度之樹圖案都很特別。

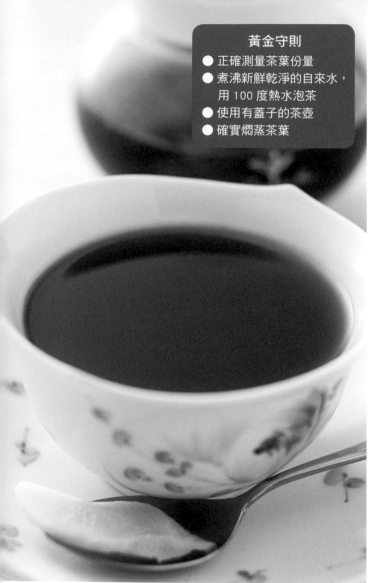

沖泡美味紅茶的訣竅

有了美味的茶葉和講究的茶具後，終於要開始泡茶了。

話雖如此，泡茶並不是什麼難事。只要按照以下介紹的重點，人人都能泡出非常好喝的紅茶。

黃金守則

- 正確測量茶葉份量
- 煮沸新鮮乾淨的自來水，用 100 度熱水泡茶
- 使用有蓋子的茶壺
- 確實燜蒸茶葉

1 使用好茶葉

想泡出好喝的紅茶，得從挑選好茶葉開始。挑選好茶葉的意思，並不代表一定要買昂貴的茶葉。比方說，在超市買茶葉時，仔細確認製造日期和保存期限；在專賣店買茶葉時，可以挑選形狀整齊有光澤，徹底乾燥不潮濕的茶葉，如果有不明白的地方，可以多方請教店員。若能經過試飲決定自己喜歡的香氣和味道更好。

2 正確測量茶葉份量

泡茶時正確測量茶葉份量也是很重要的一環，否則可能會泡出太濃或太淡的紅茶。基本上泡一杯茶需要約 2g 茶葉，相當於用小量匙舀起將近一匙，或用茶匙舀起剛好一匙茶葉。葉片較大的茶葉份量可抓多一點，相反地，細碎的茶葉則可以減少一些，更能泡出濃淡適中的好茶。不過，如果一次泡好幾杯茶時，茶葉的份量就必須再加以調節。舉例來說，一次泡超過五杯茶時，得將茶葉份量減少，才不會泡得太濃。

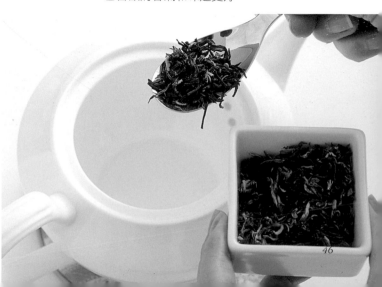

5 確實燜蒸茶葉

在茶壺中注入熱水後，蓋上壺蓋，慢慢燜蒸茶葉。這麼做將能順利萃取紅茶成分，泡出美味的紅茶。使用細碎茶葉時燜三分鐘，使用完整大片茶葉時燜五分鐘，請用沙漏等計時工具準確計算時間吧。茶水溫度下降會導致茶葉無法「跳躍」，為了維持熱水的溫度，在茶壺下方鋪隔熱墊並罩上保溫罩也是很重要的步驟。

3 使用有蓋子的茶壺

泡紅茶時請一定要使用有蓋子的茶壺。使用茶壺泡茶時，注入熱水後，茶葉才會在茶壺中隨水旋轉對流，沖出香醇美味的好茶。這就是「讓茶葉在茶壺中跳躍」的意思。建議最好選擇壺身渾圓的茶壺。另外，在放入茶葉之前，先用熱水溫壺，泡茶時才能確保溫度不流失。這麼一來，將更能一口氣引出紅茶的香氣。

什麼是「跳躍」

為了引出紅茶的風味，讓茶葉在熱水中「跳躍」是很重要的。所謂的跳躍，指的是用燒開的水注入茶壺時，茶葉隨水對流上下旋轉流動的現象。因為外觀上看來就像茶葉在跳動，所以一般便稱之為「跳躍（JUMPING）」。當茶葉在茶壺中緩慢上下旋轉流動時，葉片得以舒展，順利萃取出紅茶內含的成分。想讓紅茶「跳躍」的重點是，使用燒開的熱水，再從較高的位置一口氣將熱水沖入壺中。

4 用新鮮的自來水煮沸泡茶

或許很多人會感到意外，其實從水龍頭取新鮮的水很適合泡紅茶。原因是新鮮的自來水含有大量空氣，泡茶時，茶葉很容易「跳躍」，更能引發紅茶原有的風味與香氣。若要使用市售礦泉水，請選擇礦物成分少的軟水。另一個重點是，水一定要充分煮沸再使用，但也嚴禁沸騰過頭。請在水中空氣散逸之前，迅速將熱水注入茶壺吧。看到熱水表面煮出直徑 2 ～ 3cm 沸騰水泡時，就是將熱水注入茶壺的最佳時機。

純紅茶
（使用傳統茶葉）
的沖泡法

沖泡傳統（葉片型）茶葉的方法，
是可運用在沖泡各種茶葉時的基礎。
只要掌握到訣竅就不難，
請先學會這種沖泡法吧。

適用的紅茶 大吉嶺、祁門、尼爾吉里等細長型的茶葉。

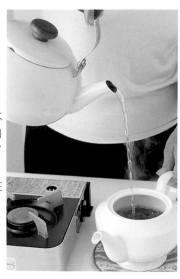

3 注入熱水
將充分沸騰的熱水
從較高的位置一口
氣注入壺中。為了
保持溫度不下降，
請事先將茶壺放在
熱水壺附近。

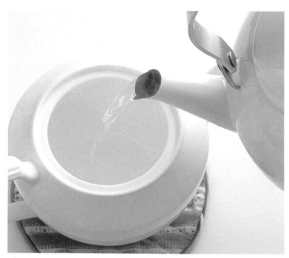

1 用熱水溫壺、溫杯
冰冷的茶壺與茶杯，將無法引出紅茶的豐富滋味與
馥郁香氣，所以泡茶的第一步就從溫壺與溫杯開
始。

4 套上保溫罩
蓋上壺蓋後，再套
上保溫罩。為茶壺
保溫也是泡出美味
紅茶的重要訣竅。

5 燜蒸茶葉
使用沙漏等計時工
具測量時間。因為
泡的是傳統茶葉，
大約燜蒸五分鐘。
等揉捻後的茶葉舒
展開來，沉到壺底
就OK了。

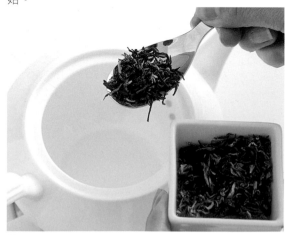

2 放入茶葉
基本上泡一杯茶（150ml）所使用的茶葉份量，約是
將近一匙小量匙或剛好一茶匙。

純紅茶
（使用細碎茶葉）
的沖泡法

沖泡的基本功和使用傳統茶葉時相同。
不過，由於茶葉較細碎的緣故，
燜蒸的時間要縮短。
只要注意這一點就沒問題了。

適用的紅茶 烏瓦、汀普拉

1 用熱水溫壺、溫杯

請參照P.48步驟①

2 放入茶葉

量好準確份量的茶葉後放入茶壺。基本上泡一杯茶（150ml）所使用的茶葉份量剛好是一茶匙。

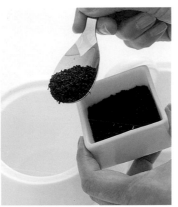

3 注入熱水

請參照P.48步驟③

4 套上保溫罩

請參照P.48步驟④

5 燜蒸茶葉

原則上，細碎型茶葉大約燜蒸三分鐘。可使用沙漏等計時工具測量時間。

6 輕輕攪拌

請參照P.49步驟⑥

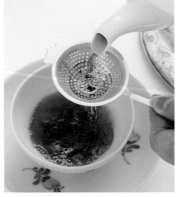

7 隔著濾茶器將茶水倒入杯中

一邊使用濾茶器過濾茶葉，一邊將茶水倒入溫過的茶杯中。

6 輕輕攪拌

結束燜蒸過程後，先將茶壺蓋打開，輕輕攪拌壺中的茶水。目的只是為了讓濃度均勻，所以千萬不要太用力。

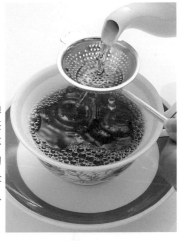

7 隔著濾茶器將茶水倒入杯中

一邊使用濾茶器過濾茶葉，一邊將茶水倒入溫過的茶杯中。連稱為最醇的的最後一滴（Best Drop）也一起倒入杯中吧。

成功泡出的紅茶冒著蒸氣散發高雅溫和的香味

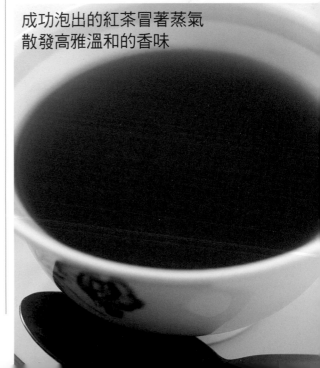

印度奶茶的沖泡法

香醇甜美又帶著香料的氣息，
廣受歡迎的印度奶茶
有一種難以言喻的美味。
試著挑戰製作印度奶茶吧。

適用的紅茶 阿薩姆、烏瓦

事先準備的東西 水與等量的牛奶各1/2杯（※完成後的一杯剛好是150ml～160ml）、適量的豆蔻、肉桂棒與砂糖

1 在牛奶鍋中放入水
將水放入牛奶鍋並加熱。

2 放入肉桂
等水沸騰後，用手剝開肉桂棒，放入鍋中。

3 放入豆蔻
將豆蔻放入鍋中。事先用湯匙背面輕輕壓扁豆蔻果實，讓香氣更明顯。

奶茶的沖泡法

學會基礎的純紅茶沖泡法後，
接下來是應用篇。
只要做為基底的紅茶好喝，
最後完成的奶茶也會很美味。

適用的紅茶 阿薩姆、烏瓦、肯亞等茶色濃重味道強烈的茶葉

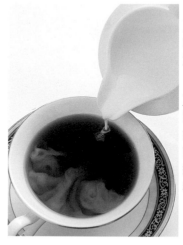

1 泡純紅茶
請參考P.48~49，先泡出純紅茶。

2 加入牛奶
注入常溫牛奶。牛奶不用預先加熱，請隨自己口味加入適量的牛奶和砂糖。

檸檬紅茶的沖泡法

檸檬的酸味和紅茶可謂絕配。
檸檬紅茶向來都是
咖啡廳裡很受歡迎的紅茶飲料。
同樣的，只要先泡出美味的純紅茶，
就能做出好喝的檸檬紅茶。

適用的紅茶 坎地、尼爾吉里、汀普拉

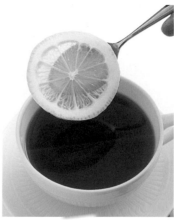

1 泡純紅茶
請參考P.48~49，先泡出純紅茶。

2 放入檸檬
輕輕放入切成薄片的檸檬。要訣是讓檸檬香滲入紅茶後，便迅速取出檸檬片。

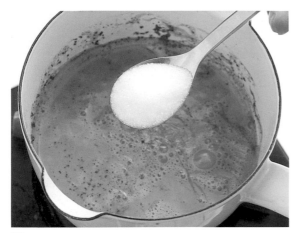

7 放入砂糖

配合自己喜歡的口味加入砂糖。偏多的砂糖會讓印度奶茶更好喝。

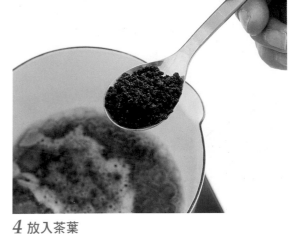

4 放入茶葉

印度奶茶要泡得濃一點才好喝，因此一人分約使用5g茶葉（相當於茶匙2.5匙的份量）。

8 使用濾茶器，將茶倒入杯中

一邊使用濾茶器，一邊將煮好的印度奶茶倒入茶杯裡。

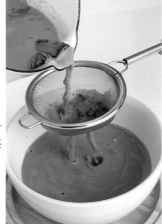

5 放入牛奶

將和水等量的牛奶加入鍋中。

牛奶的溫暖甜香與香辛料
刺激而馥郁的香氣，令人愛不釋手

6 熬煮紅茶

將牛奶鍋中的紅茶煮滾，小心不要溢出鍋外。沸騰後即將火轉小，一邊熬煮，一邊不時增強火力。約三十秒至一分鐘，顏色就會煮得很深了。

冰紅茶的沖泡法

說到夏天不可或缺的飲料，怎能不提冰紅茶。
一般家庭自製的冰紅茶總容易產生白濁，
其實只要一口氣降低溫度，
就能泡出好喝的冰紅茶了。

適用的紅茶　伯爵茶、汀普拉、坎地、尼爾吉里

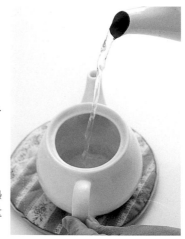

1 用熱水溫壺
將沸騰的熱水注入茶壺中。

2 放入茶葉
倒掉溫壺用的熱水，放入準確份量的茶葉於茶壺中。

4 燜蒸茶葉
燜蒸茶葉。為了不釋出太多單寧成分，燜蒸的時間要抓短一點。

5 隔著濾茶器將茶水倒入杯中
在玻璃杯中放入大量冰塊，從上方隔著濾茶器，將紅茶倒入杯中。只要一口氣注入，讓紅茶急速冷卻，是冰紅茶不會產生白色混濁的秘訣。

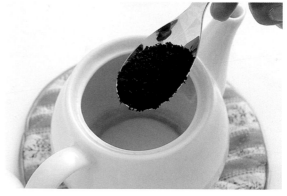

3 注入熱水
請將沸騰的熱水注入茶壺中。使用的熱水約是沖泡無糖紅茶時的一半。＊如果想事先加糖調味，就在注入熱水後緊接著放入砂糖。

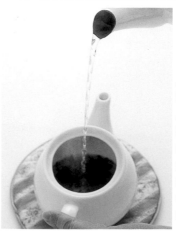

如何防止冰紅茶產生白色混濁

紅茶產生白濁的現象，英文叫做「cream down」。產生這種現象的原因，是茶葉中的單寧與咖啡因冷卻凝固的關係。尤其是在製作冰紅茶時特別容易產生這種現象。為了避免這種現象，製作冰紅茶的秘訣就是在玻璃杯中放入大量冰塊，再一口氣倒入紅茶，使其溫度急速下降。選用單寧成分少的紅茶也是一個方法。如果還是產生了白濁現象，可在杯中加入少許熱水紓解。

4 移開杯碟

輕輕移開杯碟。這時若茶水顏色呈現上層薄，底層濃的分層狀態就對了。

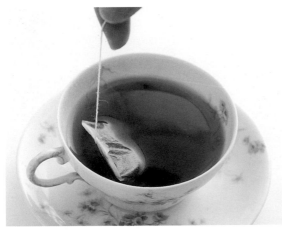

5 靜靜搖晃茶包

拉起茶包靜靜搖晃幾次後取出。

不要用茶匙擠壓茶包

為了讓紅茶更出味，很多人會忍不住以茶匙背面用力擠壓茶包，其實這是不對的。這麼做只會壓出茶葉的苦味，無法泡出好喝的紅茶。此外，用茶包泡茶時，因為茶水顏色比較深，有些人傾向用一個茶包泡兩杯甚至三杯，這也是不對的。基本上，一個茶包只能泡一杯紅茶。

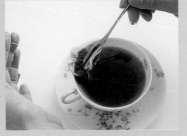

使用茶包的沖泡法

很多人平常喝紅茶時，
都會選擇簡單方便的茶包吧。
只要記住用茶包泡茶的訣竅，
就能泡出驚人美味的紅茶。

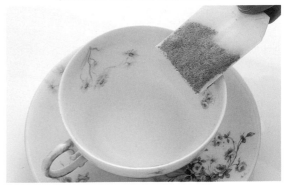

1 將茶包放入溫過的茶杯中

預先在茶杯裡注入熱水溫杯。倒掉溫杯的熱水後，再次加入沸騰的熱水，從杯緣輕輕放入茶包。

2 蓋上杯碟

為了不令香氣散失，放入茶包後立刻蓋上杯碟。只要能與杯緣密合，用杯碟的那一面蓋上都無所謂。

3 燜蒸

大約燜蒸一分鐘。茶包裡的是細碎型茶葉，燜蒸時間不需要太長。

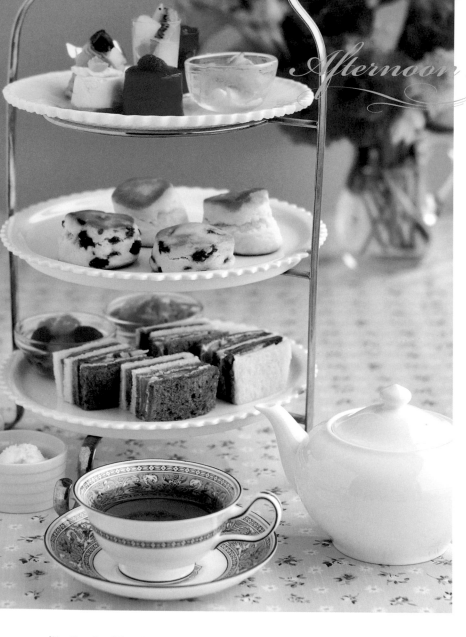

盡情享受下午茶

Afternoon Tea

下午茶時光，是最能盡情享受紅茶樂趣的一段時間。
為了享用更美味的紅茶，在三層點心盤上擺上各種茶點。
盡情享受這發源自英國紅茶文化的習慣，一邊喝茶一邊談天說地吧。

下午茶的歷史最遠可追溯至 1662 年，葡萄牙王王朝的公主凱薩琳嫁給英國國王查理二世之際，嫁妝除了送給英國的孟買土地之外，還帶了大量茶葉與砂糖遠赴英國，就此展開英國人喝茶的歷史。茶葉在當時是非常貴重的東西，而在貴重的茶葉中加入更加貴重的砂糖並每天飲用，這樣的習慣即使對貴族而言都是相當奢侈。然而也就因為這樣，宮廷裡逐漸養成了喝茶的習慣。

時間來到 1840 年代，現代下午茶的雛型已經形成。當時，人們一天進餐的次數只有早餐和晚餐兩次。有一位貝德芙公爵夫人安娜女士，因經常在兩餐之間的時間裡肚子餓，便在自己房間享用奶油麵包與紅茶。漸漸地，她也開始招待朋友一起享用，就這樣發展為下午茶的既定文化。

喝下午茶的習慣確立於維多利亞時代，這時開始出現豪華的桌面擺設。下午茶的流行，帶動搭配紅茶的甜點與三明治等各種茶點的誕生。下午茶成為一種社交活動，慢慢發展確立出各種相應的禮節。

如何享用下午茶

選擇紅茶

建議選擇「當季的大吉嶺」。
紅茶也有當令季節，不同時期
採收的紅茶風味也不同。

能在下午茶時光享受不同風味
的紅茶，是難得的奢侈享受。
除了大吉嶺之外，伯爵茶、烏
瓦、阿薩姆、祁門也很適合午
茶時光。

春摘茶

春摘紅茶的特徵是滋味
清爽。茶水顏色淡薄，
呈橘黃色。

夏摘茶

味道紮實，喝得到芬芳
的香氣與甜美醇厚的口
感。

秋摘茶

茶水帶紅色，滋味濃醇
圓滑。

建議選擇的紅茶

伯爵 　　　　　　　　烏瓦 　　　　阿薩姆（請做成奶茶享用）

三層點心盤從下往上享用

喝下午茶時，請準備一個三層點心盤。下層放三明
治，中層放司康，最上層的盤子放蛋糕與酥皮點心
（也有些地方的傳統作法是最上層擺放司康）。不
過，為了在溫熱的狀態下端上桌享用，有時會拿掉

架子，直接將點心盤端上另外準備的桌子。
享用的順序是由下往上。先吃三明治，再依序吃司
康、酥皮點心，這樣才符合禮節。

司康對半切開

說到搭配下午茶的茶點，最不可
或缺的就是司康了。用小刀對半
水平切開，放在盤子上時橫切面
朝上。吃的時候，可在橫切面上
塗抹果醬或凝脂奶油，直接用手
拿著吃。

在烤熱的司康上塗抹奶油很快就會
融化，因此英式作法是先塗上果醬。

花式紅茶

搭配水果或酒類飲料，或是與其他飲料融合——花式紅茶的變化有無限可能性。
除了以下介紹的做法外，各位也可開發專屬自己的獨家花式紅茶。

 ······ Hot Tea　　 ······ Ice Tea

水果茶 Fruits Tea

使用各種水果的豪華茶飲

材料／2 人份	
紅茶葉·············· 4g	蘋果、柳橙、草莓
熱水·········· 400ml	等水果·············· 適量

作法

❶ 在溫熱過的茶壺裡放入紅茶葉與切碎的水果，注入熱水，蓋上壺蓋仔細燜蒸。

❷ 使用濾茶器一邊過濾茶葉，一邊將①的茶倒入茶杯，依照個人喜好添加蜂蜜或砂糖調整甜味。

* 燜蒸時加入蘋果皮會讓味道更香甜。不過，放入太多水果時，會使得茶水溫度下降，導致茶葉和水果都無法順利釋放美味，請多注意。

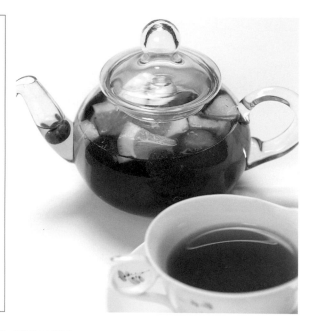

莓果茶 Berry Tea

散發東洋風情的不可思議口味

材料／2 人份	
紅茶葉·············· 5g	白蘭地·············· 適量
熱水·········· 300ml	砂糖或蜂蜜········ 適量
莓果類（草莓、藍莓、	
覆盆莓等等）····· 60g	

作法

❶ 在莓果上淋白蘭地，加入砂糖或蜂蜜後，微波加熱 30 秒，使整體均勻融合。

❷ 在溫熱過的茶壺裡放入紅茶葉和①，注入熱水，泡成偏濃的紅茶。

❸ 使用濾茶器將②的茶倒入茶杯。

俄羅斯紅茶 Russian Tea Ⓗ

寒冬中最想喝的花式紅茶代表

材料／2人份

紅茶葉（阿薩姆、尼爾吉里、爪哇等）…… 5g	果醬（選擇甜味和酸味都很明顯的）…… 70g
熱水………… 300ml	伏特加…………… 適量

作法

❶ 用茶葉和熱水泡出紅茶，透過濾茶器倒入杯中。

❷ 依個人口味混合適量的果醬與伏特加，放在茶匙上端上桌。

＊可以將果醬加入紅茶中，也可以一邊舔食隨附的果醬一邊喝茶，一樣美味。果醬請選擇草莓果醬等酸味與甜味兼具的種類。

堅果茶 Nuts Tea Ⓗ

摻入滿滿堅果，對身體溫和不刺激的紅茶

材料／2人份

A｛紅茶葉（CTC型或粉碎型）…………… 6g 熱水………… 150ml 牛奶………… 150ml	核桃、杏仁、松子等堅果類（請選擇不含鹽分的）………… 適量

作法

❶ 使用 A 的材料，按照 50～51 頁的要領做成不含香料的印度奶茶，以濾茶器過濾。

❷ 輕輕炒香堅果，用研磨缽磨成粉。

❸ ①中加入②，倒入茶杯。

＊摻入堅果可使奶茶口感更溫醇，風味更顯著。營養價值高，健康又美味。

葡萄柚果汁茶
Grapefruit Separate Tea

入喉暢快無比的清爽冰茶

材料／2 人份

紅茶葉（尼爾吉里、坎地）…… 10g	冰塊………… 適量
熱水……… 260ml	鮮搾葡萄柚汁…… 70ml
細砂糖……… 40g	葡萄柚………… 2片
	薄荷葉………… 幾片

作法

❶ 用紅茶葉和熱水泡出偏濃的紅茶，加入細砂糖使其均勻溶解。

❷ 用濾茶器過濾①的紅茶，並注入裝滿冰塊的玻璃杯內。

❸ 慢慢將鮮搾葡萄柚汁倒入②中。

❹ 用葡萄柚和薄荷葉做裝飾。

＊因為比重的關係，砂糖愈多，愈能清楚分成兩層。請選擇單寧成分少的茶葉，能避免產生嚴重白濁現象，外觀更好看。

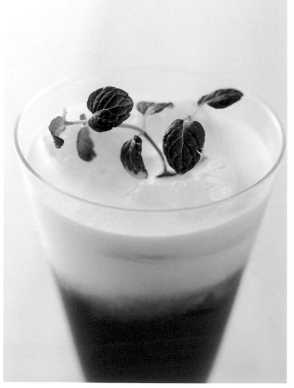

皇家冰奶茶
Royal Iced Tea

牛奶與鮮奶油帶來香醇紮實的滋味

材料／2 人份

紅茶葉（尼爾吉里、坎地）…… 10g	牛奶………… 60ml
熱水……… 260ml	鮮奶油………… 20ml
細砂糖……… 40g	冰塊………… 適量
	薄荷葉………… 幾片

作法

❶ 用紅茶葉和熱水泡出偏濃的紅茶，加入細砂糖使其均勻溶解。

❷ 在玻璃杯中放滿冰塊，以濾茶器過濾①的紅茶並一口氣倒入杯中。

❸ 將攪拌得滑順綿密的鮮奶油鋪在紅茶表面。

❹ 慢慢注入牛奶，再用薄荷葉裝飾。

＊好喝的秘訣就是使用牛奶和鮮奶油，做出味道和香氣都很紮實的奶茶。

紅茶蘇打 Tea Squash ①

好喝得冒泡，最適合夏天的飲品

材料／2 人份

紅茶葉	8g	砂糖	20g
熱水	100ml	冰塊	適量
碳酸蘇打水	100ml	葡萄柚或柳橙片	1片
鮮榨葡萄柚汁與柳橙汁（兩者混合）	30ml	薄荷葉	幾片

作法

❶ 用紅茶葉和熱水泡出偏濃的紅茶，加入砂糖使其均勻溶解。

❷ 在玻璃杯中放滿冰塊，以濾茶器過濾①的紅茶並一口氣倒入杯中。

❸ 加入鮮榨葡萄柚汁與柳橙汁，再注入碳酸蘇打水。

❹ 用對半切的葡萄柚或柳橙以及薄荷葉做裝飾。

＊只要是柑橘類水果，無論葡萄柚、柳橙還是檸檬都可以。也可以用薑汁代替水果。

石榴糖漿紅茶
Grenadine Tea ①

美麗的顏色與爽口的味道充滿魅力

材料／2 人份

紅茶葉	4g	鮮榨葡萄柚汁、柳橙汁或檸檬汁	10ml
熱水	150ml	冰塊	適量
石榴糖漿	50ml		

作法

❶ 用紅茶葉和熱水泡出偏濃的紅茶，加入砂糖使其均勻溶解。

❷ 將石榴糖漿裝進放滿冰塊的玻璃杯中，再注入以濾茶器濾過的①。

❸ 因為比重的關係分成兩層之後，加入鮮榨葡萄柚汁、柳橙汁或檸檬汁。

＊選用單寧成分少的茶葉泡紅茶，不容易產生白濁現象，成品更美觀。

蘋果茶 Apple Tea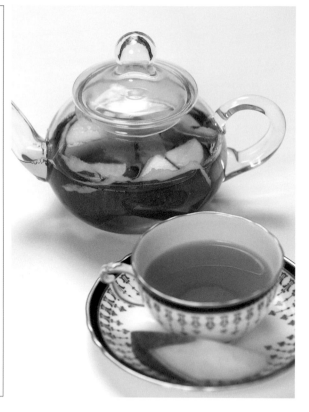

蘋果的適度甜酸味在口中擴散

材料／2 人份

紅茶葉	6g	蘋果皮	適量
熱水	300ml		

作法

❶ 在溫過的茶壺中放入紅茶葉與切成扇形的蘋果及蘋果皮,注入熱水,蓋上壺蓋燜蒸。

❷ 用濾茶器將紅茶過濾到杯中。

* 選用香氣濃厚的紅蘋果。加入蘋果皮會使熱水溫度下降,請一定要先確實溫壺,並使用沸騰的熱水沖泡。

雞尾酒紅茶 Tea Cocktail

雖然無酒精仍能營造浪漫氣氛

材料／2 人份

紅茶葉(伯爵茶)	8g	鮮榨柳橙汁	少許
熱水	100ml	細砂糖	少許
冰塊	適量		

作法

❶ 在雞尾酒杯的杯緣塗上柳橙汁,撒上細砂糖。

❷ 用紅茶葉與熱水泡出偏濃的紅茶。

❸ 在調酒杯裡放入冰塊及用濾茶器濾過的②,仔細搖勻。

❹ 搖好的紅茶倒入①中。

* 在雞尾酒杯杯緣沾滿細砂糖,享受那層甜甜的口感,襯托紅茶本身豐盈的風味。

婚禮紅茶 Wedding Tea

散發酒香與高級感的大人飲品

材料／ 2 人份

紅茶葉（大吉嶺、祁門、立山小種等）……… 6g	咖啡利口酒 …… 100ml
熱水………… 200ml	鮮奶油………… 少許
牛奶………… 100ml	金箔………… 少許

作法

❶ 用紅茶葉和熱水沖泡紅茶。

❷ 以 1：1：2 的比例，在杯中倒入熱過的牛奶、咖啡利口酒及以濾茶器濾過的①。

❸ 用打發的鮮奶油和金箔裝飾茶面。

＊刻意選用香氣強烈的茶葉，完成後更美味。以雞尾酒杯裝盛上桌，就是最適合婚禮等特別場合的豪華飲品。

冷泡大吉嶺
Iced Darjeeling Tea

享受無比清涼的大吉嶺清新感吧

材料／ 2 人份

紅茶葉（大吉嶺春摘茶）…………… 5g	水……………… 400g

作法

❶ 在有蓋容器中放入茶葉與水，置入冰箱冷藏。

❷ 經過兩、三小時，泡出茶色後，用濾茶器過濾。

＊喝之前可先將玻璃杯也一起冰入冰箱，更能凸顯大吉嶺的清涼感。放置一個晚上提高醇度，美味更上一層樓。茶點建議搭配水羊羹或草莓。

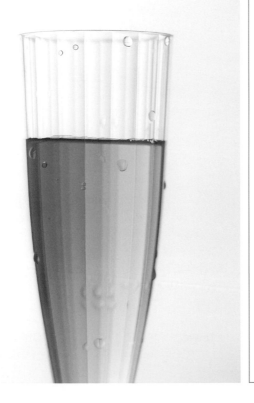

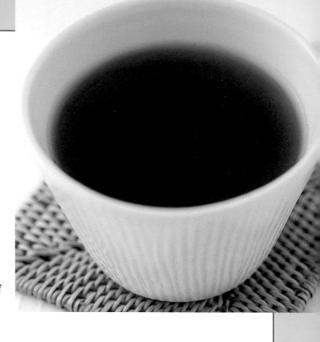

挑戰紅茶講師資格考吧！

熱愛紅茶，想學習更多的人，要不要嘗試挑戰紅茶講師資格考呢？

何謂紅茶講師資格考？

日本紅茶協會於1991年設立「資格認證制度」，參加講師資格考並及格者，可獲得「日本紅茶協會認證紅茶講師（初級）」的資格。

資格種類

◆紅茶講師（初級）

修完日本紅茶協會規定的師資培訓講座（一年33學分），且參加資格考及格者，可獲認證為「紅茶講師（初級）」。師資培訓講座的目的，是為了讓日後具備講師資格者能對一般消費者「講授關於紅茶的正確知識與沖泡紅茶的正確技術」，而講座的內容則是「關於紅茶的正確知識及技術的啟蒙與普及活動」。講座期間是每年的四月到十二月，參加者在講座中學習規定的課程內容，從紅茶歷史、紅茶文化到紅茶的商品知識。此外還必須學習從事講師活動所需的基礎科目，從紅茶的製造方法到品茶技術、正確的沖泡方法與（各種不同的）享用方法的實習過程等，總計必須履修33個學分。

考試科目：

（a）學科考試
（b）按照產地分類的紅茶鑑別考試
（c）正確的紅茶沖泡法・保存法以及各種享用方式的指導實務考試

◆紅茶講師（中級）

獲得紅茶講師（初級）資格後，經過五年以上實務經驗並取得日本紅茶協會規定的應試資格（包括海外研習在內），參加資格檢定考並及格者，可獲認證為「紅茶講師（中級）」。

◆紅茶講師（高級）

獲得紅茶講師（中級）資格後，擁有十年以上紅茶業界實務經驗，再達成其他幾項標準後，獲得日本紅茶協會資格認定委員會認可者，始能成為「紅茶講師（高級）」。
＊詳細情形請洽日本紅茶協會。

★紅茶顧問

除了在紅茶販售及食品商務業界貢獻力量外，還必須參加具實用性的研習。每週一次參加總計七項學科的研習課程，學習品鑑紅茶，食品與飲料的相關基礎知識、行銷技巧與銷售技術的相關知識等廣泛的課程內容。在修完所有學科後，接受考試並合格者，可獲頒「紅茶顧問」資格認定證書。

 洽詢

日本紅茶協會◆〒 105-0021　東京都港區東新橋 2-8-5　東京茶業會館 6F
　　　　　　TEL 03-3431-6509　FAX 03-3431-6711　HP http://www.tea-a.gr.jp/index.html
除了日本紅茶協會之外，也有其他單位或團體提供紅茶資格檢定考，如紅茶調配師（立頓 Lipton ・布洛克邦德 Brook Bond House 認證）、紅茶大師（日本設計企劃師協會認證）等。

Japanese Tea

日本茶

相信大家對日本茶的抹茶、煎茶…等並不陌生。
本篇將引領您更深入瞭解日本茶的世界。

監修：ＮＰＯ法人日本茶 Instructor 協會
平成 12 年
為了普及日本茶的正確知識，
以促進日本茶文化發展為目的而設立。
● ＮＰＯ法人 日本茶 Instructor 協會
〒 105-0021 東京都港區東新橋 2-8-5 東京茶業會館 5F

想更深入認識日本茶

日本茶的種類其實很多，有晶瑩剔透的綠色美麗煎茶，有知名的最高級茶玉露，有可完整享用的抹茶，有隨性輕鬆就能暢飲的番茶、焙茶。一起來熟悉日本茶的種類與特徵，品嚐更多日本茶的美味吧。

日本茶的魅力就在香氣與豐富的維他命

日本茶最大的魅力，便是那芬芳的茶香。煎茶的清雅香氣、玉露的優雅香氣、焙茶令人心情穩定的焙煎茶香……此外，日本茶還含有豐富的兒茶素。近年來，兒茶素廣受矚目，連帶地也使日本茶受到注意。當然，日本茶的好處可不只這個，豐富的維他命與胺基酸，也提高了日本茶對健康的種種功效。

每個產地都有其
獨特特徵與味道

日本國土南北狹長，因此誕生了各種不同種類的日本茶。來自不同產地的日本茶，其味道和香氣也會跟著改變。有在寒暖溫差下孕育出溫和圓潤滋味的村上茶；有細心翻炒出醇厚滋味的伯太番茶；有製作過程彷彿醃漬物般的阿波番茶……各產地都有其特徵，請依照自己喜好找尋適合自己口味的茶吧。

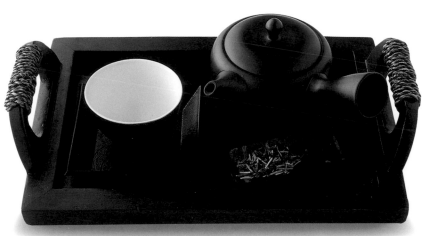

講究茶具
精選茶點

找到自己喜歡的茶之後，趕緊開始享受品茶時光吧。在喝茶的時候，也希望能盡可能地講究茶具。日本茶的茶碗，可大分為陶器與瓷器。選擇時可配合茶葉的種類，待客用或平日自用，以及自己的喜好來決定。此外，喝茶當然不能沒有茶點。規規矩矩地搭配和菓子當然很好，如果想轉換氣氛的話，改吃歐式甜點也不錯。為日本茶找出各種不同的茶點，也是品茶時光特有的樂趣之一呢。

日本茶的力量

日本茶中含有近年廣受矚目的「兒茶素」，也使日本茶的功效再次受到重視。儘管這數十年來，關於日本茶成分的研究日新月異，正因自古以來，日本人一直實際體會到日本茶的好處，所以才會如此喜愛它吧。

日本茶對健康有益的理由

包括煎茶在內的綠茶皆含有大量兒茶素、維他命、咖啡因與胺基酸類。

兒茶素是茶中的苦味與澀味來源成分，具有抗氧化等促進健康的效果，因而廣受矚目。

此外，出乎意料的是，很多人不知道日本茶中也含有豐富的各種維他命。

以含量來說，日本茶維他命C的含量是波菜的3～4倍，維他命E是波菜的20倍，胡蘿蔔素則約是紅蘿蔔的10倍。此外，日本茶中的維他命C還具有和兒茶素結合後不易受到破壞的穩定特徵。

咖啡因是苦味的來源成分，有消除睏意，幫助頭腦清醒的素。

功效。

胺基酸中的茶氨酸，是甘味與甜味的來源成分。日本茶中的甘甜味主要由胺基酸形成，茶氨酸具有幫助身心放鬆的效果。

除此之外，喝日本茶還可攝取到鈣質、鉀質與磷質等礦物質成分，以及膳食纖維、葉綠素等成分。日本茶真稱得上是健康食品。

日本茶的成分依種類及茶葉採收時期而有所不同。新茶（譯註：同一年中第一批採收的春茶，日語中也稱為一番茶；日本茶中也稱為一番茶）中含有許多茶氨酸、各種維他命，夏季採收的「二番茶」、「三番茶」則富含兒茶等。

不只如此，日本茶還有其他許多功效

日本茶中富含的兒茶素不但有抗癌作用，醫學上也已針對日本茶的各種功效做出報告。

以下便依序介紹兒茶素具備的功效吧。首先是抗菌作用。兒茶素對食物中毒成因的肉毒桿菌、葡萄球菌、以及曾經震撼世人的大腸桿菌O157型都具有殺菌作用，同時對大腸桿菌O157型還能發揮抗毒作用。

不只如此，兒茶素還可削弱感冒病毒的活動力，具有預防尿病的功效、促進脂肪分解的瘦身效果，以及除臭效果等。

除了兒茶素之外，日本茶中所富含的維他命C能達到美肌效果，氟在預防蛀牙方面的效果也值得期待。除了喝茶，就連茶葉渣也富含膳食纖維、維他命E、胡蘿蔔素等脂溶性維他命。將茶葉渣運用在烹飪上，就能夠大大發揮這些營養成分的功效了。

請避免在服藥時喝茶，也盡量不要在睡前飲用。空腹喝茶時，最好將茶稀釋得淡薄一些再喝。不要喝泡好後閒置太久的茶，要喝就喝剛泡好的新鮮的茶。只要注意以上幾點，日本茶將對身體帶來很棒的健康功效。

日本茶主要成分的效能・效果

成分	效能・效果
兒茶素類	抗氧化作用、抗菌作用、抑制膽固醇上升作用、抑制血壓上升作用、除臭作用、抗過敏作用、預防蛀牙、預防口臭、整腸作用等。
維他命類（A、C、E等）	抗壞血病作用、美肌效果、抑制黑斑、雀斑的形成、抗氧化作用、預防感冒、消除壓力等。
咖啡因	提神醒腦作用、強心作用、刺激大腦作用、利尿作用、促進新陳代謝、促進血液循環、消除疲勞等。
茶氨酸	調節大腦與神經機能、舒緩身心壓力等。

日本茶的效能‧效果

消除壓力

日本茶含有豐富的維他命C。維他命C有減緩壓力強度的作用，因此，靠多喝日本茶來消除壓力的效果是值得期待的。尤其是抹茶、煎茶、玉露等綠茶的維他命C含量最多。除了喝茶之外，用茶香爐焚香，讓室內充滿日本茶的清香，也可收到消除壓力的效果。日本茶的香氣中包含了數百種香氣成分，其中一種名為「青葉酒精」的成分，是春摘新茶清爽香氣的來源。

美肌效果
防止老化

日本茶中富含維他命C，能有效活化新陳代謝。能阻止黑斑雀斑的成因——麥拉寧色素沈澱。蔬菜水果中的維他命C不耐熱，相較之下，日本茶內含的維他命C則具有耐高溫的特徵。不只如此，日本茶還含有維他命E。維他命E能抗氧化，換句話說，就是能夠有效延緩肌膚老化。建議大家可以每天攝取含豐富維他命的抹茶與煎茶。

調整血壓

日本茶成分中的兒茶素及γ—氨基丁酸（簡稱GABA）有抑制血壓上升的作用，對預防高血壓有不錯的效果。

抗過敏

以紅茶品種「紅富貴」、「紅譽」、「紅富士」栽植而成的綠茶，能有效防治花粉症與過敏症，近年來蔚為話題。這種綠茶中富含「甲基化兒茶素」的兒茶素。即使導致過敏的抗原進入身體，其情報的傳達也會被這種兒茶素阻斷，妨礙身體產生組織胺等致敏物質。

消除疲勞
提神醒腦

咖啡因有刺激中樞神經的作用，日本茶中含有咖啡因，能消除疲勞，最適合在工作或讀書空檔飲用。運動中喝茶可補充身體流失的水分。此外，咖啡因能刺激大腦皮質，達到提神醒腦的效果。昏昏欲睡時或早晨剛醒來時，喝一杯日本茶，腦袋也能清醒一些。不過，睡前若是攝取大量咖啡因，則可能造成失眠，而空腹時喝又會對胃部造成太大刺激，請避免在睡前或空腹時喝太濃的茶。

預防感冒

日本茶含有大量兒茶素，具有抗病毒的作用，抑制感冒病毒活性化的效果值得期待。外出回家時，用綠茶漱口可預防感冒。

預防口臭
、蛀牙

牙膏及口香糖中的氟及黃酮醇類，兒茶素類成分皆具有抗氧化的作用，因此能夠預防蛀牙。事實上，日本茶中也含有這些成分，在用餐中或用餐後飲用日本茶，也能收到預防蛀牙的效果。此外，兒茶素有殺菌除臭功效，能夠預防口臭發生。

其他

除了上述之外，日本茶還有許多功效。比方說，日本茶葉能幫助解決便秘問題，甚至能夠預防大腸癌。日本茶中的兒茶素有促進脂肪分解的作用，輔助瘦身的效果值得期待。日本茶葉還是膳食纖維的寶庫，食用茶葉能幫助預防蛀牙。日本茶的茶葉可是預防香港腳。此外，在洗澡水裡加入綠茶，能夠預防食物中毒的效果。此外，日本茶還有預防食物中毒的效果。對了，日本茶還有預防動脈硬化、可發揮抗癌作用、抗菌作用等等。可防止動脈硬化、可發揮抗癌作用、抗菌作用等等。

日本茶產地分佈圖

日本茶
種類眾多
特徵鮮明

日本茶根據產地、氣候與製法而各有不同之處。以下介紹的日本茶只是日本較為具有代表性的茶，除此之外還有許多茶產地，各個產地所產的茶，都具備鮮明獨特的個性與大異其趣的風味。不妨遍飲各不同產地的日本茶，找出符合自己喜好的種類吧。

奈良縣 大和茶

製作於早晚溫差劇烈地區的大和茶，其最大特徵就是濃烈的香氣與甘甜味。澀中帶甘，後味優美。

→ P.74

新潟縣 村上茶

地處北方，日照較少，因而生產出單寧成分少而溫醇甘美的煎茶。

→ P.70

埼玉縣 狹山茶

據稱從鎌倉時代便開始栽培的茶。製造過程的最後以高溫烘焙加熱，藉此引出強烈的清爽香氣。

→ P.70

茨城縣 猿島茶・奧久慈茶

茨城縣內產量最高的猿島茶，是具有適度澀味的煎茶。在山間地帶氣候下培育出的奧久慈茶，茶葉色澤優美，香氣濃郁。

→ P.70

神奈川縣 足柄茶

栽培於神奈川縣足柄地方的茶。山間地帶的土地最適合生產品質良好的茶葉，從這裡誕生的足柄茶展現出顯著的香氣與風味。

→ P.71

滋賀縣 朝宮茶

滋賀被稱為日本茶的發祥地，這裡的茶統稱近江茶，其中的朝宮茶更是履獲全國獎項的高級茶。

→ P.73

靜岡縣 富士茶・兩河內茶・本山茶・川根茶・掛川茶・菊川茶・春野茶・天龍茶

以靜岡茶聞名的靜岡縣，生產量與栽培面積都是全日本第一。在不同地區、環境生產煎茶、玉露、深蒸煎茶等。

→ P.71 ～ 72

三重縣 伊勢茶

生產量僅次於靜岡縣、鹿兒島縣，為日本第三。盛產煎茶與深蒸煎茶，以及用遮蔽日光的方式製造的冠茶。

→ P.73

愛知縣 西尾茶

產自愛知縣西尾市吉良町附近的茶。此處生產做為抹茶原料的碾茶，產量位居日本第二。

→ P.72

岐阜縣 白川茶

岐阜縣生產的茶統稱為美濃茶。白川茶是美濃茶的一種，栽培於溫差激烈的山間地帶，特徵是清新的香氣與強烈的甘甜味。

→ P.72

福岡縣
八女茶

福岡縣八女地區附近製作的茶。山間地帶生產玉露，平地則主要生產煎茶。八女地區擁有全國數一數二的玉露產量。

→ P.75

島根縣
伯太茶

伯太茶除了生產煎茶外，還以連枝帶葉採收後直接陰乾或日曬而成的日干番茶聞名。島根縣也是以番茶消費量高知名的地區。

→ P.74

岡山縣
美作番茶

岡山縣東北部美作地方製造的傳統番茶之一。茶葉具有光澤，渾圓醇厚的澀味很有魅力。

→ P.74

佐賀縣
嬉野茶

製作於佐賀縣嬉野町一帶的茶。96%是蒸製玉綠茶，特徵為茶葉呈捲曲狀。

→ P.75

愛媛縣
石鎚黑茶

與德島縣的阿波番茶一樣，屬於後發酵茶的一種。生產量極少，很難買到。

→ P.74

京都府
宇治茶・京番茶

宇治茶自古以來已是高評價的日本茶品牌，除了煎茶之外，也製作抹茶的原料碾茶。京番茶是用摘掉煎茶及玉露用的芯芽後，餘下的大片茶葉製作而成。

→ P.73

熊本縣
熊本蒸圓茶

佔熊本茶生產量五成的玉綠茶（別名圓茶）。玉綠茶在關東或關西皆不多見，是一種帶有清爽甘甜的名品茶。

→ P.75

宮崎縣
高千穗釜炒茶

宮崎縣產茶約八成為煎茶，統稱宮崎茶。以高千穗町為中心的北西部山間地帶，是以釜炒方式製作玉綠茶的產地。→ P.76

鹿兒島縣
穎娃茶・知覽茶

鹿兒島縣的茶產量僅次於靜岡縣，居日本第二。穎娃茶、知覽茶、枕崎茶等，鹿兒島的茶葉多半直接以產地為名，統稱為鹿兒島茶。→ P.76

高知縣
碁石茶

碁石茶也是後發酵茶的一種。特徵是將茶葉切成小方塊後乾燥而成。產量極少，不易取得。

→ P.74

德島縣
阿波番（晚）茶

阿波番茶是將蒸過的茶葉放在桶中熟成，再將結塊的茶葉撥散後，以日曬方式乾燥完成的稀有後發酵茶之一。

→ P.74

各產地茶葉列表

南北狹長的日本，在廣闊的地域中生產各式各樣的日本茶。根據產地的風土民情和氣候的不同，所產出的茶的味道與香氣也會很不一樣，這就是所謂的特徵。儘管日本茶很多樣，都要試喝看看，比較看看，才知道好不好和喜不喜歡。這裡記載的茶（番茶除外），基本上都是 100g ／ 1000 日幣可以輕鬆入手的好茶。

追求質勝於量的茶葉製作

奧久慈茶

茨城縣

位於茨城縣西北端的大子町，是全日本以營利立場栽培、生產的茶葉產地中，靠近太平洋側位置最北的產地。帶有山間地特有的濃醇馥郁，維持手揉茶時代的傳統。至今仍然追求質勝於量的原則，致力提昇茶葉品質。

洽詢　吉成園
TEL：0295-78-0121　FAX：0295-78-0122

誕生於初春寒暖溫差中的甘甜

村上茶

新潟縣

位於新潟縣北部的村上市，是全日本以營利立場栽培、生產的茶葉產地之中，位置最北的產地。北方的初春寒暖溫差大，在這樣的氣候下培育出甘甜醇厚的煎茶。

洽詢　常盤園
TEL：0254-52-2024　FAX：0254-52-2017

以獨特製法「狹山入火」聞名

狹山茶

埼玉縣

「靜岡茶色佳、宇治茶香、狹山茶以滋味取勝」正如所示，自古以來狹山茶最大的特徵便是那力道強勁的滋味。一方面以獨特製法「狹山入火」技術不斷傳承至今，一方面也配合現代茶改良，不斷進化。

洽詢　茶工房比留間園
TEL：04-2936-0491　FAX：04-2936-4488

特徵是厚實而香醇的葉肉

猿島茶

茨城縣

產地分佈於平坦茶園與大地之間的猿島茶，是茨城縣內產量最豐的茶葉。冬季有來自赤城、日光的季節風吹拂，並受到寒冷氣候影響，葉肉厚實的茶葉滋味香醇，完成澀味與甘甜交融的好茶。

洽詢　猿島茶協會（境町茶生產工會事務局內）
TEL：0280-81-1310（境町公所農政商工課內）
HP http://www.sashimacha.com/

茶師堅持用心製作好茶

富士茶

靜岡縣

不只擁有富士山的自然環境，更有堅持用心的頑固茶師，做出維持傳統古早味的好茶。品嚐富士茶，可享受到「山茶」的天然香氣與層次豐富的滋味。

洽詢	秋山園
	TEL：0120-36-5595　FAX：0545-21-8333
	HP http://www.fujiakiyamaen.com/

來自靜岡茶發祥地歷史悠久的茶葉

本山茶

靜岡縣

安倍川流過產地中央帶來河霧，對玉露茶的栽培形成一大貢獻。在如此得天獨厚自然條件下製作出的就是本山茶。具有光澤的綠色茶葉，香氣美好，澀味圓潤，滋味高雅。

洽詢	JA 靜岡市茶葉中心
	TEL：054-272-2111　FAX：054-271-2642
	HP http://www.ja-shizuoka.or.jp/shizuoka/chagyo

深蒸煎茶中的名品茶

掛川茶

靜岡縣

掛川市東部地區是有名的深蒸煎茶產地。和普通煎茶相較之下，蒸的時間更長，茶葉的纖維質更脆弱，形狀也更細碎。特徵是澀味成分少，香氣濃厚。

洽詢	JA 掛川市 一服茶行
	TEL：0120-12-9557　FAX：0537-61-1008
	HP http://www.ja-kakegawa.jp/shop/list_tea.html

山間地帶特有的優質茶

足柄茶

神奈川縣

丹澤、箱根山麓的濃霧氣候及清冽水質的良好先天條件，是最適合生產優質茶葉的地方。培育出的茶葉葉片豐滿，在甘甜味與澀味之間取得良好平衡，完成香氣馥郁的足柄好茶。

洽詢	神奈川縣農協茶業中心
	TEL：0465-77-2001　FAX：0465-77-2006
	HP http://www.ashigaracha.co.jp

來自兩河內的豐沛自然的味道

兩河內茶

靜岡縣

兩河內山間地帶籠罩在清流、興津兩條河川的河霧之中。此地茶田栽培的兩河內茶，冬季期間沉眠的茶葉新芽在春光照拂下得以盡情伸展。兩河內茶便是以摘新芽製成的茶，醇厚中嚐得到嫩芽的清新滋味。

洽詢	茶工房 水聲園
	TEL&FAX：054-395-2050
	HP http://sites.google.cmo/site/suiseien99

受大井川河霧守護的茶葉

川根茶

靜岡縣

產地位於中川根町（現改為中川根本町），地處山間，和平地相比日照時間短，孕育出澀味不明顯的茶葉。除此之外，更有大井川河霧的包覆守護，使川根茶具備了山間地帶茶特有的獨特香氣與甘甜。

洽詢	JA 大井川川根茶葉中心
	TEL：0120-10-1142　FAX：0547-56-1143

誕生於涼爽氣候中的有機栽培茶

春野茶

靜岡縣

水、空氣、涼爽的氣候、土地……這些都是生產高級茶葉的要件。在擁有以上要件的春野山中培育出的煎茶，就是春野茶。花費工夫配合山中氣候栽植，不使用農藥，以有機栽培方式製茶。

> 洽詢　茶農八藏園
> TEL & FAX：053-986-0533
> HP http://www.yazoen.com

適合製作深蒸煎茶的厚實茶葉

菊川茶

靜岡縣

菊川產的茶葉葉片厚實，耐得住長時間的深蒸，適合做成深蒸煎茶。雖然容易有粉碎情況，但就連這細碎的茶粉也能泡出菊川茶特有的高雅清甜，也是形成那美麗濃綠茶色的要素。

> 洽詢　JA 遠州夢　菊川茶直營店
> TEL：0537-36-4355　FAX：0537-36-6005

傳統技藝培育出優質好茶

白川茶

岐阜縣

位於河霧瀰漫的奧美濃山間町白川，在得天獨厚的自然環境與長年累月的傳統技藝傳承下，培育出優質的白川茶。使用遠紅外線的絕妙烘焙功夫，做出香氣四溢，口感醇厚的好茶。

> 洽詢　增淵園
> TEL：0120-00-6756　FAX：0120-01-6756
> HP http://www.006756.jp/

堅持手摘茶葉

天龍茶

靜岡縣

在機器摘茶的主流之中，依然堅持人工手摘的天龍茶。一到採收季，一大早就要以人工方式摘採新芽。每一片茶葉都堅持美味到最後一滴。

> 洽詢　JA 遠州中央天龍茶加工所
> TEL：0539-26-1931　FAX：0539-25-5180

抹茶生產量位居全國第二

西尾茶

愛知縣

西尾雖是小規模的茶產地，抹茶（碾茶）的生產量卻是全國頂尖。不只如此，其中有六成是以手摘方式採收。除了抹茶，西尾的玉露及冠茶也是自古以來廣受愛戴的茶葉。

玉露

抹茶

> 洽詢　茶行 實水園
> TEL：0563-57-2969　FAX：0563-57-2972

(Part 2 日本茶)

京都人最熟悉的焙煎番茶
京番茶

京都府

蒸熟遲摘的大片茶葉與茶莖，不經過揉捻程序，保留茶葉的形狀，再以日曬方式乾燥，釜炒後製成的茶。幾乎不含有一般茶葉成分中的咖啡因，嬰兒與老人家也可安心飲用。

洽詢 桑原善助商店
TEL：0774-31-8023 FAX：0774-31-8088

1200 年前至今，堅持只作煎茶
朝宮茶

滋賀縣

朝宮茶的產地據說是日本最古老的茶產地。不做玉露，只專注於生產煎茶。茶園位於斜坡地，對茶樹的生長而言擁有絕佳的自然條件，從 1200 年前起，直到今天依然堅持製作廣受茶人喜愛，滋味與香氣均佳的煎茶。

洽詢 茶城藤田園
TEL：0748-84-0123 FAX：0748-84-0237

日本綠茶的基礎
宇治茶

京都府

產於宇治、山城一帶的宇治茶，自古以來便以高品質著稱，成為日本綠茶的基礎。現在宇治茶以煎茶為主力商品，同時也是知名的玉露及碾茶產地。做為名品茶，宇治茶這個品牌的高級茶葉形象已滲透全日本。

煎茶

玉露

洽詢 桑原善助商店
TEL：0774-31-8023 FAX：0774-31-8088

全國生產量高居第三的茶產地
伊勢茶

三重縣

三重縣形狀南北狹長，活用產地特性製作生產伊勢茶，擁有全國第三的傲人產量。其中生產最多的是煎茶，其次是冠茶與深蒸煎茶。無論哪一種都是品質值得自誇的優質茶。

冠茶

煎茶

洽詢 矢田製茶
TEL：059-329-2005 FAX：059-329-3265

以傳統手法製作的番茶

美作番茶

岡山縣

在悶熱難耐的「土用」（譯註：此處指立秋的前十八天）之日，將採收的茶葉連枝帶葉放入鐵釜煮過後，放在草蓆上攤開，在大熱天下一邊淋上煮汁一邊曬乾後再次焙煎。以此傳統手法製作而成，茶葉散發光澤，圓厚的澀味相當美味。

洽詢　海田園 黑坂製茶
TEL：0868-72-2801　FAX：0868-72-0748

含有許多茶氨酸的冠茶

大和茶

奈良縣

大和高原山間地帶氣候涼爽，日照時間短，培育出的茶葉擁有渾圓醇厚的滋味與香氣。其中的冠茶，製作方法為在新茶收成前的 10 ～ 14 天，會先阻絕紫外線照射，促使茶氨酸增加，形成口感溫醇的綠茶。

洽詢　大和茶販售
TEL：0743-82-0562　FAX：0743-82-0563

伯太番茶是日曬番茶的代表

伯太番茶

島根縣

提到出雲地方的番茶，最有名的就是將日曬過後的番茶加以焙煎的作法。其中尤以伯太產的番茶，更是其中代表。使用伯太茶，以小火慢慢烘焙，再仔細炒過的番茶，香氣濃郁，口感柔和。

洽詢　伯太茶農業工會
TEL：0854-37-1122　FAX：0854-37-1124

產量縣內第一

伯太茶

島根縣

起源於奧出雲，沿伯太川邊山麓而生的煎茶。伯太町的茶，生產量與栽培面積皆為縣內之冠，而島根縣的茶產量在中國·四國地方僅次於高知縣。伯太茶的特色是「耐泡」，即使泡到第二泡、第三泡依然美味。

洽詢　伯太茶農業工會
TEL：0854-37-1122　FAX：0854-37-1124

宛如棋盤上的碁石

碁石茶

高知縣

高知縣代代相傳的古典番茶之一。先將茶葉煮沸、殺青後堆積起來，蓋上草蓆使其生黴，再裝入桶中，以重石壓制，促進乳酸發酵。

洽詢　生產量少無銷售
茶葉提供：脇製茶廠
TEL：0896-72-2525
FAX：0896-72-2220

彷彿中國的普洱茶

石鎚黑茶

愛媛縣

產地以山茶自生地而聞名，和阿波番茶一樣屬於後發酵茶的石鎚黑茶，味道近似中國的普洱茶。

洽詢　生產量少無銷售
茶葉提供：脇製茶廠
TEL：0896-72-2525
FAX：0896-72-2220

像做醃漬品一般製作番茶

阿波番(晚)茶

德島縣

一番茶使用的是充分發育過的茶葉，摘下後以鐵釜水煮，再將煮過的茶葉裝在木桶內，以重石鎮壓。茶葉上的乳酸菌會自然引起乳酸發酵，最後在經過日曬乾燥即可完成。

洽詢　JA 阿南 相生分店
TEL：0884-62-0034
FAX：0884-62-3068

玉露的產量為全國頂尖

八女玉露

福岡縣

以星野村為中心，產於山間地帶的玉露，在開始抽新芽後的二十天左右，以黑網被覆茶園，採收新芽。八女玉露富含胺基酸，滋味甘甜，散發獨特香氣。玉露的生產量為全國數一數二。

洽詢　星野製茶園
TEL：0943-52-3151　FAX：0943-52-3155
HP http://www.hoshitea.com/

和玉露不同的風味，散發清冽香氣

八女茶

福岡縣

福岡的八女地區，是全國知名的高級煎茶產地。八女茶甘味與澀味融洽調和，帶有渾圓的醇度，入喉清香，和玉露不同，散發嫩芽般的清爽香氣。

洽詢　星野製茶園
TEL：0943-52-3151　FAX：0943-52-3155
HP http://www.hoshitea.com/

揉成捲曲狀的玉綠茶之代表

嬉野茶

佐賀縣

產地以嬉野地區為中心，製作揉成捲曲狀的玉綠茶。嬉野茶總生產量的96％為蒸製玉綠茶（圖右）。這是釜炒製玉綠茶（圖左）最初的工序，以蒸製方式取代釜炒。釜炒製玉綠茶入喉清爽，香氣濃厚，蒸製玉綠茶則口味較重，口感也較為醇厚。

釜炒製玉綠茶

蒸製玉綠茶

洽詢　德永製茶
TEL：0120-12-9484　FAX：0954-42-1632
HP http://www.japaneseteashop.com/

什麼是「和紅茶」？

是否認為日本茶就等於綠茶呢？事實上，日本也有使用國產茶葉製作的紅茶，稱為「和紅茶」。和紅茶的歷史可回溯到明治時代，當時雖然已有綠茶與生絲同為日本的主力外銷品，日本政府也開始計畫生產紅茶。明治9年（1876年），政府派在靜岡從事茶栽培的多田元吉到印度學習，進行日本製紅茶的商品化工作。由於海外紅茶強勢，國產和紅茶始終未能盛行，直到最近才開始受到矚目。國產紅茶有：丸子紅茶（靜岡）、日向紅茶（宮崎）、嬉野紅茶（佐賀）、屋久島紅茶（鹿兒島）等。

約五成為玉綠茶（圓茶）

熊本蒸圓茶

熊本縣

茶葉揉成捲曲形狀的玉綠茶，別名「圓茶」。熊本縣生產的茶可大分為煎茶與玉綠茶，雖然玉綠茶多半採用蒸製，也有釜炒製玉綠茶與煎茶。

洽詢　晴趣園 藤原製茶
TEL：0967-75-0617　FAX：0967-75-0651

產量稀少的夢幻茶葉

高千穗釜炒茶

宮崎縣

在日本，只有九州的部分地區生產釜炒茶，是難以入手的夢幻茶葉。並非用蒸熟方式加熱，而是藉由鍋釜翻炒茶葉帶出炒茶的香氣和俐落的滋味。茶葉呈勾玉形狀，這也是釜炒茶的特徵之一。

洽詢	宮崎茶房 TEL：0982-82-0211 FAX：0982-82-0316

代表日本的茶產地

知覽茶

鹿兒島縣

知覽茶來自南鹿兒島廣闊的綠色大地，以色香味俱全為傲。知覽茶也是鹿兒島縣內最早栽培的茶葉，明治初期已在町北山間地帶手養地區展開栽種，現在這裡也成為日本國內數一數二的茶產地。

洽詢	南薩摩農業工會知覽茶業中心 TEL：0120-38-2422 FAX：0993-83-2429 HP http://www.nekonet.ne.jp/chirantea/

縣內最大茶產地

穎娃茶

鹿兒島縣

穎娃町擁有適合生產茶葉的氣候與地理條件，成為鹿兒島縣內最大的茶葉產地。在這裡生產的穎娃茶，具備獨特的香氣，澀味非常少，是一種接受度很高的茶。

洽詢	南九州市公所茶業課 TEL：0993-36-1111 　　　（南九州市公所代表號） FAX：0993-36-2223

茶的分類與種類

依製造方法的不同，茶葉大致上可區分為綠茶、烏龍茶、紅茶等。其中屬於綠茶的日本茶，又可依栽培法與製造法的相異來分門別類。

名稱是以產出的茶葉形狀來命名。在日本生產的茶幾乎都是煎茶（包括深蒸煎茶在內），佔了整體的70%。

以煮製方式做成的茶，分類為特殊茶葉。另外，一整年中最初採收的茶稱為一番茶，接下來依序可分為二番茶、三番茶、四番茶及冬春秋番茶（不屬於一到四番茶的其他冬茶、春茶、秋茶的統稱）。

茶的製法 可大分為四種

茶的種類如下圖所示，可大分為不發酵茶、半發酵茶、發酵茶與後發酵茶。不發酵茶是以蒸、炒、煮等方式加熱茶葉，從一開始就抑制茶葉氧化酵素的作用，用這種方式製造而成的茶葉，一般來說就是綠茶。再進一步，綠茶還可依制氧化酵素作用的方式分為蒸製（日本式）與釜炒製（中國式），在日本，採用釜炒製法製作的綠茶就是玉綠茶。

半發酵茶是維持氧化酵素一定程度的作用製造的茶葉，一般來說最有名的半發酵茶就是中國茶中的青茶（烏龍茶等）。再進一步則可依照氧化酵素作用的程度加以細分。

和半發酵茶相比，發酵茶是將氧化酵素的作用運用到最大限度，紅茶就是用這種方式製作的茶。後發酵茶則是先以高溫抑制氧化酵素之後，再利用菌的作用發酵製造的茶葉。

日本生產的茶 70%是煎茶

日本的綠茶可依栽培方式與製造方式的不同分門別類。有煎茶（又可依蒸葉程度分為普通蒸煎茶與深煎茶）、玉露、冠茶、玉綠茶、碾茶、以碾茶加工而成的抹茶、番茶、以煎茶或番茶加工而成的焙茶、玄米茶等等。

此外，還有從毛茶到成品茶的加工過程中產生的粉茶、莖茶、棒茶、芽茶等，這些茶的酵素作用的程度加以細分。

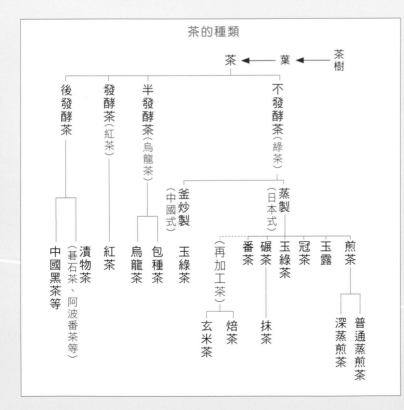

茶的種類

```
茶樹 ← 葉 ← 茶

├ 不發酵茶（綠茶）
│   ├ 蒸製（日本式）
│   │   ├ 煎茶 ─┬ 普通蒸煎茶
│   │   │        └ 深蒸煎茶
│   │   ├ 玉露
│   │   ├ 冠茶
│   │   ├ 玉綠茶
│   │   ├ 碾茶 ── 抹茶
│   │   └ 番茶 ─（再加工茶）┬ 焙茶
│   │                         └ 玄米茶
│   └ 釜炒製（中國式）
│       └ 玉綠茶
├ 半發酵茶（烏龍茶）
│   ├ 包種茶
│   └ 烏龍茶
├ 發酵茶（紅茶）
│   └ 紅茶
└ 後發酵茶
    ├ 漬物茶（碁石茶、阿波番茶等）
    └ 中國黑茶等
```

日本茶的種類

日本茶的種類因採收時期與製法而異，可享受到各種茶的不同風味與美味之處。幾乎所有茶的製法都以蒸製方式抑制發酵，因此日本茶總帶有獨特的綠色與甘甜味。以下介紹幾種日本茶的代表種類。

煎茶

日本綠茶的代表（普通蒸製）煎茶

以蒸氣蒸製剛摘下的茶葉以抑制其發酵進行，在搓揉的過程中將茶葉搓成細長狀，這就是（普通蒸製）煎茶。

煎茶的特徵是依產地與季節的不同，味道也會有所改變，不過普遍來說，四月下旬到五月初時摘下新芽製成的一番茶最好喝。茶水顏色和浸泡時間而產

生變化，一般而言（普通蒸製）煎茶的理想茶水顏色是「金色透明」，也可說是帶金黃色的綠色。

煎茶具有清爽的香氣和醇厚的口感，與澀味之間也取得良好的平衡。用偏低的溫度泡煎茶，更能引出甘甜味，而用偏高的溫度泡煎茶則能加強茶中的澀味。

依熱水溫度和浸泡時間而產

深蒸煎茶

減低澀味，滋味濃厚是接受度很高的茶

深蒸煎茶的製法雖與普通蒸製煎茶相同，但蒸製時間比普通蒸製煎茶來得長。減少了苦味，變得更順口，是深蒸煎茶的特徵。

由於蒸製時間拉長，在香氣方面會比普通蒸製煎茶淡薄，但澀味也因此減低，形成濃厚香醇的滋味。

茶葉經過長時間蒸製後，纖維變得較脆弱，倒入茶杯時容易沖進細碎茶葉，這些粉狀的茶葉會造成茶水混濁，茶水顏色呈現濃綠色。

使用一般茶壺時，細碎茶葉可能會堵住茶嘴，最好使用附有濾網的茶壺。

玉露

能品嚐到豐富的甘甜滋味
是最高級的日本茶

在眾多日本茶中，最高等級的玉露茶聲名遠播，為人所熟知。雖然製茶過程與煎茶幾乎相同，茶葉的栽培方式卻不一樣。

煎茶是以生長於陽光下的茶葉新芽製成，相對地，玉露採用的是「覆下栽培（覆蓋栽培法）」，摘下以遮蔽陽光的特殊方式發育的茶葉新芽製成。

從採茶的約二十天前起就開始避免陽光直射，目的是促進茶中甘甜成分增生，玉露獨特的溫潤甘甜風味也就此誕生。

玉露的茶葉是鮮艷有光澤的濃綠色，形狀愈細的品質愈高。茶水顏色透明而幾近黃色。從茶壺倒入茶杯時飄出玉露特有的優雅香氣，也是品嚐玉露時的享受之一。

抹茶

可連茶葉一起喝下的
健康茶

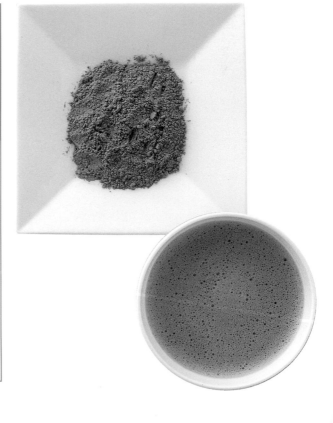

抹茶的原料碾茶與玉露相同，都是採「覆下栽培（覆蓋栽培法）」製造。摘下新芽蒸過後，跳過揉捻過程直接乾燥，再以石磨磨成粉末狀，這就完成了抹茶。

將細微粉末狀的茶葉溶入熱水中，形成鮮艷的黃綠色茶水。接著，持茶筅攪拌抹茶使其與熱水融合，攪拌完成時表面出現細密的泡沫，這時的茶水顏色是混濁的翡翠綠。

喝下溶解在熱水中的抹茶，等於連茶葉一起喝掉，因此，本來會隨茶渣剩餘的維他命E、胡蘿蔔素、膳食纖維等不溶於水的成分，也能完整攝取。

芽茶

看著茶葉逐漸開展
也是另一番享受

製作煎茶或玉露茶的過程中，將新芽或葉片尖端收集而成的茶葉就是芽茶。形狀細小，蜷起如球，特徵是濃厚中帶有凜冽的強烈苦味，最適合想提神醒腦或振作精神的人。

茶水顏色是深綠色，即使多沖泡幾次依然夠味，不過浸泡時間一旦拉長就可能太濃，這點需要多加注意。

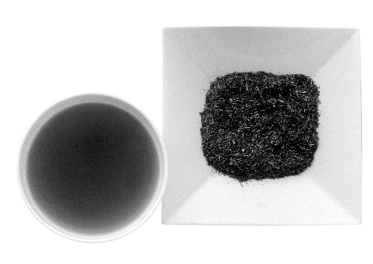

粉茶

經常被用來做成
壽司店裡的熱茶

在製作煎茶及玉露的過程中產生的細碎茶葉，收集起來便成了粉茶。粉茶帶有夠勁的澀味，喝完後口中卻很清爽，因此最適合用來搭配壽司或生魚片。

茶水顏色是濃綠色，茶中有粉狀茶葉沉澱，因而有些混濁。只要熱水一沖，就能輕鬆擁有一杯滋味濃厚的好茶。

莖茶

品嚐茶莖獨有的青嫩
以及清新的香氣

在製作煎茶及玉露茶的過程中餘下的莖與葉梗，收集起來便成了莖茶。只要原本用的是好茶葉，即使是莖茶也會是上等貨。只收集製作玉露時的茶莖做成名為「雁音」的莖茶，是莖茶中最甘甜的高級品。其茶水顏色淡薄，散發茶莖特有的青嫩俐落滋味，清新的香氣也能令人精神一振。

喝莖茶享受的是第一泡的香氣，不喝第二、第三泡茶。

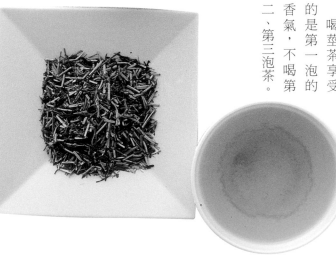

番茶

入喉暢快清爽
每天喝也不會膩

番茶有各種定義。一般來說，指的是使用摘採一番茶、二番茶之後剩餘的硬葉與茶莖做成的茶。若是使用一番茶製成番茶，則稱為「川柳」，是番茶中的高級品。

和煎茶相比，番茶的茶水顏色偏淡，甘味較少，整體口味清爽俐落。番茶中富含兒茶素，氟的含量也多，預防蛀牙的效果值得期待。無論製法或飲法都有所不同。德島縣有阿波番（晚）茶，高知縣有碁石茶，許多地方都有自己特有的番茶。

和煎茶相比，番茶的價格便宜，不但可搭配食物或點心，在日常生活裡也能隨時隨性飲用。

京番茶

有著形狀獨特的茶葉
以燒水茶壺或陶瓶熬煮的個性茶品

在京都宇治地區，會將煎茶或玉露的三番茶、四番茶連莖帶葉一起蒸過後，再曝以日曬，最後以大火翻炒。過程中茶葉不加揉捻，保留原本的形狀，是京番茶最大的特徵。

用熱水沖泡無法萃取出茶中成分，必須放入燒水壺或陶瓶（土瓶）熬煮後可飲用。

擁有濃郁的香氣，口感又清爽，有著百喝不厭的美味。依照熬煮方式的不同，雖然多少會有些差異，顏色多半仍是炒茶特有的透明茶褐色。做為日常之中補給水分的茶水，讓孩子們飲用也很不錯。

芬芳的清香與清爽的口味
適合在運動過後飲用

以大火翻炒次級品的煎茶或番茶，帶出獨特的香氣，這樣的茶就稱之為焙茶。儘管翻炒的時間與程度多少會使茶葉顏色產生差異，一般而言，炒過的焙茶都會從綠色變化成獨特的茶褐色。品質良好的焙茶葉片形狀大小統一，顏色也不會參差不齊。

焙茶有芬芳的茶香與清爽的滋味，適合在吃完油膩食物時飲用。此外，運動過後流失汗水，身體水分不足時，可以多喝焙茶這類清淡的茶飲。

焙茶的茶水顏色是茶褐色。可將舊的煎茶或番茶放入平底鍋翻炒，完成簡單的自製焙茶。

玄米茶

玄米（糙米）的香氣
有放鬆身心的效果

在煎茶或番茶裡加入炒過的糙米，調配而成玄米茶。一般的玄米茶調配比例約是１：１，可以改變糙米的分量，做出不同的口味。製作材料是糯米或粳米的糙米。使用糯米的玄米茶香氣較濃，也被認為是品質較好的玄米茶。

兼具煎茶或番茶的清爽滋味和糙米的溫暖米香，玄米茶具有放鬆身心的效果。茶水顏色因使用茶葉種類而異，多半還是以深黃綠色居多。最近也有在玄米茶中加入抹茶的作法，這種玄米茶就會是明顯的綠色。

釜炒玉綠茶

從中國傳到北九州的製茶方法

在將茶葉放在鐵釜（鐵鍋）中，一邊拌炒一邊揉捻，乾燥之後呈勾玉形狀的茶，就是釜炒茶。這種製茶法與中國綠茶相同，在日本的產地主要集中在宮崎縣、熊本縣、佐賀縣等城市，九州地方的人經常飲用這種茶。

茶水顏色是淡淡的金黃色。茶葉的顏色是比煎茶還淺的綠色。釜炒玉綠茶的香味比蒸製綠茶香，澀味較重，沒有苦味，喝起來很爽口。

蒸製玉綠茶

別名「圓茶」
在關東、關西地區很少見

蒸製玉綠茶是用剛摘下的茶葉蒸製而成，形狀如勾玉一般的茶。別名「圓茶」的這種茶，主要製造於熊本縣及佐賀縣。

茶水顏色黃綠，帶有淡淡清甜，口感爽快俐落，入口順暢易飲。

手揉茶

用手揉捻製成
展現師傅絕活的手工茶

現代製茶工程多半以機械進行，擁有手工揉捻技術的師傅日漸減少，手揉茶的產量也所剩無幾。

手揉茶使用柔軟的芽心，一邊以雙手搓揉摩擦茶葉，一邊慢慢加以乾燥。將一片茶葉揉成細長針狀，便完成了手揉茶。一用熱水沖泡，變細的葉片便緩緩舒展，恢復為一片茶葉的模樣。

茶水顏色類似玉露，是淺淺的金黃色。喝一口手揉茶，立刻便能嚐到甘甜滋味在口中擴散，輕輕以舌尖品嚐，享受難以言喻的香醇。

如何泡出好喝的茶

沖泡日本茶，可不只是放入茶壺，注入熱水這麼簡單。

為了泡出不同種類茶葉各自獨特的風味，

熱水溫度、浸泡時間都不一樣。

學會基礎的沖泡法後，再依照自己的口味找尋適當的沖泡方式吧。

好喝的日本茶
要用好喝的水泡

託礦泉水風潮的福，對水質好壞敏感的人愈來愈多了。

不過，礦泉水又分為軟水與硬水，也不能說用礦泉水泡茶，就一定比用自來水好。

軟水和硬水的不同，在於鈣、鎂等礦物質含量的多寡。含較多礦物質的是硬水，硬水多半

是外國製的礦泉水，日本製的礦泉水幾乎都是軟水。用軟水泡日本茶，才能泡出醇厚溫潤的味道和深濃的茶色，若用硬水泡日本茶則會使味道淡薄，香氣淺淡，水色也顯得白濁。

熱水的溫度
會改變茶的甘甜味

決定茶的味道的成分，可大致上分為形成澀味的兒茶素、形成苦味的咖啡因，以及形成甘甜味的茶氨酸。熱水的溫度，則會影響這三種成分在沖泡後萃取而出的程度。形成澀味的兒茶素和形成苦味的咖啡因，在溫度愈高的熱水沖泡下，越能大量萃取出來；形成甘甜味的茶氨酸，則與溫度較為無關，而是受到浸泡時間的

只要去除自來水中的氯，就算用自來水也能泡出十分美味的日本茶。為了去除水中的氯，必須將水煮沸，熱水一開始沸騰就稍微挪開燒水壺的蓋子，讓沸騰狀態持續3～5分鐘，這樣就能幾乎完全排出水中的氯。即使需要使用較低溫的水，還是必須先煮

沸一次，放涼到適當的溫度再使用。

影響。

茶香也受熱水溫度影響。如果想泡出香氣四溢的茶，就要用高溫熱水，利用短時間很快地沖泡。

以用高溫短暫沖泡。如果不喜歡太澀的茶，就要用偏溫的熱水，多花一點時間慢慢沖泡，這樣就能抑制澀味，喝到茶中的甘甜。

只要熟悉了每種日本茶的特性，就可輕易找出符合自己口味喜好的日本茶沖泡方式，相信更能享受飲用日本茶的樂

喜歡喝澀一點的茶，或是想藉由喝茶提神醒腦的人，可

趣。

煎茶

在不同的熱水溫度下，澀味與甘甜味的比例會有所改變，同一種茶也能享受多種不同滋味

基本上，用偏溫的熱水泡茶，就能泡出甘甜而帶有適度澀味的茶。煎茶最大的特性，是依照熱水溫度的不同，沖泡出不同滋味的茶水。自行調整熱水溫度，配合人時地的不同，泡出符合自己喜好的煎茶吧。

另外，以下介紹的雖是普通蒸製煎茶的沖泡方式，最近深蒸煎茶卻有逐漸成為主流的趨勢。沖泡深蒸煎茶時，浸泡時間可稍微縮短，就能泡出好喝的茶了。

需要準備的茶具	茶壺、茶碗、煎茶的茶葉、沙漏

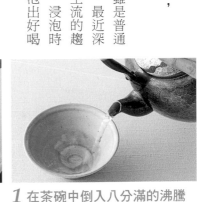

一人份的參考數字	茶葉份量	熱水份量	熱水溫度	萃取時間
	2～3g	80ml	70～90度	1～2分

3 將茶碗中的熱水注入茶壺
將步驟①中倒入茶碗降溫的熱水注入茶壺。

2 將正確份量的茶葉放入茶壺
一人份使用的茶葉約是2～3g，可用茶匙等工具測量。如果只要泡一人份，可使用稍微多一點的茶葉。

1 在茶碗中倒入八分滿的沸騰熱水
目的是在溫熱茶碗的同時，降低熱水溫度並抓到剛好所需的水量。

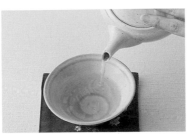

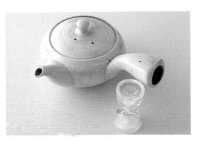

6 最後一滴也要確實地倒出來
熱水留在茶壺中，會繼續萃取茶中的茶葉成分，導致第二泡變得苦澀。

5 少量逐步倒入茶碗
不要一口氣倒入茶碗。若沖泡的是數人份，可輪流倒入少量至每個茶碗中，讓味道保持均等。

4 蓋上壺蓋等待1分鐘
用沙漏計時，等待1～2分鐘。如果泡的是深蒸煎茶，可以將時間再縮短。

玉露

以溫度偏低的熱水，享受有如在口中化開的，瓊漿玉液。

高級茶的代名詞，玉露。想品嚐玉露真正的美味，重要的是熱水的溫度掌控。玉露中含有豐富胺基酸，是茶中甘甜味的由來。

為了抑制造成澀味與苦味的兒茶素和咖啡因，進而品嚐胺基酸造成的甘甜，請選擇50度左右的偏溫熱水，慢慢沖泡萃取茶水。

一杯的量雖然少，即使沖到第三泡、第四泡，玉露依然美味。另外，可用日式桔醋浸漬剩餘的茶葉渣，連茶葉都能搖身一變為美食。

奢侈的玉露，就是要花時間慢慢品嚐。

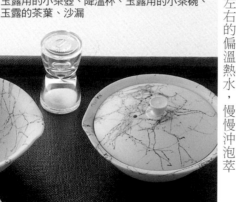

需要準備的茶具	玉露用的小茶壺、降溫杯、玉露用的小茶碗、玉露的茶葉、沙漏

一人份的參考數字	茶葉份量	熱水份量	熱水溫度	萃取時間
	3g	20ml	50度	2～2分半

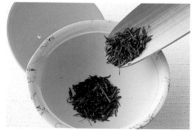

3 將足量的茶葉放入茶壺
沖泡玉露時使用的茶葉較多，約為3g。可用茶匙舀一尖匙的茶葉，放入茶壺。

2 將降溫杯中的熱水注入茶碗
為了讓溫度繼續下降，再次從降溫杯中將熱水倒入茶碗，約八分滿。

1 用降溫杯降低水溫
將沸騰的熱水倒入降溫杯，使其溫度下降。

6 最後一滴也要確實地倒出來
雖然量少，但仍要逐步一點一點倒入茶碗，連最後一滴都要確實倒出，才能享受一樣美味的第二泡。

5 蓋上茶壺蓋等待2分鐘
以沙漏估算2分鐘時間，等待茶水慢慢出味。

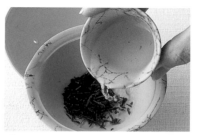

4 將茶碗中的熱水注入茶壺
將步驟②中已降為適當溫度的熱水，從茶碗中移入茶壺。

抹茶

如果是薄茶，
只要有茶筅，
在家也可輕鬆享受

需要準備的茶具	大茶碗、茶筅、抹茶

將茶葉完整喝下的抹茶，一點也不浪費茶葉的所有營養成分。一提到抹茶，往往令人聯想到茶道禮節繁瑣的刻板印象。然而事實上，只要有一把茶筅，即使在家也能輕鬆享用抹茶。為了不讓抹茶粉結塊，沖泡前先輕輕搖勻，注入熱水

後，再用茶筅快速攪拌，只要做到以上重點就行了。

在正式的茶道中，泡薄茶的順序是1→4→5→6，不過，為了減少苦味及降低失敗率，以下介紹的是一開始先用少量冷水溶解抹茶粉的方法。

一人份的參考數字	茶葉份量	熱水份量	熱水溫度	萃取時間
	2g	60ml	80度	—

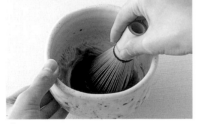

3 用茶筅徹底攪拌均勻
使用茶筅攪拌，讓抹茶與水融合。先用一點水攪拌的目的，是防止抹茶粉結塊。

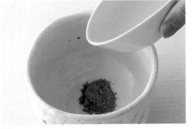

2 注入少量冷水
先注入10ml常溫冷水。

1 將2g抹茶放入茶碗
為了防止茶粉結塊，放入之前先輕輕搖勻。

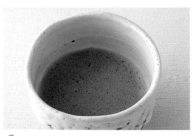

6 整體打出綿密細緻的泡沫，即告完成
碗中會慢慢打出泡沫，等遍佈整碗時，就可輕輕從正中央取出茶筅。

5 再用茶筅一口氣調和完成
一隻手拿穩茶碗，另一隻手運用手腕的力量，以茶筅在碗中劃出「川」字，迅速調和茶碗中的抹茶與熱水。

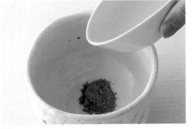

4 將熱水注入茶碗
將50ml的熱水注入茶碗（整杯的水量是60ml）。因為先用冷水攪拌過，水溫也中和為適當溫度了。

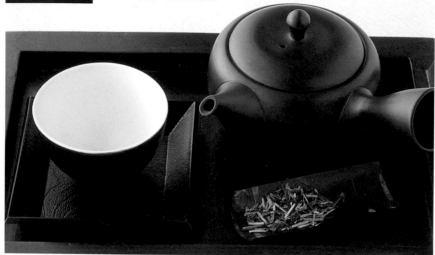

莖茶

煎茶做的莖茶沖泡方式同煎茶，玉露做的莖茶沖泡方式同玉露。

莖茶是在製作玉露或煎茶的過程中，收集茶莖或葉梗的部位做成的茶。

可別因為是茶莖葉梗就小看了它，既然原本都是能用來製作玉露或煎茶的高級茶葉，品質與風味自然也屬上乘。

泡茶的方法也一樣，煎茶做成的莖茶，以泡煎茶的方式沖泡；玉露做成的莖茶（名為雁音），就比照泡玉露的方式沖泡。

不同於煎茶，入喉時的暢快清爽，輕盈的口感和清新的香氣都是莖茶特有的特性。品嚐莖茶有轉換心情，重振精神的作用。

需要準備的茶具　茶壺、茶碗、莖茶的茶葉

一人份的參考數字

茶葉份量	2g
熱水份量	70ml
熱水溫度	60-80度
萃取時間	1分左右

3 連最後一滴都要倒出來

不要一口氣倒入茶杯。如果泡的是數人份的茶，可分批少量倒入各個茶杯，保持味道平均。

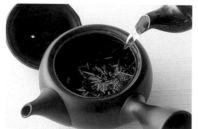

2 以熱水注入壺中

若使用的是煎茶製成的莖茶，可先將熱水注入茶碗，使其降溫至低80度左右，再倒入茶壺。

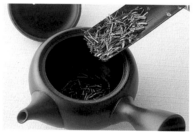

1 茶葉份量

用茶匙量取一匙（2g）茶葉，放入茶壺。

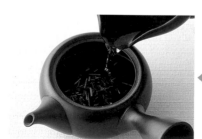

將降溫杯中的熱水注入茶壺

將降溫杯中的熱水注入茶壺。這麼一來，水溫將再降低為60度左右。

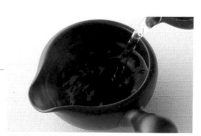

若使用的是雁音（只用玉露做的莖茶）必須使用降溫杯

先將沸騰的熱水倒入茶碗，再倒入降溫杯，降低水溫。

粉茶

粉茶可以直接用茶篩在茶碗中沖泡，簡單又方便。

在製作煎茶或玉露的過程，因為形狀太細碎而被挑出的茶葉就是粉茶。

因為能夠去除食物的腥味，又能去油解膩，讓口中保持清爽，粉茶多半成為壽司店的熱茶材料。

粉茶的特徵是短時間就能泡出濃厚滋味，只要將茶葉放在茶篩裡，一口氣澆下熱水沖泡就完成了，輕鬆簡單。招待客人用餐完畢，眾人一起喝茶的時候，必須一杯接一杯沖茶，就是最適合粉茶上場的時候了。

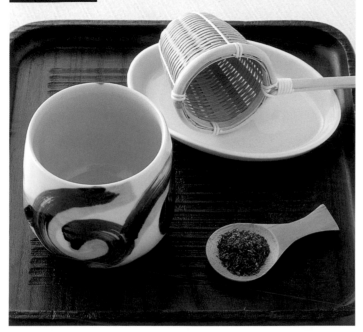

| 需要準備的茶具 | 較大的茶碗、茶篩、粉茶的茶葉 |

一人份的參考數字	茶葉份量	熱水份量	熱水溫度	萃取時間
	3g	120ml	80度	—

清除茶垢

茶碗或茶壺用久了，不知不覺會附著茶垢。茶垢的成因是茶葉成分之一的兒茶素，附著在茶碗或茶壺上氧化形成。

去除茶垢有許多方法，利用醋當漂白劑，或用鹽當研磨劑。不嚴重的茶垢可以用海綿沾點醋來刷除，嚴重的話就在醋中再加些鹽巴。

雖然市面上有賣餐具專用的漂白劑，可是若沾上漂白劑的味道，沖泡時將有損茶葉風味。清潔放食物或飲料的餐具時，使用可食用的材料刷洗比較安心。

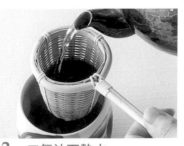

2 一口氣沖下熱水
先將沸騰的熱水降溫至 80 度，再從茶篩上面一口氣沖下。若使用大茶碗，熱水約需 120ml。

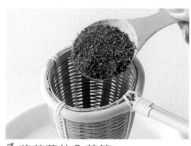

1 將茶葉放入茶篩
取滿滿一茶匙（3g）茶葉放入篩中。

3 濾出最後一滴茶即告完成
輕輕上下甩動茶篩，將最後一滴茶篩下。

焙茶 京番茶

以熱水一口氣沖泡的焙茶，
咕嘟咕嘟慢火熬煮的京番茶，
兩者皆有迷人獨特的香氣。

要引出焙茶的獨特香氣，要在較大的茶壺裡裝入夠多的茶葉，用熱水一口氣沖下，瞬間香氣四溢。

至於京番茶，則要先用大水壺燒水，再放入茶葉慢慢熬出茶汁。

這兩種茶都具有獨特的芬芳香氣，喝起來都是平順俐落的滋味，在吃過東西後飲用，能讓口中保持清爽。家中如果有放太久沒喝完的舊煎茶，不妨以平底鍋小火翻炒，煎茶就會搖身一變成為手工製焙茶了。不過，平底鍋上若沾有油味，恐怕會沾染在茶葉上，這點要多加注意。

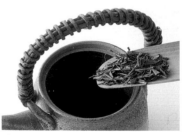

需要準備的茶具

◆焙茶◆較大的茶壺、焙茶的茶葉

◆京番茶◆可用爐火加熱的陶瓶或鐵瓶、茶碗、京番茶的茶葉

一人份的參考數字	
茶葉份量	3g
熱水份量	100ml
熱水溫度	100度
萃取時間	30秒（焙茶） 2～3分（京番茶）

焙茶

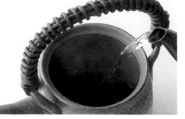

1 放入份量偏多的茶葉
事先將熱水倒入壺中溫壺，再將熱水倒到茶碗中。茶葉的量比泡煎茶時抓多一些，約是茶匙1尖匙。

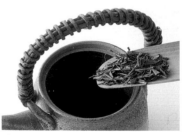

2 一口氣注入沸騰的熱水
將煮沸的熱水一口氣注入茶壺，蓋上壺蓋30秒等待茶葉出味。

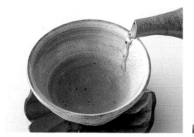

3 連最後一滴都要仔細倒出
泡多人份的茶時，分批少量倒入各自的茶杯，味道才會平均。

京番茶

1 煮沸熱水，放入茶葉
用陶瓶或燒水壺、鐵瓶等將水燒開，一沸騰就直接放入茶葉。

2 咕嘟咕嘟熬煮
以中火熬煮2～3分鐘。

3 在茶碗中倒入滿滿一杯
熄火後，逐量一點一點倒入茶碗中。若從壺嘴沖出細碎茶葉，請使用濾茶器過濾。

冰茶

用大量冰塊，
一口氣做出冰鎮煎茶，
令人忘記夏天的炎熱

透心涼的日本茶，最大的魅力就是入喉時暢快清爽的感受。

當然，不只煎茶，番茶、京番茶也都是適合製作冰茶的茶葉。另外，除了用冰塊冰鎮的方式，直接將茶葉放在冷水裡做冷泡茶也是很方便的作法。

使用冷水壺，以冷水100ml對茶葉1～1.5g的比例，放在冰箱冷藏一個晚上，就完成不苦不澀，香醇好喝的冰茶了。

先泡出偏濃的茶，再用大量冰塊急速冰鎮，作法輕鬆簡單，即使只做一人份也不麻煩。製作冰茶時，浸泡茶葉的時間無須太長，適合使用深蒸煎茶。

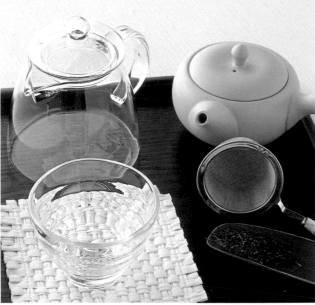

需要準備的茶具	茶壺、耐熱玻璃水壺或茶壺、玻璃茶碗或普通玻璃杯、濾茶器、深蒸煎茶的茶葉

一人份的參考數字	茶葉份量	熱水份量	熱水溫度	萃取時間
	3g	70ml	80度	1分

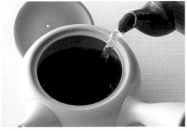

3 在玻璃杯或玻璃壺中放入冰塊

將大量冰塊放入耐熱玻璃杯（壺），或直接使用陶製茶壺。

2 熱水注入茶壺

等煮沸的熱水降溫至80度左右時便可注入茶壺，蓋上壺蓋1分鐘，等待出味。

1 將茶葉放入茶壺

以茶匙取滿滿一匙（3g）茶葉，放入茶壺中。

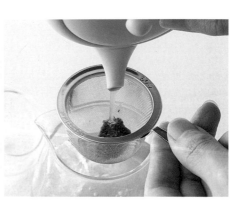

4 使用濾茶器將茶倒入壺中

用濾茶器過濾，將茶全部倒入放了大量冰塊的玻璃壺或茶壺中。

5 將冰茶倒入茶碗

將冰鎮好的冰茶倒入茶碗。可隨個人喜好決定茶碗中是否再加冰塊，讓冰茶更加透心涼。

享受日式下午茶

有興趣來場日本茶搭配日式茶點的下午茶嗎？
用和菓子代替蛋糕，用米食或涼拌菜、醃漬物等輕食
取代司康和三明治。
稍微轉換一下對飲食的想像力，展開一段愉快的午茶時光吧。

位於東京・銀座的和菓子店「HIGASHIYA GINZA」
提供和菓子及醃漬物等茶點，放在雙層杉木盤上，
讓客人享受日式和風下午茶。
除了賞心悅目之外，令人忍不住想仿效的
是「使用當季食材，珍惜當令美味」的態度。

日式下午茶的點心組合

上層是五種不同的和菓子，
下層是擺盤美觀的輕食。

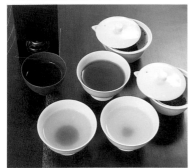

米食餐點
鯛魚拌飯做成的飯糰。
押壽司及竹葉捲壽司等，
配合不同季節更換內容。

第一層

羊羹
濃茶羊羹與
椰果羊羹。

蜜豆寒天
蜜豆與滑順寒天的
簡單組合。

蜂蜜蛋糕
使用熟成雞蛋
製成的香濃蜂
蜜蛋糕。

第二層

店內提供五種搭配下午茶套餐的茶飲。從圖
中最左側前方的茶杯開始，按順時鐘方向分
別是深蒸煎茶、番茶（店內提供喝日本酒的
酒器「千呂利」）、紅茶、普通煎茶。

涼拌菜
芝麻涼拌、芥子味噌涼
拌等等。圖中的涼拌菜
是荷蘭豆涼拌雞胸肉。

醃漬物
紅蘿蔔、高麗菜、
小黃瓜、櫻桃。

夾心糖
圖中的是用黑糖燒酒
做的糖漬白桃包香草
白豆餡。

季節性生菓子（譯
註：含水分較多的和
菓子）
鮮綠美麗的毛豆餡麻
糬。

各種突顯日本茶美味的和菓子

從左至右分別是紅棗奶油（紅棗、核桃、奶油）、鳥之
子（摻入生薑的白豆餡加蜂蜜）萌蔥（抹茶餡加葡萄乾）、
路考茶（栗子泥加白蘭地）、柚子（南瓜餡加起士）、紫
根（紫芋頭泥加栗子）。

▲充滿時尚味的夾心糖「一口吃果子」

薯蕷饅頭 單純的茶點最適合搭配玉露。

「HIGASHIYA GINZA」

以「現代日本的茶沙龍」為設計概念的茶房。
室內裝潢以五行思想為基礎，配置了樹木、石頭、
金屬等物件，品味非凡。在這裡喝得到超過三十
種日本茶，以及多種店家
獨創的特調茶。

東京都中央区銀座1-7-7
ポーラ銀座ビル2F
TEL：03-3538-3240
營業時間：
11：00～19：00
每週一公休（若遇假日則改
為週二公休）

清新的桃子煎茶。桃子的甜美與煎
茶的澀味搭配得恰到好處。

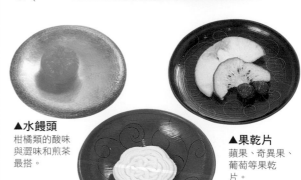

▲**水饅頭**
柑橘類的酸味
與澀味和煎茶
最搭。

▲**果乾片**
蘋果、奇異果、
葡萄等果乾
片。

▶**落雁糕**
適合搭配抹茶、
水果綠茶、煎茶等。

用日本茶做花式茶飲

從無酒精飲料到雞尾酒,以下將介紹以日本茶為基調的各種花式飲料。
日本茶與不同食材的結合,誕生出令人意外的美味。

食譜構思‧飲料製作／鳥越美希(日本茶專業指導師／料理家／營養師)

兼顧玄米茶與梅酒優勢的雞尾酒
冰得沁涼暢快

梅玄米茶雞尾酒

材料／2人份

玄米茶… 3茶匙(約12g)	梅酒……………………40ml
熱水(約100度)…… 80ml	冰塊…………………60g
細砂糖…………2大匙	梅酒醃脆梅…………2顆

作法

❶ 在事先溫熱過的茶壺或水壺中放入玄米茶,注入熱水,蓋上壺蓋1分鐘,等茶水出味後,將茶倒入其他容器並加入細砂糖攪勻,隔著容器以冰塊冷卻備用。

❷ 將①與梅酒及冰塊放入調酒杯,調勻後倒入玻璃杯。

❸ 添加一顆插在小籤子上的脆梅。

含豐富胺基酸與維他命的甜酒釀與
攝取完整營養的綠茶粉

綠茶甜酒冰

材料／1人份

綠茶粉… ½小匙(約1g)	甜酒釀(原味)… 100ml
熱水(約50度)…… 30ml	冰塊………………適量

作法

❶ 在可耐熱水的水壺中放入綠茶粉,倒入熱水,蓋上蓋子搖勻。

❷ 在玻璃杯中放入甜酒釀,加入冰塊,將①的綠茶沿著冰塊緩緩注入杯中,使綠茶和甜酒分成兩層。

☆像甜點一樣用湯匙一點一點舀來吃。

卡布其諾般的抹茶，使用豆漿更健康

抹茶豆奶熱巧克力

材料／2 人份

抹茶………1小匙（約2g）	白巧克力（碎片或板狀）… 35g
和三盆糖…1小匙（約3g）	牛奶（打奶泡用）…… 80ml
豆漿(無糖)………120ml	抹茶(裝飾用)…… 適量

作法

❶ 在調理碗中放入抹茶與和三盆糖，用小型打發器仔細攪拌。

❷ 豆漿放入小鍋，以小火加熱至即將沸騰，少量逐步加入①並加以調和，待材料都調和均勻了，再次移回小鍋。一邊加熱一邊加入白巧克力，溶解後，倒入杯中。

❸ 加熱牛奶（奶泡用），以打發器打出綿密泡沫，放在②上。

❹ 表面撒上抹茶粉。

入喉辛辣爽快的香料風味生薑飲料

焙茶薑汁汽水

材料／2 人份

生薑（削皮切成薄片）… 30g	汽水……………… 120ml
┌ 丁香………………1根	冰塊……………… 適量
│ 紅辣椒（去籽）………	
A　切成圓片3個	＊ 最好可以先用平底鍋
│ 黑糖……………45g	或焙烙陶罐，以中火加
│ 水………… 160ml	熱焙茶 3 分鐘左右，以
└ 焙茶* … 9g（約3茶匙）	加強香氣。

作法

❶ 生薑和 A 一起放入小鍋加熱，沸騰後轉小火煮約 5 分鐘，放涼備用。

❷ 將①倒入玻璃杯，加入幾片①中的薄薑片，再投入冰塊，注入汽水。

為流行的萊姆口味雞尾酒加入綠茶風味

綠茶莫西托 (Mojito)

材料／1 人份

普通蒸製煎茶 ┄┄┄ 3茶匙（約12g）	半月形萊姆片 2片
熱水（約70度） ┄┄ 80ml	萊姆酒 ┄┄┄┄ 2大匙
綠薄荷 ┄┄┄ 10片左右	碳酸水 ┄ 適量（約100ml）
糖漿 ┄┄┄ 多於1大匙	冰塊 ┄┄┄┄ 適量
萊姆 ┄┄ ½小匙果汁加	綠薄荷（裝飾用）┄┄┄┄ 適量

作 法

❶ 在事先溫過的茶壺或水壺中放入普通蒸製煎茶，注入熱水，蓋上蓋子。等待 2 分鐘出味後，將茶水倒入其他容器，隔著容器以冰塊冷卻降溫。

❷ 將綠薄荷與糖漿放進玻璃杯，輕輕擠壓薄荷，加入萊姆果汁與萊姆片、萊姆酒，攪拌一下。

❸ 將①注入杯中，加上碳酸水，攪拌均勻。

❹ 用綠薄荷裝飾，依個人喜好追加綠薄荷或萊姆片等調整風味。

香料味濃厚的洗練奶茶

焙奶茶

材料／2 人份

┌ 焙茶* ┄2茶匙（約5g）	水 ┄┄┄┄┄ 90ml
│ 橙皮乾（切成5mm方塊狀）	牛奶 ┄┄┄┄┄ 180ml
A ┄ 1小匙多一點（約3g）	黑胡椒、橙皮乾、小豆蔻
│ 豆蔻 ┄┄┄┄ 1粒	（裝飾用）┄┄┄ 各適量
│ 黑胡椒（粒狀）┄┄┄	蜂蜜（另外添加）┄┄ 適量
└ 5粒（輕輕壓扁）	

* 最好可以先用平底鍋或焙烙陶罐，以中火加熱焙茶 3 分鐘左右，以加強香氣。

作 法

❶ 以大火加熱放入 A 材料的小鍋，沸騰後加入牛奶。

❷ 再煮沸一次後轉小火，約加熱 2 分鐘後熄火，用濾茶器濾入杯中。

❸ 黑胡椒磨粉，和橙皮乾、小豆蔻一起撒上裝飾。視個人喜好加入蜂蜜調味。

上下分層，賞心悅目的一杯

清新柳橙綠茶

材料／1人份

深蒸煎茶… 2茶匙（約6g）	蜂蜜…………… 1小匙多
熱水（約70度）…… 90ml	冰塊…………………適量
柳橙汁（取一顆柳橙榨汁）	柳橙（裝飾用）……… 1瓣
………………… 50ml	

作法

❶ 將深蒸煎茶葉放入溫過的茶壺或水壺中，倒入熱水，蓋上蓋子。靜置約2分鐘後注入其他容器，隔著容器以冰塊降溫。

❷ 將柳橙果汁裝在較大的玻璃杯中，加入蜂蜜並攪拌溶解。

❸ 放入大量冰塊，將①沿著冰塊緩緩注入杯中，使其自然形成雙層。添加柳橙瓣裝飾。

☆使煎茶與柳橙汁的味道合而為一的是甜味的功勞。這裡的重點是使用蜂蜜，以蜂蜜調節柳橙汁的甜度。喝的時候先將兩層飲料均勻攪散再喝。

挑戰特調茶！

在綠茶中加入莓果類的風味，或搭配柚子等柑橘類果乾，甚至直接加入新鮮水果，或是用不同品種及產地的茶葉混搭……事實上，使用日本茶也可以做出各種特調茶。

如果喜歡滋味甘甜的茶飲，可調和煎茶與玉露；如果喜歡清爽淡雅的口味，也可用煎茶搭配清淡的白折（莖茶的一種）……現在很多茶行都能買到特調茶，有些茶葉專賣店還會開設特調茶課程。

右邊介紹的這款「檸檬香茅薄荷煎茶」，就是花草茶與煎茶的組合。花草茶必須用熱水才能沖泡出香氣與風味，煎茶則需用溫度偏低的熱水沖泡出甘甜味。巧妙利用兩種茶類沖泡方式上的差異，以泡好的水果茶再次沖泡煎茶。

用水果茶沖泡煎茶，前所未見的特調茶

檸檬香茅薄荷煎茶

材料／1人份

普通蒸製煎茶… ½茶匙（約2g）	熱水（100度）………… 100ml
乾燥檸檬香茅（碎末狀）	綠薄荷（裝飾用）…………適量
………………… ½小匙	紅糖…………………………適量
綠薄荷…………………… 2片	

作法

❶ 在溫過的茶壺中放入檸檬香茅與綠薄荷，注入熱水，蓋上壺蓋3分鐘，等待出味。

❷ 在另一個茶壺中放入煎茶茶葉，注入①，蓋上壺蓋約2分鐘。出味後倒入茶杯，撒上綠薄荷做裝飾。可隨個人口味以紅糖調整甜度。

備齊茶具──茶碗

一旦開始享受愉快的品茶時光，
自然會講究起茶具。
茶碗的材質、顏色、形狀、大小、觸感……在在影響著茶的滋味，
扮演重要的角色。

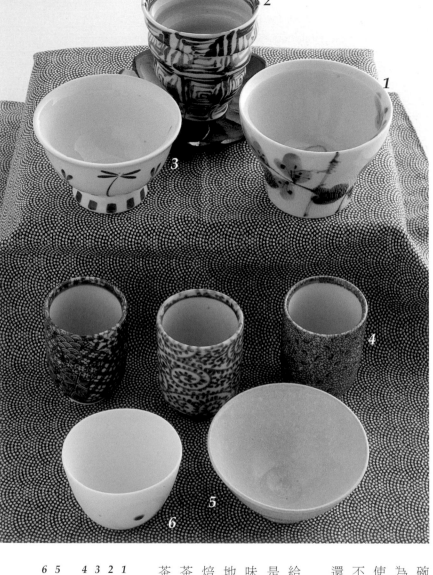

分別使用
瓷茶碗與陶茶碗

茶碗有瓷器也有陶器。

瓷器茶碗質地輕薄纖細，內側多為白色，能將茶水顏色襯托得很美。一般來說，瓷器茶碗適合用來喝玉露或煎茶。因為玉露和煎茶的溫度較低，即使裝在質地較薄的茶碗中，也不會燙手。招待客人的時候，還是用瓷器茶碗最好。

陶器拿在手中觸感溫潤，給人溫暖的感覺。有趣的地方是，陶器用得愈久，顏色和風味也會逐漸改變。因為陶器質地較厚實，適合用來喝番茶或焙茶等高溫沖泡的茶類。陶器茶碗也是日常生活中喝茶用的茶碗。

1　也可當蕎麥麵醬容器的煎茶碗。

2　形狀貼手好拿的茶杯，雷紋。

3　有蜻蜓圖案點綴的煎茶碗。

4　方便易飲的迷你茶杯。圖中右起微塵唐草、蛸唐草、拼接圖案。

5　能將茶水顏色襯托鮮明的粉引煎茶碗。

6　橢圓形的煎茶碗，陶月。

茶碗的基本條件 就是要好拿易飲

選擇茶具時，自己的喜好當然最重要，但是既然是用具，最好還是避免選擇不好用的東西。

選擇茶碗的基本條件就是底座穩固，杯緣觸口溫潤，整體拿在手中能配合手的形狀，拿得順手。

先滿足以上條件後，再從中選擇符合自己喜好的茶碗吧。

此外，茶托也得配合茶碗一起選。漆器或錫器茶托屬於高級品，適合搭配喝玉露或煎茶時使用的瓷器茶碗。平常使用的陶器茶碗，則可選擇有木頭紋路的質樸茶托，或是白木製的簡約茶托。

也可選擇布製、竹製的茶托，不管搭配哪一種茶碗都頗有新鮮感。

1 容量夠大，也可用來裝甜點的茶碗，圖案是蠟唐草。

2 除了日本茶，也可用來喝其他種類的茶。粉引多用途茶杯。

3 給人溫暖感受的紅色花紋，赤波紋煎茶碗。

4 容量大，無論用來喝番茶或焙茶都很適合，碧彩紋湯飲茶碗。

5 作工精緻的煎茶碗，梅枝。

6 茶碗的紅色與茶的綠色正好形成對比，花茜煎茶碗。

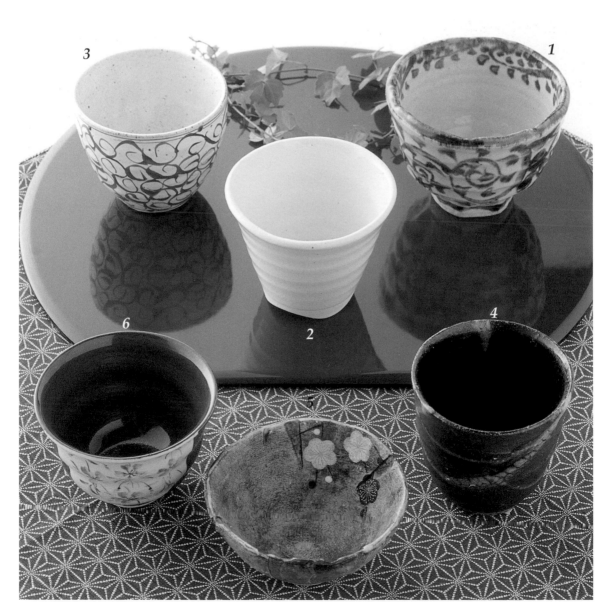

備齊茶具——茶壺

為了充分引出茶葉的滋味，必須因應茶葉的種類
考量注入茶壺的熱水量及茶壺的大小。
除了日常用的茶壺外，收集不同大小種類的茶壺，
享受沖泡各種茶葉的樂趣吧。

至少要有大小兩個茶壺

一般而言，沖泡玉露和上等煎茶時，因為只用少量熱水，使用的是小茶壺。不過，這種茶壺只適用於喝這類特別的茶葉，不適合在日常生活中使用。平常經常沖泡煎茶等茶飲來喝的人，可以另外選購容量300㎖～360㎖的茶壺。第一次購買茶壺的人，也建議先買這個尺寸的茶壺。有了這個尺寸的茶壺，基本上什麼茶都可以泡。

如果要買第三個茶壺，建議可選再大上一輪，裝得下600㎖左右熱水的茶壺。沖泡玄米茶、番茶、焙茶等茶葉時，需要使用大量充沛的熱水，手邊擁有一個這種大茶壺，泡起茶來方便許多。

此外，由於這幾種茶使用的熱水都比較燙，可選擇質地較厚的茶壺，或是附有提把的陶瓶類茶壺。

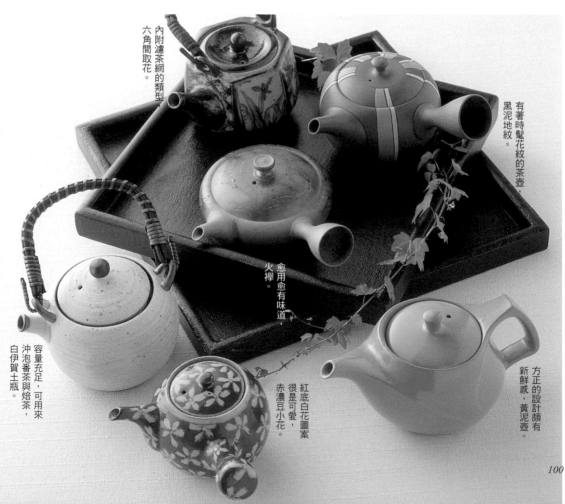

內附濾茶網的類型。六角間取花。

有著時髦花紋的茶壺。黑泥地紋。

愈用愈有味道，火襷。

容量充足，可用來沖泡番茶與焙茶。白伊賀士瓶。

紅底白花圖案很可愛，赤濃豆小花。

方正的設計顏有新鮮感，黃泥壺。

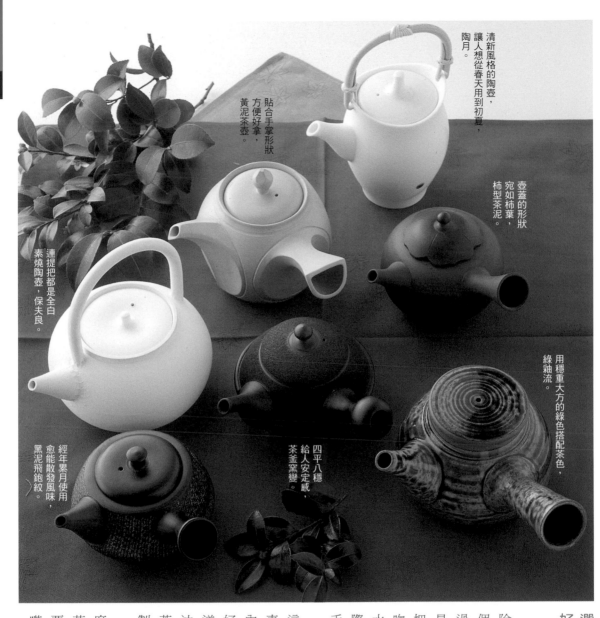

清新風格的陶壺，讓人想從春天用到初夏，陶月。

壺蓋的形狀宛如柿葉，柿型茶泥。

貼合手掌形狀方便好拿，黃泥茶壺。

連提把都是全白素燒陶壺，保夫良。

用穩重大方的綠色搭配茶色，綠釉流。

經年累月使用愈能散發風味，黑泥飛鉋紋。

四平八穩給人安定感，茶釜窯變。

選擇順手好用的茶壺

茶壺的顏色和設計種類豐富，除了日常使用的茶壺外，多蒐集幾個茶壺也頗有一番風流雅趣。不過，若是用起來不順手，就稱不上是實用的茶壺。握柄好不好握、提把好不好提、蓋子和壺口是否形狀吻合密接，壺嘴出水是否順暢，注水是否俐落……選購茶壺時，請實際上拿起來把玩一番，確認是否順手好用吧。

另外，若茶壺附有濾網或茶篩，這部分也要檢查。從以前到現在，壺嘴上有開小洞的茶壺，代表著壺內附有使用相同材質製成的茶篩，好處是不會因不同材質影響茶的味道。不過，若使用較為細碎的茶葉沖泡，或是沖泡深蒸煎茶、粉茶等茶葉時，還是選擇網眼細密的金屬製濾網比較實用。

茶壺不易清洗，保養茶壺是很麻煩的事。雖然如此，事關泡出的茶香與味道，茶壺用過之後請一定要確實洗淨污垢。難以清洗的壺嘴，可使用兒童牙刷來清潔。

備齊茶具——其他

日本茶的茶具不只有茶壺和茶碗，
還有降溫杯、茶托、茶篩等等，許多各式各樣的用具。
一點一滴將自己欣賞的各式茶具買回來收藏，
也是品茶的樂趣之一。

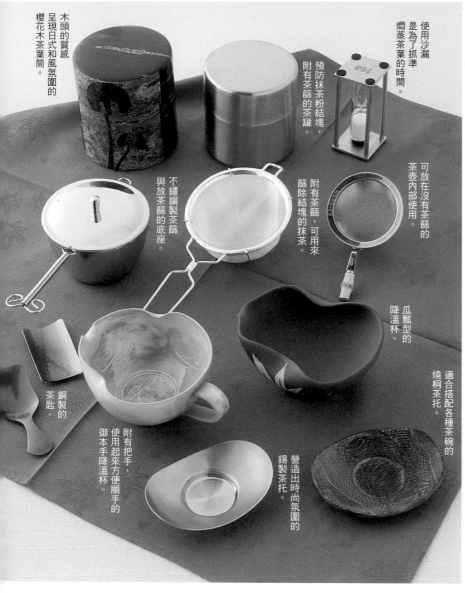

使用沙漏是為了抓準燜蒸茶葉的時間。

木頭的質感呈現日式和風氛圍的櫻花木茶葉筒。

預防抹茶粉結塊，附有茶篩的茶罐。

可放在沒有茶篩的茶壺內部使用。

附有茶篩，可用來篩除結塊的抹茶。

瓜瓢型的降溫杯。

不鏽鋼製茶篩與放茶篩的底座。

銅製的茶匙。

附有把手，使用起來方便順手的御本手降溫杯。

營造出時尚氛圍的錫製茶托。

適合搭配各種茶碗的燒桐茶托。

無論功能或設計都很出色的茶具

降溫杯是在泡玉露或煎茶時，讓熱水降至適當溫度的茶具。降溫杯也可直接代替茶碗，手邊只要有一個這種茶具，就能在各種時候派上用場。

茶篩是沖泡粉茶等細碎型茶葉時必須使用的茶具。材質多樣，有竹製、金屬製等等，也有可以裝在茶壺裡面使用的種類。

茶匙是將茶葉舀入茶壺時使用的茶具。雖然也可以拿家中現成的紅茶茶匙代用，喝日本茶的時候畢竟還是使用日本茶專用的日式茶匙比較好，情調和氣氛也不一樣。

將茶葉存放茶葉筒或茶葉罐中，可避免茶葉受潮或乾燥，請選擇密閉性佳的種類。

選擇茶托時，要考量茶托與茶碗的搭配。有時，光是換一個茶托就能改變茶碗的氛圍。

燜蒸茶葉時，可用沙漏來測量正確時間。泡茶時使用沙漏測量時間，讓泡茶這件事顯得莊重正式，感覺也更有氣氛。

日本茶趣味講座 ❷

如何選購‧保存茶葉

如果對茶葉的保存抱持隨便敷衍的態度，茶的味道會變差。不只平常喝的茶葉，家中若隨時備有品質良好的上等茶葉，臨時有客人上門也不需煩惱。記住正確的保存方法，讓茶葉保持美味狀態吧。

買前試喝，確認香氣和口味。

新鮮程度對日本茶而言是最重要的。為了追求鮮度，買茶時務必先確認過製造年月日與保存期限。

在四季分明的日本，最受歡迎的茶葉是用當年度第一批採收的茶葉製作的新茶（一番茶）。市面上的一番茶，使用的是四月到五月栽培的新芽。此一時期的茶葉滋味甘甜，香氣濃重。新茶在製作完成後，就會立刻出貨上市，購買時請務必確認製造年月日，盡量選擇日期最新的，才能享受到最新鮮的美味。

好茶的條件是茶葉形狀、顏色和香氣兼備。高級煎茶或玉露等，在製造過程中經過揉捻的茶，形狀應當是細長針狀，購買時請記得仔細確認。

話說回來，最近的日本茶幾乎都裝在外包裝完整的茶葉罐或鋁罐中販售，購買時無法直接用手接觸茶葉確認。這種時候，還是前往日本茶專賣店，實際親手觸摸茶葉，並請店家提供試喝，確定味道和香氣，找出自己喜歡的茶葉吧。此外，也可以向茶葉專賣店的人請教各種關於茶的情報與知識。

保存時，避免直射日光和高溫多濕

開封過的茶若放著不管，只要一星期左右香氣就會消失，一個月左右味道就會變差了。茶葉的特性是一接觸空氣就會劣化。

既然花費心思買到新鮮好茶，要是因為保存方法不對，造成香氣和味道變差，豈不是很可惜嗎。

買回家的茶葉開封後，請立刻裝入密封的茶葉筒或袋子裡，並且盡可能及早喝完。為了不讓茶葉閒置太久，建議夏季購買茶葉時買兩星期份，冬季大約買一個月左右就喝得完的份量即可。

基本上，茶葉不需放入冰箱冷藏。不過，若是因為收到別人饋贈的茶葉，一時之間喝不完時，未開封的情況下，直接放入冰箱長期保存。另外，當要打開長期冷藏保存的茶葉時，請在恢復常溫後再開封。如果在冰涼的狀態下開封，泡出的茶可就不好喝了。

對日本茶而言，最大的敵人是濕氣、光線、溫度和氧氣。只要避開這四點，就能獲得妥善保存，維持茶葉的香氣和味道。

茶葉筒可選擇鋁製、不鏽鋼製、銅製、錫製品，最重要的要有能夠密封的內蓋。因為天然，很多人喜歡使用木製品，但並不適合用來長期保存茶葉。另外，若用太大的茶葉筒保存少量茶葉，會讓筒中充滿空氣，造成氧化。請配合保存的茶葉量選擇尺寸適中的茶葉筒。

想成為日本茶的行家，
就挑戰日本茶的檢定考吧！

何謂日本茶專業指導員？

以推廣正確日本茶相關知識，發展日本茶文化為目的，於1999年制定了「日本茶專業指導員認證制度」，培養熟知日本茶歷史、栽培方式、沖泡方法、鑑定方式等廣泛知識與技術的人員，換句話說就是茶博士。現在全日本約有兩千六百位日本茶專業指導員。

執照種類

◆日本茶諮詢師（初級指導員）

對日本茶抱持高度興趣，大致擁有日本茶整體性的知識及技術，適合指導消費者，給予建議，能夠擔任日本茶專業指導員助手者，即可成為初級指導員。

主要從事：在茶葉販賣店內指導消費者，給予建議，在舉行日本茶教室時擔任助手。

◆日本茶專業指導員（中級指導員）

擁有所有日本茶相關知識及技術，具備指導一般消費者和初級指導員的能力者，即可成為中級指導員。

主要從事：開辦日本茶教室，監製日本茶喫茶店（咖啡廳），擔任學校社團講師。

日本茶專業指導員資格考的概要

考試時期：初試 每年 11 月上旬的星期天
　　　　　複試 隔年 2 月上旬的星期天
應試資格：年滿 20 歲者（初試年度隔年的 3 月底前）
報考費用：21,600 日幣
考試方式：初試 以五擇一選擇題方式在答案卡上註記作答
　　　　　複試 實際操作測驗
考試地點：札幌、仙台、東京、靜岡、名古屋、京都、廣島、福岡、鹿兒島（暫定）

＊詳細更新情形請查詢ＮＰＯ法人日本茶專業指導員協會 HP http://www.nihoncha-inst.com

- -

想挑戰輕鬆一點的……那就參加日本茶檢定吧！

只要可以上網，在哪裡都可以挑戰！

何謂日本茶檢定？

這並非考取執照的資格考，而是針對抱著輕鬆的心情，想測試自己對日本茶知識程度的人設計的網路測驗，名為「日本茶檢定」。

６０分以上為及格，及格者按分數區分一到三級，可獲得及格證書。

應試資格：只要會用電腦上網，人人皆可參加
應試方法：繳交報名費 3,240 日幣
考試時間：一年三次（2 月、6 月、10 月）
出題方式：二選一是非題，共一百題。

＊出題範圍請參照官方檢定手冊《了解日本茶的一切》

洽詢

ＮＰＯ法人日本茶 Instructor 協會
〒 105-0021 東京都港区東新橋 2-8-5　東京茶業会館5F
TEL：03-3431-6637　FAX：03-3459-9518

Chinese Tea

中國茶

中式茶館日漸普遍，懂得欣賞中國茶的知音也愈來愈多了。
首先，建議大家先找到喝起來最合意的中國茶吧。

中國茶的茶湯顏色
愈往右愈深。

○○○○○
淡 ◀━━▶ 深

監修：（p123、p130 ～ 135）╱工藤佳治（Kudou・Yoshiharu）
1948 年出生於函館，畢業於學習院大學法律系。
曾任職於出版社、智庫，目前擔任經營顧問、中國茶評論家。
創辦「XiangLe 中國茶沙龍」（TEL03-3443-1778）。
中國國際茶文化研究會（杭州）榮譽理事。
著有《中國茶圖鑑》（文春新書）、
　　《中國茶事典》（勉誠出版）等。

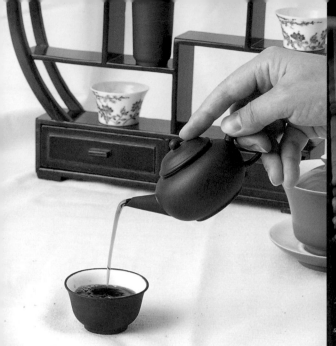

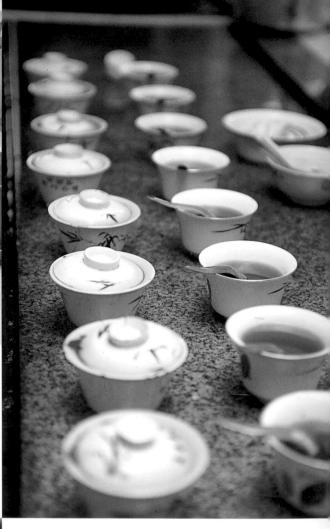

每一種茶的滋味各有千秋，可依照不同的場合品嚐

中國茶的滋味變化萬千，相信每個人都能找到最對味的茶飲。種類包羅萬象，正是中國茶的重要特徵。而且可以依照時段和需求飲用，例如早上先喝一杯口感清爽的「龍井茶」提神醒腦；吃了大魚大肉後，喝杯「普洱茶」去油膩；為了消除宿醉，可以喝杯「鐵觀音」等。

入門中國茶，從青茶開始

說到中國茶，很多人可能馬上想到「烏龍茶」、「鐵觀音」這幾個耳熟能詳的茶種。這些都屬於青茶（→p116），也就是半發酵的茶。青茶的味道溫和圓潤，一般人大多可以接受。所以建議大家從青茶入門，進入品茗的世界。另外，常常出現在中式料理的「花茶」、以瘦身效果知名的「普洱茶」等都很容易購買，不妨從這幾款試試看。

如果也要講究使用的茶具，當中的學問還真不少

如果到了功夫茶的領域，喝茶已經脫離了單純的味覺享受，而是升級到連使用的茶壺等茶具都講究其藝術性的程度。除了追求茶具的圖案花紋、造型，有人也投入心力與成本，收集堪稱名器的精美茶具……中國茶器的世界可謂博大精深。各位不妨花點時間，精挑細選出自己滿意的茶具。如此一來，品茗的世界會變得更有趣呢。

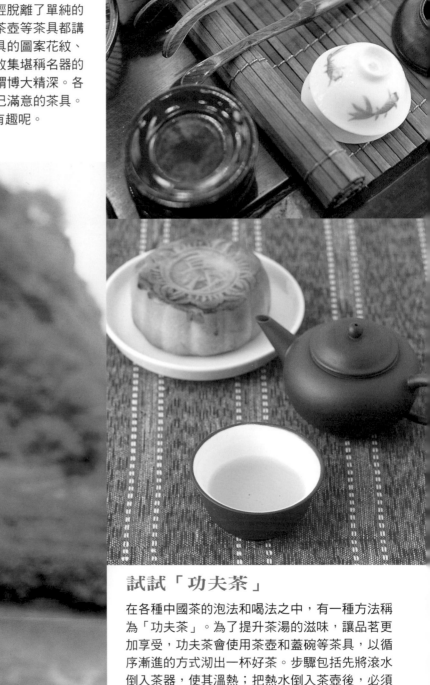

試試「功夫茶」

在各種中國茶的泡法和喝法之中，有一種方法稱為「功夫茶」。為了提升茶湯的滋味，讓品茗更加享受，功夫茶會使用茶壺和蓋碗等茶具，以循序漸進的方式沏出一杯好茶。步驟包括先將滾水倒入茶器，使其溫熱；把熱水倒入茶壺後，必須蓋上壺蓋，燜泡一定的時間。雖然步驟繁瑣，但是透過這一氣呵成的程序，得以享受一段難以言喻的絕妙時光。

了解中國茶最基本的「六大茶十花茶」

中國茶的茶種高達 1000 種以上，內容包羅萬象，令人目不暇給。依照發酵的程度可分為 6 大種類，再加上吸附花瓣香氣而成的花茶，一共區分為 7 大類。首先請大家記住基本的分類吧。

依照發酵的程度和茶湯顏色分為 7 大種類

隨著近年來的人氣高漲，中國茶在日本也愈來愈普及。中國茶是茶的根源，不論是日本茶還是西洋的紅茶，都是從中國茶發展而來。不論哪一種茶，原料都是來自學名為 Camellia sinensis 的山茶科植物的葉片。

已經遍佈世界各地的茶，在其發祥地中國，一般依照製茶過程中的發酵程度和茶湯顏色，把茶分為綠茶、白茶、黃茶、青茶、紅茶、黑茶這 6 種。此外，再添加花瓣以增添香氣的花茶，一共分為 7 大種類。

發酵有兩種，一種是藉由翻動促使茶葉氧化，另一種是利用菌類發酵。

本單元將為大家介紹每一種類的中國茶。

	發酵程度	香氣	代表性的茶種
綠茶	無發酵	草、豆	龍井茶、碧螺春等
白茶	輕發酵	水果	白毫銀針、白牡丹等
黃茶	輕・後發酵	水果	君山銀針等
青茶	半發酵	花、草、水果、果實、藥、奶	武夷岩茶、安溪鐵觀音、凍頂烏龍茶等
紅茶	全發酵	水果	祁門紅茶等
黑茶	後發酵	藥、木	普洱茶等

黃茶

氣味芬芳馥郁，氣韻十足。味道優雅，香氣怡人

輕・後發酵的茶

黃茶的歷史悠久。雖然和白茶同屬輕發酵的茶，不過在完成前必須經過一道「悶黃」的步驟，使其再次發酵。茶葉的味道和香氣濃淡取決於悶黃，不過成品都會散發雅致迷人的氣息。

白茶

生產量不多，特徵是味道很細緻。

輕發酵的茶

種類和產量都很稀少，在日本不容易買到。讓有如白色細毛的嫩芽稍微發酵，再經乾燥而成的白茶，帶有隱約的甜意和高雅的香氣，味道清香細緻。主要產地是福建省。

綠茶

味道濃郁，帶有芬芳的香氣，是最受歡迎的中國茶

無發酵的茶

生產量約佔了中國茶整體的 60%。摘下的茶葉未經發酵，所以聞起來有明顯草香是其特徵。相較於日本的綠茶是「蒸菁」製成，中國茶的綠茶則是採用「炒菁」製法。這道步驟可以提升茶葉的香氣。

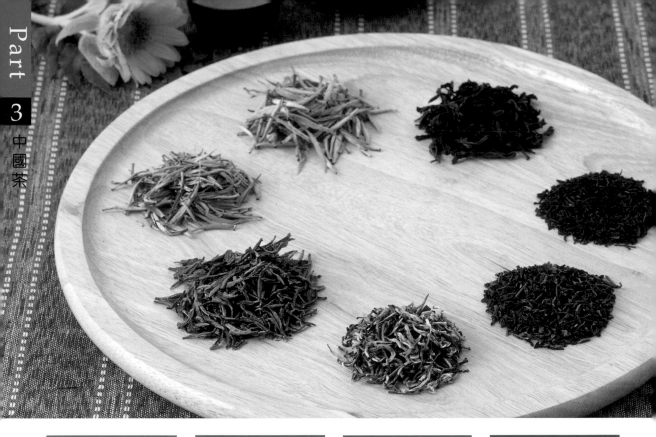

花茶	黑茶	紅茶	青茶
茶葉散發的花香 能帶來緩和情緒的效果	可發揮分解脂肪的作用 是瘦身減重不可或缺的得力幫手	發源於中國 備受全世界喜愛的茶	以烏龍茶最具代表性 甘味和醇味都深受日本人喜愛

	後發酵的茶	全發酵的茶	半發酵的茶

讓綠茶或白色吸附花朵的香氣，或者直接摻入花瓣的茶。茉莉花茶是花茶的代表，也就是添加了茉莉花香氣的綠茶或白茶。外表看起來大多很吸引人，而且溫和的花香還有紓壓的效果。

以普洱茶最具代表性。可以分解脂肪，所以被視為有瘦身效果。不論是吃飯時或是飯後，大家飲用普洱茶的機率很高。隨著年份增加，黑茶的滋味會變得愈醇厚，所以年份愈久，價格也愈貴。

一提到紅茶，很多人可能馬上想到英國，但是，真要溯源追本的話，其實英國飲用紅茶的風氣，也是傳襲自中國。和一般大家熟悉的紅茶相比，中國紅茶的差異在於，即使泡得很濃，澀味喝起來也不明顯。而且還帶著一股甘甜的水果香氣。

青茶的種類本身相當豐富，從發酵度很低，乃至發酵程度很高的種類都有。發酵的範圍很廣，所以每一種之間的味道和香氣也有很大的差異。共通點是口感清爽。大家最熟悉的烏龍茶也是青茶之一。

一 綠茶

俱備一股異於日本綠茶的濃郁香氣，是目前飲用頻率最高的中國茶。

說到中國茶，烏龍茶和茉莉茶的知名度雖高，不過以中國本土而言，生產量最多的其實是綠茶。據說產量高達中國茶總生產量的60％。綠茶的特徵是製造時不需發酵，摘取茶葉後便直接加熱。

雖然製作方式基本上和日本的綠茶並無兩樣，只是相對於日本的綠茶是以「燜蒸」的方式加熱茶葉，中國則是用「炒」的。因此，中國的綠茶和日本的綠茶比起來，多了一股炒過的香氣。茶湯的顏色比日本的綠茶淺一點，澀味也沒那麼強。味道也更為爽口。

有些種類的綠茶，喝起來感覺有稻草味。如果是頂級綠茶，味道高雅香醇，甚至還喝得出宛如綠豆的清爽香氣。

製造的
主要步驟

摘採

↓

殺菁
（將茶葉加熱）

↓

揉捻

↓

乾燥

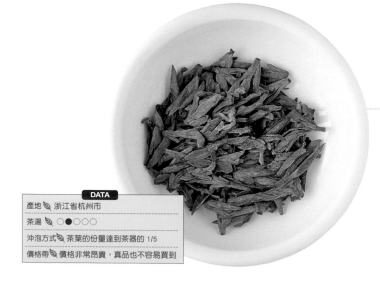

代表中國綠茶的高級茶

獅峰龍井

西湖龍井等同於中國綠茶的代名詞。其中以獅峰龍井為最頂級。味道香醇雋永，不愧為茶之上品。又以在明前（清明節之前。3月下旬～4月5日）採收的茶葉為最高等級。

【飲用場合】有提神作用，能夠以溫和的方式提振精神。

DATA

產地	浙江省杭州市
茶湯	○●○○○
沖泡方式	茶葉的份量達到茶器的 1/5
價格帶	價格非常昂貴，真品也不容易買到

中國茶的代表性銘茶

西湖龍井

中國名茶中的名茶。長久以來備受當地的人喜愛，擁有很高的評價。加工後的茶葉呈扁平狀。成為貢茶的歷史也很悠久，特徵是高雅的香氣，味道厚實回甘。建議選購從明前至穀雨前後（3月下旬～整個4月）摘採的茶葉。

【飲用場合】起床後飲用，可讓人神清氣爽。

DATA	
產地	浙江省杭州市
茶湯	○●○○○
沖泡方式	茶葉的份量大約裝滿茶器的 1/5
價格帶	等級很多，整體屬於高價位

頗獲好評的龍井茶區

梅家塢龍井

在西湖龍井之中屬於歷史悠久的茶區，具備不容小覷的實力。近幾年也獲得很高的評價。等級多，換句話說，品質的落差很大。如果是高級品，滋味在西湖龍井的茶區當中，大多也是數一數二。

【飲用場合】起床後飲用，可讓人神清氣爽。

DATA	
產地	浙江省杭州市
茶湯	○●○○○
沖泡方式	茶葉的份量大約裝滿茶器的 1/5
價格帶	偏高

茶湯澄澈，帶有清冽的甘甜

黃山毛峰

從 1875 年開始製造，堪稱中國綠茶的代名詞。優質的茶葉含有大量的白毫，形狀呈「雀舌」。在上海博得歐洲人的好評後，開始外銷，也逐漸在全世界贏得好口碑。帶有清爽的甘甜和醇厚的層次感，一股清香在口中久久不散。

【飲用場合】飯後飲用，有助情緒緩和。也適合當作提神的茶飲。

DATA	
產地	安徽省黃山市
茶湯	○●○○○
沖泡方式	茶葉的份量大約裝滿茶器的 1/5
價格帶	價格因等級而異，品質佳的價格昂貴

適合用玻璃杯沖泡，順便欣賞鮮綠的茶葉

開化龍頂

此茶區號稱從 1600 年代的明朝成為貢茶。式微後，到了 1950 年代曾再度興盛，卻又走向沒落。1979 年再次流行後，歸功於大規模的宣傳，人氣和市場的拓展都有很大的成長。特徵是帶有一股宛如森林般的清香和獨特的甘甜味。注入熱水後，茶葉的顏色會變成鮮綠色，看起來賞心悅目。建議用玻璃杯沖泡。

【飲用場合】味道甘冽順口，但是在就寢之前飲用，可能會影響睡眠品質。

DATA	
產地	浙江省開化縣
茶湯	○●○○○○
沖泡方式	想要喝出濃濃的茶味就用 100 度的滾水沖泡
價格帶	價格中上，不算太貴

蜷曲的茶葉芽看起來很可愛

洞庭碧螺春

名稱的由來是茶葉的葉片很小，貌似田螺般捲曲。表面附著很多白毛，口感溫和，入口回甘。只需少量的茶葉就能泡出滋味濃郁的茶湯，所以沖泡時記得不要放入過量的茶葉。「東山（東洞庭山）」和「西山（西洞庭山）」都是知名的茶區。

【飲用場合】促進血液循環，讓身體發熱。想要放鬆的時候也很適合飲用。

DATA	
產地	江蘇省吳江市
茶湯	○●○○○○
沖泡方式	茶葉的份量大約裝滿茶器的 1/10
價格帶	高級的東山碧螺春價格昂貴

濃郁的甘甜味和有如蘭花的芬芳非常高雅

顧渚紫笋

據說是唐朝最早的貢茶，最晚製作至清明節（4月5日），以便運送到當時的首都西安。茶葉表面覆蓋著密密麻麻的細毛，因此滋味也特別濃郁，喝起來茶味十足。為了徹底提引出其美味，建議稍微降低沖泡的水溫。尾韻悠長，帶有一股高雅的甜意。

【飲用場合】適合想要放鬆的時候飲用。

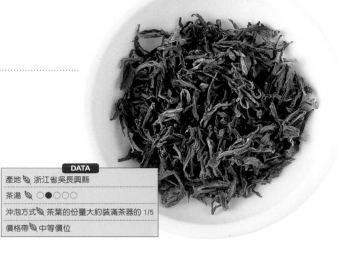

DATA	
產地	浙江省吳長興縣
茶湯	○●○○○○
沖泡方式	茶葉的份量大約裝滿茶器的 1/5
價格帶	中等價位

帶青的茶葉宛如竹葉
峨眉竹葉青

產地在佛教名剎峨嵋山。名稱的由來是茶葉有如竹葉般青翠。特徵是葉片的大小劃一，品質佳的包覆著一層細毛。茶味雖濃，口感卻很清爽，有一股清冽的好滋味。

【飲用場合】適合想要提神的時候飲用。

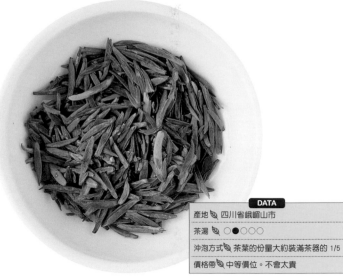

DATA

產地 🍃	四川省峨嵋山市
茶湯 🍃	○○●○○○
沖泡方式 🍃	茶葉的份量大約裝滿茶器的 1/5
價格帶 🍃	中等價位。不會太貴

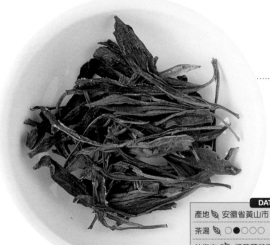

DATA

產地 🍃	安徽省黃山市
茶湯 🍃	○○●○○○
沖泡方式 🍃	把茶葉裝滿茶器
價格帶 🍃	偏高

個頭偏大的茶葉帶有溫和的香氣
太平猴魁

在 1900 年代初期製作的茶，味道接近日本茶。作法是直接將茶葉乾燥，製作成扁平狀。沖泡時，要把茶葉裝滿茶器。異於其他茶葉之處是，一倒入熱水，茶葉會蜷曲縮小。特徵是鮮綠的色澤，入口甘甜。在 1915 年的巴拿馬太平洋博覽會榮獲一等金賞。

【飲用場合】起床後飲用，可以帶來提神效果。

在中國最受歡迎的健康茶
苦丁茶

一向又另稱為富丁茶。從唐朝飲用至今，是各種銘茶之中，唯一不是從茶樹摘下來的茶葉。這幾年，被視為健康茶，在中國也頗受到歡迎。一入口有一股甘甜，但是隨後即被苦味代替，所以沖泡時記得不要放入太多茶葉。照片中是新品種，葉片較小。

【飲用場合】被視為有益健康的茶飲。

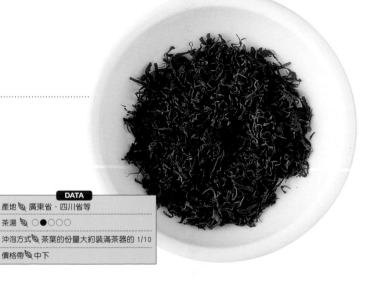

DATA

產地 🍃	廣東省・四川省等
茶湯 🍃	○○●○○○
沖泡方式 🍃	茶葉的份量大約裝滿茶器的 1/10
價格帶 🍃	中下

2 六大茶

白茶

滋味細緻溫和，
喝起來帶有一絲甜意的茶葉，
籠罩著一層白色的細毛，
有一股難以言喻的高雅。

白茶的種類和產量都很稀少，在日本不容易買到。特徵是茶葉披滿一層白色的茸毛。味道細緻溫和。據說茶香接近水果味，隱約的甜味讓人印象深刻。屬於輕發酵茶。

最具代表性的銘茶是「白毫銀針」。為了充分享受其美味，沖泡時有些技巧。首先要用溫度稍低的熱水，而且要發揮耐心，把茶葉放入茶器後，必須等待多時。在等待的同時，欣賞著茶葉上下翻轉的模樣，不失為樂事之一。耐心的等候，可以換來一杯溫潤清雅的好茶。

製造的
主要步驟

摘採
↓
曝曬，
使茶葉乾枯
↓
乾燥

滋味清甜，芬芳高雅

白牡丹

在香港很受歡迎的茶。散發著晶瑩剔透的怡人甜味，滋味清爽順口。製為成品後仍持續發酵，所以白毫以外的茶葉會從綠色轉為紅色。葉中的白芯呈現花朵的形狀，因此被稱為白牡丹。

【飲用場合】具備紓解壓力和鎮熱作用

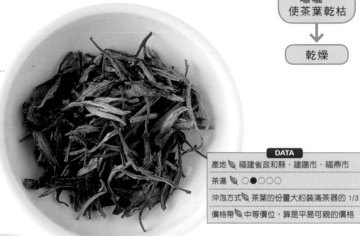

DATA
產地	福建省政和縣・建陽市・福鼎市
茶湯	○●○○○○
沖泡方式	茶葉的份量大約裝滿茶器的 1/3
價格帶	中等價位，算是平易可親的價格

白茶的代表種，也是 Pekoe 的語源

白毫銀針

擁有悠久歷史的名茶。白毫銀針的茶葉，有如針一般的筆直。被白毛披覆的芽頭粗碩，閃著泛白或銀色的光澤。茶味勝過香氣，一入口，停留著舌尖上的圓潤滋味讓人回味無窮。記得用低一點的水溫泡久一點。順帶一提，用來表示紅茶葉部位的 Pekoe（第三葉），其實源自白毫的福建話發音。

【飲用場合】具備紓解壓力和鎮熱作用

DATA
產地	福建省政和縣・福鼎市
茶湯	●●○○○○
沖泡方式	茶葉的份量大約裝滿茶器的 1/3
價格帶	中上

黃茶

六大茶 3

來歷十足的名茶，適合用玻璃杯沖泡，欣賞茶葉上下翻轉的美麗姿態。

擁有悠久的歷史，有些茶種也曾經被當作貢茶。發酵程度勝過白茶一籌的輕發酵茶。在製造的過程中，最後必須經過再次發酵的「悶黃」步驟，所以大多和黑茶一樣，被歸類於後發酵。以春天採收的春茶等級最高。製作上耗時費工，但成品喝起來香醇高雅，還散發著乾果香。

君山銀針的茶葉很美；茶葉在水中上下舞動的樣子，看起來賞心悅目，所以最適合用玻璃杯沖泡。

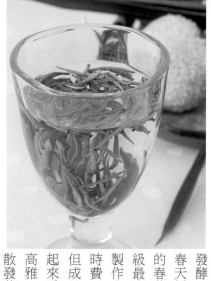

製造的主要步驟

摘採
↓
為了使水分蒸發，把茶葉攤平
↓
乾燥
↓
再次把茶葉攤平
↓
乾燥
↓
置於高溫多濕的環境下使其發酵
↓
乾燥

最大的魅力是隨時想喝就喝

霍山黃芽

歷史超過 1000 年，從明朝初期就已被當成貢茶的高級茶。茶葉的質地很細，有一股宛如栗子的香氣，而且帶有淡淡的甘甜，滋味溫和。近年來，大多會省略後發酵的步驟，所以被分類為「綠茶」的機率也增加了。

【飲用場合】適合想要放鬆的時候

DATA

產地	安徽省霍山縣
茶湯	○○●○○
沖泡方式	大約裝滿茶器的 1/5（不到）
價格帶	中等價位～高

代表黃茶的上等銘茶

君山銀針

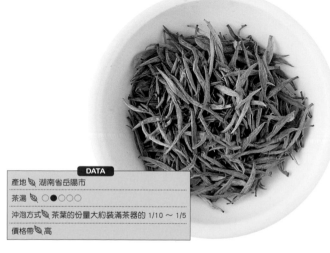

從茶葉摘取下來到完成的 3 天，全程必須仰賴人工仔細製作。帶有隱約的煙燻味和爽口的甜味，氣味清香高雅，入口回甘。君山銀針的產量稀少，所以買到真品的機會可遇而不可求。沖泡時，建議使用 100 度的熱水。即使多放茶葉，泡的時間長，茶湯也不容易變苦。

【飲用場合】適合想要放鬆的時候

DATA

產地	湖南省岳陽市
茶湯	○●○○○
沖泡方式	茶葉的份量大約裝滿茶器的 1/10～1/5
價格帶	高

青茶

六大茶 4

烏龍茶和岩茶都很容易讓一般人接受，味道和香氣也很適合剛接觸茶的人入門。

製造的
主要步驟

�‍摘採

↓

把茶葉攤開

↓

搖晃茶葉
（以促進發酵進行）

↓

加熱茶葉

↓

搓揉茶葉

↓

乾燥
（或者烘焙）

青茶的發酵程度有深有淺，所以種類相當豐富。從發酵程度幾乎和紅茶不分上下的重發酵種類，乃至輕發酵的種類都一應俱全。一般而言，從喉間湧出的甘甜和濃郁的香氣，是青茶的特徵，而且味道也很容易讓一般人接受。青茶的種類極多，所以了解每一種茶特有的味道和香氣，也是品茗的樂趣之一。

人氣很高的烏龍茶和著名的岩茶都屬於青茶。即使不精通泡茶的方法，照樣能泡出好喝的茶，所以很推薦剛開始接觸中國茶的新手，從青茶入門。不過，記得要挑選優質的茶葉。畢竟，在泡茶技巧不足的情況下，泡出來的茶湯品質，完全取決於茶葉本身。

甜美的花香味在日本也很受歡迎

安溪鐵觀音

有如桂花般的水果香氣讓人印象深刻。花的香氣在口中久久不散。味道略重，持久的回韻是其迷人之處。茶葉的等級很多；外型捲曲、緊實，帶有絲緞般光澤的才是良品。自從 20 世紀初在海外的博覽會獲得優勝後，評價也跟著水漲船高。

【飲用場合】適合想要放鬆的時候

DATA	
產地	福建省安溪縣
茶湯	○○●○○
沖泡方式	如果使用蓋碗或茶壺，大約裝入茶器 3～4 分滿的茶葉
價格帶	價格依種類而異，每 100g 在幾百～幾萬元日幣之間

116

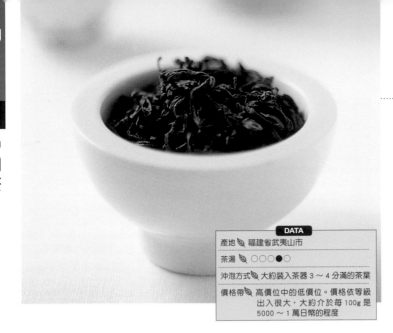

中國茶迷的夢幻逸品

武夷岩茶

從野生於福建省北部，已登錄為世界遺產的武夷山的險峻岩石間的茶樹摘取而來的銘茶。包括大紅袍、鐵羅漢、白雞冠、水金龜這 4 大岩茶，種類約有 300 種。烘焙的香氣散發著濃郁的花香，甘甜有韻的滋味甚至讓人一喝成癮。口感醇厚圓潤，清新高雅；特有的尾韻和餘味稱為岩韻，即使回沖了 5、6 次，茶味和香氣依然保持絕佳的平衡。

【飲用場合】適合想要使身心煥然一新的時候

DATA	
產地	福建省武夷山市
茶湯	○○○○●○
沖泡方式	大約裝入茶器 3～4 分滿的茶葉
價格帶	高價位中的低價位。價格依等級出入很大，大約介於每 100g 是 5000～1 萬日幣的程度

最具代表性的武夷岩茶

鐵羅漢

從岩茶最古老的名木摘採

散發濃郁的花香味，滋味清香醇厚的茶葉。茶樹的姿態有如羅漢般壯觀，據說是武夷岩茶中最古老的名木。

水金龜

外形酷似龜甲的茶葉

除了清爽的甜味，也帶有岩茶特有的餘味。茶樹的形狀和龜甲的紋路相似，而且茶葉帶有光澤，閃閃發亮的樣子看起來很像金色的烏龜，因此得到此名。

大紅袍

有夢幻岩茶之稱的銘茶

號稱武夷岩茶之王的夢幻茶種。能夠明顯感受到岩茶特有的深沉氣韻。母樹來自天心岩的九龍巢碩果僅存的 4 棵古木，樹齡達 400 年。從這 4 棵古木摘取下來的茶葉，不會在市場上流通，所以市面販售的，都是從母樹摘下來的樹枝，單獨扦插培育的茶葉。

武夷肉桂

帶有肉桂般的香氣

早在清代便已廣為人知的銘茶。雖然沒有被列入四大岩茶，但是卻是最受歡迎的岩茶之一。雖然茶湯的稠度較高，口感卻很圓潤。甘甜的尾韻是岩茶的特色。

白雞冠

從明朝流傳至今的銘茶

名稱的由來是，茶葉朝上捲曲，看起來很像雞冠的形狀。甘甜的尾韻讓人意猶未盡。喝得出岩韻的甘甜餘味。

特徵是豐富的花香和果香

鳳凰單欉

茶葉都是從廣東省的鳳凰山,選擇生長在深山處的單株(單欉)茶樹摘取而來,因此得到此名。每一欉各自帶有類似蜂蜜或桃子、蘭花等甜蜜香氣。沖泡時間愈長,甘甜味會愈發濃郁,但苦味也會隨之出現。如果覺得第一泡沖出來的茶湯太苦,不妨從第 2 泡開始縮短悶泡的時間,或者減少茶葉的量,喝起來會更覺美味。

【飲用場合】適合想要放鬆的時候

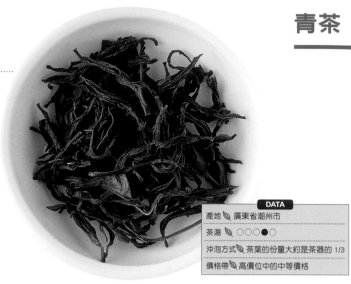

DATA	
產地	廣東省潮州市
茶湯	○○○○●●
沖泡方式	茶葉的份量大約是茶器的 1/3
價格帶	高價位中的中等價格

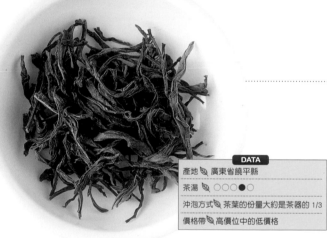

品質穩定的茶葉

嶺頭單欉

移植鳳凰單欉所栽培的品種。不論是滋味、香氣和製法,都和鳳凰單欉有不少共通之處。特徵是帶有果香,優點是品質均衡、穩定。建議使用蓋碗,以功夫茶的方式沖泡,才不會使其特殊的香氣流失。

【飲用場合】適合想要放鬆的時候

DATA	
產地	廣東省饒平縣
茶湯	○○○○●○
沖泡方式	茶葉的份量大約是茶器的 1/3
價格帶	高價位中的低價格

台灣最具代表性的烏龍茶之一

凍頂烏龍茶

説到台灣最具代表性的烏龍茶,高山烏龍茶的知名度固然高,不過凍頂烏龍茶也擁有一群忠實的支持者。正如其名,茶葉的發源地是在凍頂山。以前大多是重烘焙茶,現在則是以散發著清香的淺烘焙茶為主流。特徵是優雅的花香和甘甜餘韻。沖泡時,最好使用高一點的水溫。

【飲用場合】適合想要心平氣和的時候。用來佐餐或飯後飲用,都會覺得很舒暢

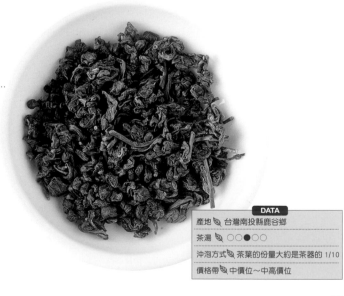

DATA	
產地	台灣南投縣鹿谷鄉
茶湯	○○●○○
沖泡方式	茶葉的份量大約是茶器的 1/10
價格帶	中價位~中高價位

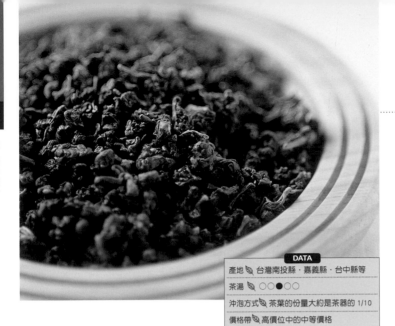

台灣首屈一指的頂級茶種
高山烏龍茶

實至名歸的台灣烏龍茶霸主。以台灣中部為主，在海拔 800～1000m 以上的茶區所栽培的青茶，一律通稱為高山烏龍茶。這些生長在嚴苛大自然的茶種，和發酵與烘焙程度都很淺也有關係，特徵是香氣濃郁，甘甜味在口中持續很久。近年來具體冠上產地名稱的茶種增加，例如「阿里山」「梨山」「梅山」等。

【飲用場合】適合身心想要放鬆的時候。

DATA

產地	台灣南投縣‧嘉義縣‧台中縣等
茶湯	○○●○○
沖泡方式	茶葉的份量大約是茶器的 1/10
價格帶	高價位中的中等價格

具有代表性的高山烏龍茶

福壽山高山茶

清新的香氣很受歡迎
在梨山的福壽山農場生產的茶。目前的供貨品質很穩定，已成了高山烏龍茶的基本款。散發著花香味，清新的滋味和多變的層次是最大魅力。

阿里山高山茶
台灣高山茶的代名詞
帶著圓潤的甘甜餘味，有如桂花般的香氣，高貴優雅。特徵是能夠享受到中國茶特有的豐厚尾韻。

杉林溪高山茶

滋味鮮爽，香氣怡人
茶區位於海拔約 800m 的溪谷和 1000m～2000m 的高山。特徵是茶葉比其他高山產區的略小，味道也清新爽口。有些甚至喝起來會帶點苦味。

梨山高山茶
擁有固定支持者的熱門茶款
讓人津津樂道的是，在 1995 年一推出以後，馬上銷售一空。香氣優雅清爽，還帶有一股水果般的芬芳，擄獲了不少茶迷的心。

梅山高山茶
從以前就很受到歡迎的高山茶
和阿里山高山茶一樣，從以前就頗受好評。特色是富有層次的甘甜尾韻。

溫和的甘甜味和果香很受歡迎

白毫烏龍茶

別名東方美人。從 1860 年代外銷以來，在海外深獲好評。發酵程度高，在青茶中最接近紅茶。據說必須經過小綠葉蟬的叮咬，才能成就其獨特的香氣，特色是有一股溫和的甜香，宛如成熟的果實。

【飲用場合】睡前飲用，可以讓人一夜好眠。

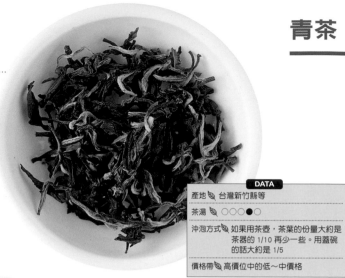

DATA

產地	台灣新竹縣等
茶湯	○○○○●○○
沖泡方式	如果用茶壺，茶葉的份量大約是茶器的 1/10 再少一些。用蓋碗的話大約是 1/5
價格帶	高價位中的低～中價格

DATA

產地	台灣新北市
茶湯	●○○○○
沖泡方式	茶葉的份量大約是 5 分滿
價格帶	高價位中的低價格

清爽的風味媲美日本的綠茶

文山包種茶

發酵度非常低，味道和日本的綠茶很像。具備有如蘭花般的幽香，風味清爽，在日本也很受歡迎。如果葉片碩大，導致空隙過大，不妨多放點茶葉，好讓茶味更濃。希望香氣更加濃郁的話，用 100 度的熱水沖泡；如果想要好好品嘗味道，以 80 度左右的熱水為宜。

【飲用場合】適合想要放鬆的時候

不論回沖幾次，依舊滋味十足

木柵鐵觀音

在台灣首屈一指的老字號銘茶。多次反覆烘焙的茶葉，不論回沖幾次，香氣和滋味依照保持原有的平衡。有時候茶葉的味道接近日本的焙茶，不過有些在濃郁的烘焙香氣之中，嗅得出幾分柑橘味，饒富層次。尾韻會回甘。

【飲用場合】適合想要放鬆的時候

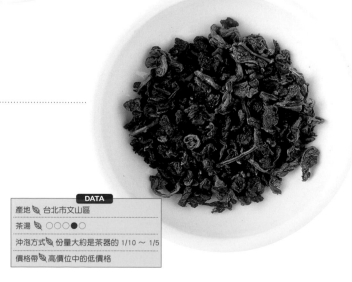

DATA

產地	台北市文山區
茶湯	○○○○●○
沖泡方式	份量大約是茶器的 1/10 ～ 1/5
價格帶	高價位中的低價格

紅茶

成熟水果的香氣，
讓許多茶迷為之傾倒，
世界馳名的英國紅茶，
也是起源於此。

製造的
主要步驟

�‌摘採

⬇

攤開茶葉

⬇

搓揉茶葉

⬇

使茶葉發酵

⬇

乾燥

說到紅茶的起源，其實源自中國產的紅茶。

正如其名，紅茶屬於完全發酵的茶，因此茶葉也完全變為紅色。不將茶葉切得細碎，原本是中國紅茶的主流，不過現在大多數的紅茶都會切得很細。

中國紅茶的最大特徵有兩點，一是帶有水果般的香氣，而且泡得再濃，喝起來也不會有苦味。原因在於它和其他地區多數的紅茶不一樣，單寧酸的含量很低。相較於英式紅茶會混合多種茶葉調配，或者加入牛奶、砂糖飲用的作風，中國紅茶最習慣直接飲用。世界三大名茶之一的祁門紅茶、長期以來大家習慣在下午飲用的正山小種，都是極富代表性的中國紅茶。

世界三大名茶之一

祁門紅茶

中國最具代表性的紅茶，和大吉嶺、烏巴並列為世界三大紅茶。在 1915 年巴拿馬太平洋博覽會榮獲金獎，深受世界各地肯定。一般認為祁門紅茶的特色是聞起來有煙燻味，其實說是帶著一股有如蘭花香的異國風味，反而更為貼切。它的香味高雅芬芳，備受世人的喜愛。鮮紅色的茶湯看起來也很漂亮。

【飲用場合】想要消除壓力、退燒或口臭

DATA

產地 🍃 安徽省祁門縣

茶湯 🍃 ○○○●○

沖泡方式 🍃 大約比茶器的 1/10 再少一點

價格帶 🍃 中價位中的高價格

獨特的煙燻香氣，一旦讓人愛上就成癮了

正山小種

稱為 Lapsang Souchong，是英國人長久以來喜愛的下午茶飲。製法是以浸過水的松枝煙燻而成，帶有獨特的煙燻味，個性十足。芳香醇厚的茶味之中，帶著一絲甘甜。滋味和香氣都很強烈，讓人一試便難忘。

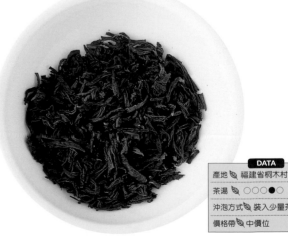

DATA

產地 🍃 福建省桐木村

茶湯 🍃 ○○○●○

沖泡方式 🍃 裝入少量茶葉即可

價格帶 🍃 中價位

黑茶

具備後發酵的熟成風味，
以普洱茶最具代表性，
基於健康上的助益也備受注目。

以瘦身效果而廣受支持的普洱茶，是最具代表性的黑茶。除此之外，它也是備受注目的健康茶，成效包括促進體內脂肪燃燒、幫助消化。

黑茶的特徵是有一股類似樹木和藥材的特殊氣味。

後發酵的特點是給予茶葉大量的水分和溫度，使其在高溫多濕的環境下發酵。這種發酵作用是利用真菌完成，而非氧化作用。所以，普洱茶會不斷熟成，而且價格會隨著年份的增加逐漸增值。形狀除了一般的散茶（呈茶葉狀），壓製成固狀的普洱茶也很常見。包括圓盤形的茶餅、碗狀的沱茶、塊狀的磚茶等。

最大的特徵是有助瘦身減重
普洱茶

基於對健康和減重的成效，造成普洱茶的知名度瞬間大開。分為茶葉狀的散茶和固狀的固體茶。圓盤狀的茶餅，在中國茶很常見。和有年份的葡萄酒一樣，在普洱茶界，也有所謂的陳年普洱茶。

沖泡時，為了去除黴菌與汙垢，第一泡茶必須倒掉，等到確認第2、3泡的茶湯沒問題之後再

喝。茶葉只需一小撮就夠了。泡得愈久，茶湯的顏色會愈來愈濃；如果不想喝得那麼濃，可以加些熱水。普洱茶雖然有一股發酵味，但是味道非常圓潤順口。這股「霉味」反而和料理意外合拍，除了飯前飯後，也很適合用來佐餐。
【飲用場合】希望促進新陳代謝，達到利尿效果時。

DATA	
產地	雲南省普洱市・西雙版納
茶湯	○○○○●
沖泡方式	裝入一撮茶葉
價格帶	價格的落差很大。從每100g幾百～幾千元日幣都有。放了20年的陳年茶餅大約可叫價日幣7萬元

製造的
主要步驟

摘採
↓
加熱茶葉
↓
搓揉茶葉
↓
把茶葉置於高溫多濕的環境
↓
搓揉茶葉
↓
乾燥

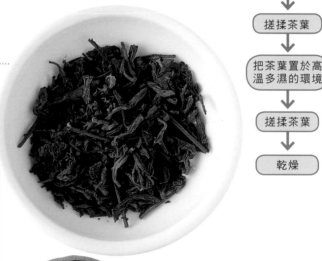

用紙包裝而成的是餅茶。右邊的是沱茶。製程不經菌類進行後發酵的傳統古法，目前已經復活；為了與後發酵的茶做出區別，經過後發酵的稱為「熟茶」、未經後發酵的稱為「生茶」。「生茶」則被歸類於「綠茶」。

花茶

溫和的花香能帶來放鬆效果，
摻入花瓣的茶葉，
看起來會更加賞心悅目。

意即中國版的加味茶。用花朵等香氣加入茶葉，調配而成的稱為花茶，作法有兩種。一種是讓茶葉吸附花朵等來源的香氣，另一種是把花朵等摻入茶葉。製作花茶的第一步是把花瓣混入茶葉，接著挑出花瓣再使其乾燥。品質優良的花茶會一再反覆上述的程序，所以茶葉會均勻地吸附香氣，回沖幾次都一樣美味。飲用之後，還有一股香氣在喉間散開。

茉莉花茶是花茶的代表，散發著柔和的花香氣息，飲用後有助心情穩定。具備放鬆的效果，所以據說也可以當作助眠的茶飲。花茶之中，也有不單用花朵調香，還加了荔枝等水果增添香氣的種類。

追求外表的美觀，也是工藝茶專屬的特色

工藝茶是傾注了許多心力和手工的結晶。用線把茶葉仔細紮成花束的牡丹茶，也是工藝茶的一種。正如牡丹茶之名，注入熱水後，茶葉會逐漸伸展，宛如華麗的牡丹。有些則會加入紅色的千日紅，看起來鮮豔美麗。把茶葉裝入玻璃杯再沖入熱水，欣賞茶葉如開花般逐漸展開的模樣，也是品茗中國茶的樂趣之一。

散發著溫柔的茉莉花香
茉莉花茶

茶葉吸附了茉莉的花香。在日本也廣為人知，尤其受到女性的歡迎。茶葉吸附了茉莉花的高雅香氣，散發著微微的清甜，圓潤的滋味讓人一喝便難忘。茉莉花茶有兩種，一種是吸附了花香的草葉，另一種是把乾燥的花瓣混入茶葉。吸附了香氣的茶葉不論回沖幾次都可以，但混入乾燥花瓣的茶葉，基本上適合用大一點的茶壺沖泡，而且最好只喝第一泡的茶湯。
【飲用場合】具備鎮定神經的作用，適合想要心情平靜下來的時候。

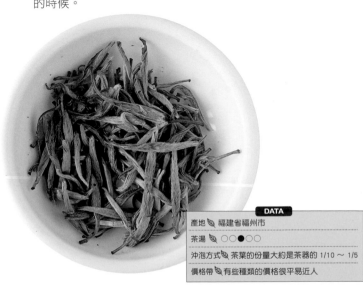

DATA

產地	福建省福州市
茶湯	○○●○○
沖泡方式	茶葉的份量大約是茶器的 1/10 ～ 1/5
價格帶	有些種類的價格很平易近人

中國茶器一覽

既然要品飲中國茶，當然也要準備精美的茶器和道具

想要充分領略中國茶的滋味，掌握茶葉的挑選方式和沖泡技巧固然重要，若能具備道具與茶器相關的知識，更是錦上添花。許多中國茶器特有的造型和設計都讓人愛不釋手，光是用眼睛欣賞，都讓人覺得開心。點滴收藏中意的茶具或道具，也稱得上是樂事之一吧。

茶葉與茶器的關係

不論是蓋碗還是茶壺，用來沖茶的道具大多很迷你。不過即使都很小，還是有大小之分。如果要沖泡成團的茶葉，選擇容量介於 60～150 ㎖ 的小茶壺就可以了。

想要確保茶葉在壺中有足夠滾動（Jumping）的空間，容量以 150～300 ㎖ 為宜。至於 250～500 ㎖ 的大容量茶壺，除了用來沖泡紅茶或黑茶，就是純粹裝飾用。

蓋碗、茶壺、茶杯是必備單品

品茗中國茶的道具們，不論是茶壺或茶杯，看起來無不小巧玲瓏，讓人忍不住想選幾樣珍藏。當然，有些道具用手邊現有的就可以了，所以還是先掌握有哪些必備單品吧。

首先希望大家入手的是附蓋的茶碗，也就是蓋碗。蓋碗不會沾附茶味，而且形狀很穩定，方便拿取，所以很適合新手。蓋碗不只用來沏茶，也可以以口就碗，直接飲用。

其次是沏茶用的茶壺和喝茶的茶杯。至於其他品項，大家可依照自己的使用頻率，逐一選購。

蓋碗

蓋碗可以當作泡茶的容器，把蓋子拿起來，也可以直接喝茶。清潔保養的方法也很簡單，擁有一個很方便。為了便於使用，請選擇蓋子不至於太過貼合，不容易拿起來的種類。因為茶泡好了以後，要把蓋子挪開才能分倒在小杯裡。這時，只要用手指壓緊碗緣和蓋子，就能順利倒出茶湯了。

↑龍紋蓋碗。以強勁的筆觸在深藍色搭配白色的底色所描繪的圖案，讓黃色和朱紅發揮畫龍點睛的效果。

↓桃子的圖案在中國很受歡迎。不過光是一種桃子的圖案，種類的變化也相當豐富，相信大家一定能找到喜歡的。

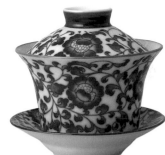

→金魚是好運的象徵，所以是很常見的圖案。白底搭配鮮紅的魚身相得益彰。

←以花朵為主題的中國風蓋碗。長年不敗基本款，感覺永遠不會退流行。

←蓋碗的圖案描繪著孩童嬉戲的光景。圖案統一用深藍色描繪而成，看起來沉穩優雅。

↑白色素面的款式。設計簡潔的耐看蓋碗，也是讓人想入手的單品之一。

↑鮮明的黃色讓人印象深刻。內側是白色，所以茶湯的顏色還是可以看得很清楚。

↑在歐洲製作的蓋碗。素雅的圖案搭配渾圓的造型，共同交織出一股不可思議的東方風情。

→描繪著田園景緻的蓋碗，充滿中國風情。看著看著，心情好像也跟著平穩下來。

→蓋碗和茶杯的套組。如果要招待親友到家裡品茗中國茶，這樣的套組值得推薦。（遊茶）

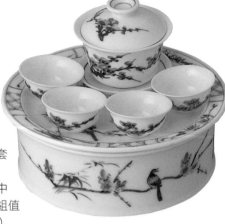

茶壺

用來沖泡中國茶的容器，相當於日本的急須。選擇造型簡潔的小茶壺，使用起來很方便。選購時，要留意壺嘴、壺口、壺扣（把手的上部）是否呈一直線，而且壺蓋與壺口也得密合。可行的話，最好請店家在沖茶的時候，讓自己確認茶水是否能順暢倒出。使用富含鐵質的紫砂所素燒製成的宜興紫砂壺被視為等級最高的茶壺。

←深茶色的宜興紫砂茶壺，也是隨處可見的基本款。

→經過長時間使用，光澤愈顯油潤的宜興紫砂茶壺。除了用起來很順手，讓人百看不厭的造型也充滿吸引力。

↓盤踞在壺蓋上的小青蛙很可愛。充滿遊心的宜興紫砂茶壺。

→壺蓋和壺身側面的雕刻是茶壺的亮點。圓嘟嘟的造型也討喜可愛。

←宜興紫砂茶壺的顏色以茶色和淺棕色居多，不過也有照片中如此動人的青色（遊茶）。

←樹幹造型的茶壺，獨特別緻。不單是用來泡茶，也很適合當作擺飾欣賞。

↓造型很接近紅茶壺的茶壺。不過尺寸迷你，大約只有手掌大小。

→不必擔心會沾附到異味的瓷器茶壺。桃子象徵吉利，所以桃子圖案在中國很受到歡迎。

↓洋溢著中國風情的茶壺。上面彩繪的是經過巧妙編排的明朝紋樣。

↑也可以用沖泡日本煎茶的茶壺沖泡中國茶。

黑茶和紅茶要另外使用專用的茶壺
素燒茶壺隨處可見，很容易買得到，但是用來沖泡中國茶會吸附異味，所以沖泡某些種類的茶葉時，最好另外準備專用的茶壺。瓷器不會沾附味道，所以想要一壺多用、品嚐各式各樣的茶葉，瓷製茶壺是值得推薦的選擇。

→梅花也是中國常見的圖案之一。帶有華麗優美的氣氛（遊茶）。

茶杯

茶杯是用來喝茶的杯子，據說中國的茶杯起源於酒杯。所謂的杯，尺寸很小。基本上是白磁製，以厚度薄的口感為佳。香氣是品茗中國茶的一大重點，因此，建議選擇杯口朝外張開的茶杯，因為接觸到嘴唇的觸感較佳。為了看清楚茶湯的顏色，茶杯內側幾乎都是白色。

↓設計簡單的素面茶杯。一般表面大都繪有圖案，像這種純白素面的反而不常見。

↓底的面積很大很穩，跟一般的不一樣。安定的形狀，減少了重複使用上的不安。

↓繪著風景畫的茶杯。小小的杯身也能化為畫布，演繹出壯闊的景緻，為生活增添愜意與悠閒。

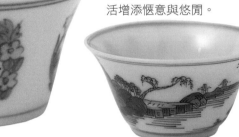

↑被視為吉祥之魚的金魚，在中國也是很受歡迎的圖案之一。

↓西洋餐具廠商出品的茶杯，附帶茶碟。稱得上是現代東方的風格吧。

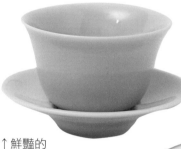

↑日文為唐子，茶杯畫著小孩嬉戲的情景。因工匠的詮釋會出現不同的表情，看起來惹人憐愛。

↑鮮豔的黃色讓人目眩神迷，也有幾分俗艷。使用如此活潑休閒的茶杯，讓人心情也跟著開心起來。

↓景德鎮的茶杯。略有差異的每個顏色，各具個性，也無一不美。

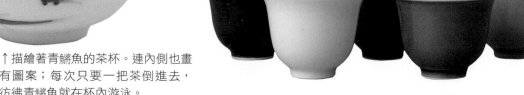

↑描繪著青鱗魚的茶杯。連內側也畫有圖案；每次只要一把茶倒進去，彷彿青鱗魚就在杯內游泳。

↓素雅簡潔的款式。如果要選擇素面款，一定要注意質感好壞。套組還包括茶托。

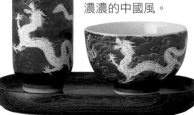

↓刻著皇帝的象徵－海龍的聞香杯和茶杯組，洋溢著濃濃的中國風。

聞香杯

為了嗅聞茶香的杯子。幾乎都是和喝茶用的茶杯搭配成套。首先把沏好的茶倒入聞香杯，再倒進茶杯，接著就可以拿起聞香杯，享受殘留於杯內的香氣。

建議也選購茶托，會更有整體感

聞香杯幾乎都是和茶杯成套銷售。如果再加上茶托，就更有款待的架了。從市面上就買得到長方形的專用茶托，材質也很多樣，包括木製、竹製、陶瓷製。

↓白底藍花的圖案，在中國是很受歡迎的圖案。高雅端莊有氣質。

→畫著大膽鮮豔的花卉圖案的茶杯組。低調的色彩增添了幾分沉穩氣息。

→玻璃材質，所以茶湯的顏色一目了然。建議夏天使用，可以增添涼意。（遊茶）

↓附帶把手的瓷製茶海，上面畫著小朋友天真玩耍的模樣。

茶海（公道杯）

盛裝茶壺或蓋碗裡的茶，再一一倒入茶杯的容器。先把泡好的茶倒入茶海，可以確保茶湯的濃度均勻。有些款式有把手，有些沒有，材質有瓷器、玻璃製等。

↓朱泥的茶海。選購的重點是不要選擇太重的當公道杯。

↑好像也可以充當奶精罐的茶海。杯口突出，用起來很順手。

↑畫著中國傳統圖樣的茶海。沒有把手，收納方便。

茶盤・茶池

泡中國茶會使用大量的熱水，所以也少不了用來承接熱水的道具。也就是竹製或塑膠製的長方形茶盤和磁器材質的茶池等。

用來倒掉多餘的熱水或第一泡不喝的茶湯的器皿。建議選購容量大的，使用起來比較方便。用碗代替也可以，但是如果想充分體驗品茗的氣氛，最好還是準備一個。

↓竹製的茶盤。空間夠大，所以除了茶壺和蓋碗，連茶杯也放得進去。（遊茶）

←用法是把茶壺或蓋碗放置在茶池上方的凹陷處。照片中為磁器材質的種類。

↑磁器水盂。造型渾圓，尤其是開口往內縮的設計很可愛。

煮水器

可以一再回沖，是中國茶的特色。煮水器通常搭配桌上型水壺和酒精燈或電熱器成組使用，以便泡茶的時候，隨時有滾燙的熱水可用。

茶則・茶杓等

和茶葉有關的道具。包括用來把茶葉裝入茶壺或蓋碗的茶則、撈取和攪拌茶葉的茶杓、夾起茶葉的茶挾等。幾乎都是成套出售。

↑以黑色為主色，氣質高雅的茶具組。修長的造型美麗動人。

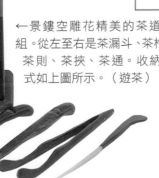

←景鏤空雕花精美的茶道具組。從左至右是茶漏斗、茶杓、茶則、茶挾、茶通。收納方式如上圖所示。（遊茶）

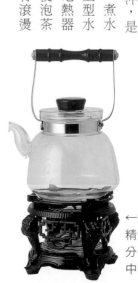

←煮水器的酒精燈的底座部分，裝飾帶有中國風。

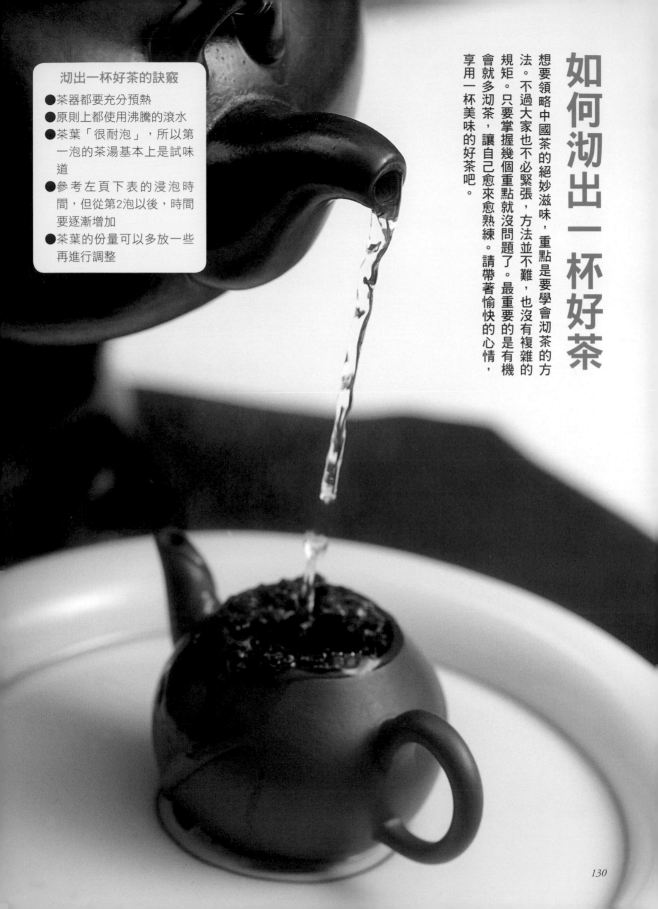

如何沏出一杯好茶

想要領略中國茶的絕妙滋味，重點是要學會沏茶的方法。不過大家也不必緊張，方法並不難，也沒有複雜的規矩。只要掌握幾個重點就沒問題了。最重要的是有機會就多沏茶，讓自己愈來愈熟練。請帶著愉快的心情，享用一杯美味的好茶吧。

沏出一杯好茶的訣竅

- 茶器都要充分預熱
- 原則上都使用沸騰的滾水
- 茶葉「很耐泡」，所以第一泡的茶湯基本上是試味道
- 參考左頁下表的浸泡時間，但從第2泡以後，時間要逐漸增加
- 茶葉的份量可以多放一些再進行調整

如何沏出一杯好喝的中國茶

用想要沏出一杯美味的中國茶，關鍵包括茶葉的份量、熱水的溫度、浸泡時間。關於這部分的概要，已經整理成下列的表格。除此之外，各位如果能掌握有關水和茶器的知識，沏出來的茶自然更加美味了。

水的部分

中國茶要沏得好喝，水是其中的關鍵之一。大家不用擔心，只用自來水也能泡出很好喝的茶。不過，為了消除氯氣的異味，記得要充分煮沸再使用。更重要的是，與其對水質斤斤計較，不如多花點預算，投資好的茶葉，才是沏出好茶的最佳捷徑。如果家中已經加裝了淨水器，卻還是對水質不放心，乾脆改用礦泉水也是一種方法。

享受香氣也是品茗中國茶的一大重點，所以基本上都要用100度的滾水沖泡。不過，有些要特別強調鮮味的茶，反而要用低溫的水。發酵程度重的紅茶和黑茶，水溫要高；發酵程度淺的綠茶和白茶等，適合用水溫低的熱水。

想讓香味更突出的話，就用高溫的水；希望茶味溫和的話，建議用低溫的水沖泡。中式作風是不論茶種都用100度的滾水，但如果想強調日本人偏好的鮮味，可參考下表試試看。

茶器也要花心思講究

中國茶有所謂的「養壺」。也就是讓素燒的茶壺充分吸收茶葉的香味再使用。茶壺用久了，本身聞起來就有茶香，如果用來泡茶，泡出來的滋味更是不同凡響。瓷器茶壺不會吸附香味，適合沖泡所有種類的茶，使用上很方便。素燒茶壺會吸附茶香，還會去除茶的雜味，所以很適合用來沖泡重烘焙的茶、紅茶、黑茶。

茶葉的種類	茶葉的份量	熱水的溫度	沖泡時間	沖泡次數
綠茶	細碎的茶葉（碧螺春等）………沖泡容器的容量約 1/10 普通的茶葉（龍井茶等）………沖泡容器的容量約 1/5 大片茶葉（太平猴魁等）………裝滿容器	60～70 度	40 秒～1 分鐘	4～5 泡
白茶	沖泡容器的約 1/3	65～75 度（放了一段時間的白牡丹是 95～100 度）	1～10 分鐘	3～4 泡
黃茶	沖泡容器的約 1/5	65～75 度	1～5 分鐘	4～5 泡
青茶	茶葉已經張開時裝滿容器 例：高山烏龍茶…沖泡容器的約 1/10（茶葉張開的話，份量會膨脹為 10 倍） 武夷岩茶…沖泡容器的 3～4 分滿 文山包種茶…沖泡容器的約 5 分滿	70～100 度（發酵程度愈重，溫度愈高）	1 分～1 分 30 秒	5～8 泡
紅茶	沖泡容器的約 1/10	95～100 度	1 分～1 分 30 秒	5～6 泡
黑茶	沖泡容器的約 1/10（固體茶也一樣）	95～100 度（固體茶也一樣）	1 分（從洗茶開始算起）	5～6 泡
花茶	依吸附香味的茶葉而異			

＊如果第一泡的澀味太重，可以縮短第 2 泡的浸泡時間，反之則拉長時間。請依照第一泡的茶湯濃淡，自行調整熱水的溫度和燜的時間。

用茶壺沖泡

以茶壺為主，另外還包括茶杯等各式各樣的茶具，通稱為功夫茶具，而使用這些茶具所泡的茶，稱為功夫茶。其作法被視為台灣茶藝的基礎，不過在細節上並沒有太多規定。最重要的堅持是茶具必須事先預熱，一旦加入茶葉和熱水後，要從茶壺上方淋上熱水，燜茶。

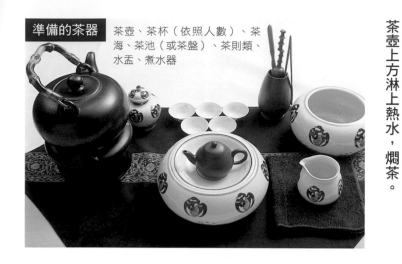

合適的茶葉

如果使用素燒茶壺

重烘焙的青茶　黑茶　紅茶

如果使用磁器茶壺

綠茶　青茶　白茶　黃茶
紅茶

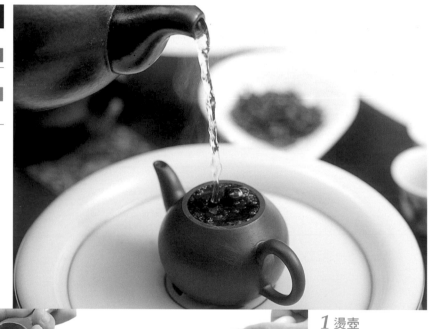

1 燙壺

把茶壺放在茶池上，打開茶蓋，注入沸騰的熱水（再把熱水倒進茶海預熱）。

3 裝入茶葉

用茶則把茶葉裝入茶壺，攤平後，蓋上壺蓋。

2 預熱茶海和茶杯

把預熱過茶壺的熱水倒進茶杯，讓茶杯變得溫熱。倒入茶杯的熱水不必急著倒出，多停留一些時間無妨。

4 注入熱水

倒入熱水。重點是在茶壺注入滿滿的熱水，直到水從茶壺溢出的程度。但是不要讓茶葉掉出來。產生泡沫的話，蓋上壺蓋的時候，一邊用茶壺的蓋緣刮掉泡沫。

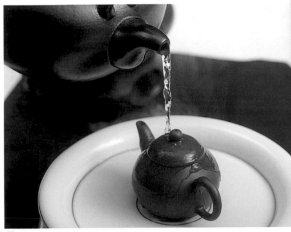

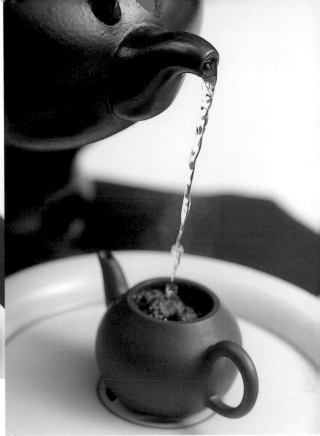

5 燜

從茶壺上方澆淋熱水，燜約 1～2 分鐘。如果使用的是素燒茶壺，等到表面變乾就差不多了。基本上，燜的時間到了第 2、3 泡要延長。

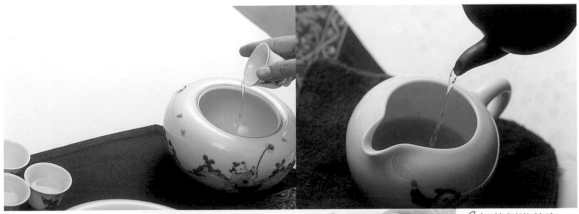

7 把茶杯內的熱水倒掉

把步驟②為了加熱茶杯的熱水倒掉。

6 把茶倒進茶海

把茶壺裡的茶倒進茶海。每一滴茶都要倒乾淨，不要殘留在茶壺裡。把茶倒進茶海，可以讓茶湯保持均勻的濃度。

8 把茶倒進茶杯

把茶海裡的茶分倒在茶杯裡就可以享受好茶了。第 2 泡以後從④開始反覆。

用蓋碗沖泡

用蓋碗沖泡的最大特色是，最後的收拾工作很輕鬆，而且馬上可以確認茶湯的顏色。它不只可用來取代茶壺，也可以拿起來直接喝茶。一物兩用，很實用。

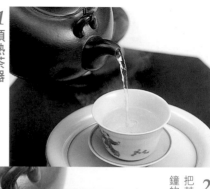

1 預熱茶器

把熱水倒進蓋碗。水量的基準要比碗蓋的邊緣處略低。把用來預熱蓋碗的熱水先倒入茶海，再分倒進茶杯。熱水倒進茶杯後，暫留片刻。

2 倒入茶葉和熱水

把茶葉放入蓋碗。接著沿著碗緣，以順時鐘的方向慢慢注入熱水。

3 燜

蓋上碗蓋。燜至一定的時間後，挪開碗蓋，確認茶葉的狀態。只要茶湯變成預期般的色澤就可以了。

4 倒入茶海

稍微挪開碗蓋，把茶湯倒進茶海。只要手指確實壓牢蓋碗的邊緣和蓋子，做起來就很順手。茶湯很燙，最好能一口氣倒完。記得要把茶湯倒乾淨，不要殘留在蓋碗裡。

5 把茶倒入茶杯

倒掉步驟①為了燙杯的熱水，再把茶分倒入茶杯裡。

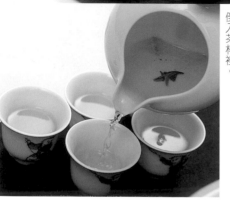

用玻璃杯沖泡

中國茶的顏色鮮明，看到茶葉跳躍、展開的模樣也很有趣，所以也很適合用玻璃杯沖泡。熱水的溫度很燙，記得一定要使用材質為耐熱玻璃的杯子。

準備的茶器

玻璃杯（照片中用的是香檳杯）、茶則、水盂（小鉢或碗都可以）、煮水器

合適的茶葉

| 綠茶 | 白茶 | 黃茶 |

1 燙杯

把熱水倒入玻璃杯。

2 倒掉杯裡的熱水

把燙過玻璃杯的熱水倒進水盂。也可以用小鉢或碗代替。

3 放入茶葉

把茶葉放入玻璃杯。

4 倒入熱水

把熱水倒進玻璃杯。一開始分次倒入少量，等到高度淹過茶葉，稍微吸收水分，再一口氣倒入剩下的熱水。重點是要用點力道，讓茶葉旋轉起來。

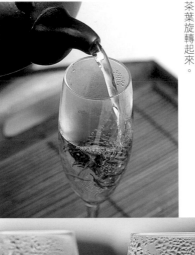

5 確認飲用的時機

浸泡片刻，等到茶湯出色即可飲用。如果茶葉浮起來，可以輕輕吹氣，讓茶葉往下掉再喝。若覺得太濃，加點熱水，直到調整為合適的濃度。

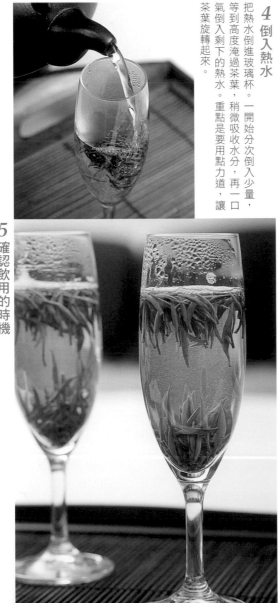

茶點單

中國茶的香氣濃郁，口齒留香。若能搭配果乾或堅果一道品嚐，更能將茶香襯托得更出色。因此，本書也為各位精選了各種適合搭配中國茶的茶點，請慢慢享用。

就像喝日本茶要配和菓子、喝紅茶和咖啡要配西點才對味，中國茶也有搭配起來最合拍的中式茶點。代表性的茶點是西瓜或南瓜子、果乾等，份間的瓜子和果乾，很適合當作

佐茶的良伴。

說到茶點，日本人很難不想到甜食，因此難免會覺得很意外，但是中國有句成語說「入鄉隨俗」。瓜子和果乾，都是搭配中國茶行之有年的基本茶點。話雖如此，為了一部分無法壓抑對甜食的渴望的讀者，本書還是挑選了一些感覺很適合搭配中國茶的點心。請大家參考看看。

量都很輕巧。上述幾項不會干擾中國茶獨特的香氣，而且中國茶和其他茶類不同，都是一再回沖品嚐，所以不佔胃裡空

→ 西瓜子（瓜子）

把西瓜子經醬油等調味後炒乾而成。滋味比外表清淡。先咬破黑色的外殼，再吃裡面的瓜子仁。

→ 南瓜子

和瓜子一樣，都是咬破外殼吃裡面的瓜子仁。有鹹味和甜味兩種，調味都是淡淡的，很可能一吃就欲罷不能。

← 茶梅（話梅）

顧名思義，是以梅子加工而成的茶點。有些是用糖漬，有些是用糖漿熬煮，幾乎都是甜口味。照片中的是以烏龍茶熬煮而成的茶梅。

↓ 木瓜乾
洋溢著南國風情的木瓜，滋味比想像中清淡。味道較濃的搭配綠茶很對味。

↑ 芒果乾
獨特的酸味和甜味把中國茶的香氣襯托得更加鮮明。也含有豐富的食物纖維，不會對身體造成負擔。

↑ 山楂糖
把薔薇科的果實－山楂先經過日曬，再加糖製作而成。略帶酸味，咬起來有黏性。

↓ 無花果乾
小顆的無花果經乾燥後，也是很適合佐茶的點心。富有嚼勁的顆粒感吃起來樂趣橫生。

↑ 麻花
把麵糰揉成螺旋狀再油炸而成的中式點心，滋味樸實。搭配滋味醇厚的茶很合拍。

→ 花生酥
把花生粉塑成塊狀的糕點。入口即化，吃起來很順口，是搭配中國茶的最佳選擇。

↑ 月餅
雖然月餅在中國並沒有被列入茶點，但是這類的甜食也很值得一試。很適合搭配發酵程度高的普洱茶和烏龍茶。

→ 杏仁酥
上面綴有杏仁粒的餅乾。口感酥脆，吃了會很想喝茶。

走訪道地的茶館！

最後為大家介紹盛行中國茶的台灣和上海，有哪些值得造訪的店家。從日本只要短短幾個小時就能來一趟以茶為主題的旅行，光聽就覺得優雅極了。相信在正宗發源地喝到的茶，想必更是別有一番滋味。

台灣

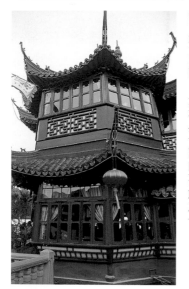

豫園是上海屈指可數的知名觀光地。在豫園內顯得特別醒目的紅色建築物就是湖心亭。這棟建於18世紀的古典建築，其屋頂採大膽的曲線設計，獨樹一格。在這裡，可以用充滿歷史痕跡的茶器，品嚐各式各樣的名茶。有機會造訪上海的話，是務必一訪的茶館之一。

上海市豫園路257號
湖 心 亭
上海市豫園路257號　TEL 021-6355-8270

上海

在發古思幽情的空間品茶
紫 藤 廬
台北市新生南路三段16-1號　TEL02-2363-7375

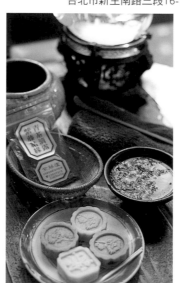

每到春天，窗外的紫藤架就會染上鮮豔的色彩，籠罩在透明的光線之中。本店的前身是一棟建於二戰之前的民宅，後來改裝為茶藝館對外開放。從1981年開店以來，成為備受台灣藝文界人士喜愛的文化沙龍，表現相當活躍。也成為台灣電影《飲食男女》的拍攝場地。建議坐在陽光溫柔潑灑的窗邊位置。

Korean Tea

韓國茶

近年來隨著韓流的崛起，韓國的「飲食」也愈來愈受到注目。
以前聽起來很陌生的「玉米鬚茶」、「紅棗茶」，
知名度也逐漸上升，成為市面上常見的飲料。
韓國茶的特徵是，很多種類的茶並不使用茶葉，而是以堅果或果實為原料。
搭配韓國特有的茶點一起享用更對味喔。

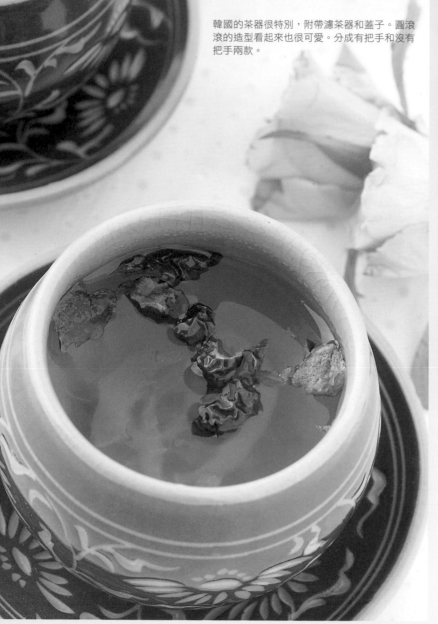

韓國茶的魅力完整剖析

韓國的茶器很特別，附帶濾茶器和蓋子。圓滾滾的造型看起來也很可愛。分成有把手和沒有把手兩款。

提到亞洲國家，目前最受各方矚目的非韓國莫屬了。除了屢次掀起風潮的連續劇和電影，料理和文化等其他方面，也成為韓國備受注目的焦點。沒錯，在行情持續看俏的亞洲茶品當中，韓國的傳統茶，是最被看好的明日之星。大家如果喝膩了一般的茶葉，不妨探訪韓國茶的世界，試試這些獨特又健康的茶品吧。

韓國的傳統茶不但自成一格，也有養生的效果

提到韓國的茶，是不是有人馬上懷疑「咦，韓國人也喝茶嗎？」話說回來，雖然韓流在亞洲地區大行其道，大家對韓式料理的接受度也不斷提高，但是說到韓國的茶，知悉甚詳的人，恐怕屈指可數。韓國的茶，可說自成一格，和日本茶的形象相差甚遠。它就像一本內涵博大精深的好書，一旦翻開書頁，就讓人捨不得闔上。

韓國人不像日本人，那麼習慣用茶葉泡茶。理由眾說紛紜，不過最主要的說法有兩種；第一，沒有在韓國這個儒教國家落地生根。而且據說當地的氣候，也不適合茶樹的栽培。反倒是取自日常見食材和藥草的茶品異軍突起，成為韓國歷史悠久的傳統飲品。這些基於「醫食同源」概念的茶飲，喝起來口感溫和，也有益健康。

傳統茶大致可分成3類。第一種是使用玉米、薏仁等製作的穀

花梨茶

添加了連皮削薄的花梨果實可以改善感冒、體質冰冷和消除疲勞的效果。甜度很高,吃起來像果醬。

柚子茶

含有豐富的維生素C,是感冒或喉嚨痛時的最佳救星。美膚效果也值得期待。味道酸甜,帶有水果香氣,容易入口。

紅棗茶

紅棗含有大量的鐵質和鈣質。也有舒緩喉嚨疼痛和壓力的效果。照片中為方便攜帶的粉末裝產品。

生薑茶

粉末狀的茶。生薑能減緩胃酸過多和喉嚨痛的症狀。

五味子茶

如字面上所示,五味子是一種具備酸、甜、苦、辣、鹹的果實。味道很難形容,和熱檸檬可樂有幾分相似。

玉米茶

冷熱皆宜。不需要煎煮,只要注入熱水就完成了。簡單、方便的茶飲。具備利尿作用。

韓國人用餐時喝的茶

對日本人而言,吃飯配茶是理所當然的習慣。那麼韓國人又是如何呢?本頁介紹的品項,幾乎都是單獨飲用的茶品。至於韓國人吃飯的時候,會喝的茶是玉米、薏仁等穀物茶,但也不是百分之分都喝得到。看樣子,他們喝茶的習慣,和日本人大不相同呢。聽說韓國的一般家庭會喝的是鍋巴湯(Sungnyung),作法很簡單,只要把熱水倒進裝了剩飯的鍋子就OK了。現在的電鍋不容易把飯煮焦,所以為了做鍋巴湯,也可以購買市售的鍋巴餅呢。

韓國人在吃飯時喝的穀物茶。前面是玉米茶,後方是薏仁茶。

物茶。特徵是帶有一股恰到好處的香氣。第二種是果實類的甜味茶,主要種類包括柚子、花梨,還有日本沒有的五味子等。作法是先把果實切碎,用砂糖或蜂蜜醃漬起來。要飲用時,再倒入熱水沖泡,攪拌均勻。第三種是艾草和桂皮等藥草茶。雖然味道強烈了些,但是似乎對健康很有幫助。上述這些茶飲,除了韓國食品店,在大型超市或百貨公司也買得到。

和韓國傳統茶
搭配享用的茶點「韓果」

和韓國傳統茶搭配起來最對味的，非韓國的傳統糕點莫屬了。這些糕餅點心統稱為韓果。特徵是大多使用穀物製成。其中，麻糬製品的種類也相當豐富。不過，相對於日本的麻糬都是先把糯米蒸熟，再杵製而成，韓國的麻糬則是用梗米製成的上新粉製作，不會愈拉愈長。吃起來充滿彈性，也有一定的黏度，愈咬愈能感受到一股淡淡的甜味。有些吃法是日本沒有的，例如加入黑砂糖做成甜點、蘸麻油炙烤等。

另外，或許是很多茶飲本身都有甜度，所以不甜的點心反而大受歡迎。松子、紅棗、蜂蜜等都是常用來製作茶點的食材，和茶飲一樣，都是發揮食材原有的滋味。這些低熱量、帶有自然甜味的點心，種類還真不少呢。

藥果和強精

前面的是藥果。用加了麻油和蜂蜜的麵粉，油炸而成。口感濕潤柔軟，一入口，甜味就在口中擴散開來。後方的強精是以糯米油炸而成，口感鬆軟。

藥食

在糯米混入栗子、紅棗、松子等，再以蜂蜜、麻油等調味的甜糯米飯。

蒸片

用濁酒混入米粉塑形後蒸製而成。吃起來像蒸麵包。

色餅

配色美麗，又有彩虹（韓文發音：Mujige）之稱的麻糬類點心。除了米粉，也添加了各種粉類，蒸製而成。

松餅

每到韓國的中元節、中秋節會製作的節慶點心。麻糬皮裡包了豆子或芝麻餡。

Herb Tea

香草茶

有益健康的香草茶，這幾年愈來愈受到關注。
大家不妨多掌握幾種配方，從中發掘自己喜歡的味道。

監修：山田 榮（Yamada・Sakae）
（株）LEAFULL 代表。１９８８年創業。
造訪印度、尼泊爾等地茶園，將高品質茶葉進口至日本。
透過舉辦茶講座，促進紅茶的普及，對茶葉知識之豐富毋庸
置疑。
● LEAFULL
東京都衫並区阿佐谷南 1-8-5 OSAWA ビル 1F
TEL：03-5307-6890

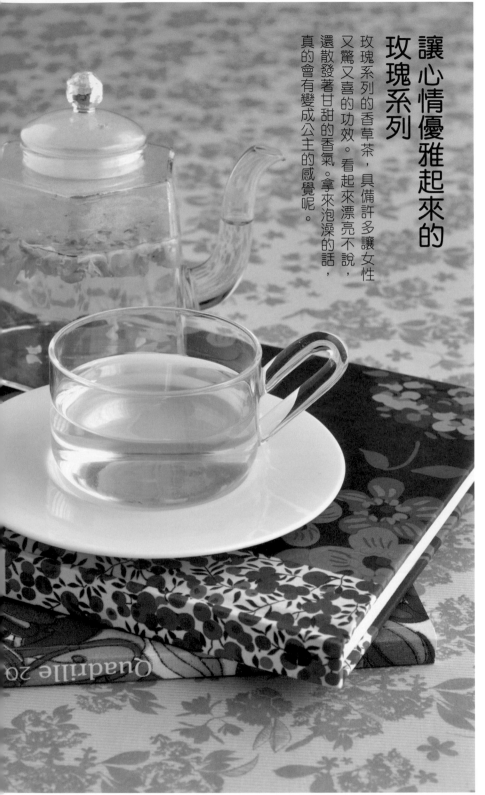

常喝香草茶，讓你的健康和美麗多更多！

只要多喝香草茶，就能輕鬆攝取香草的有效成分。也難怪它會受到愈來愈多的注意。想不想一杯香草茶在手，悠閒品味？哪怕一天只有幾分鐘的時間也好，本篇將香草茶分為5個部分為大家介紹。從中挑出自己最喜歡的種類吧。

讓心情優雅起來的
玫瑰系列

玫瑰系列的香草茶，具備許多讓女性又驚又喜的功效。看起來漂亮不說，還散發著甘甜的香氣。拿來泡澡的話，真的會有變成公主的感覺呢。

＊有些香草適合飲用，有些不適合。建議入門者向品質有保障的專門店選購。

明亮爽快的
清新系列

清新系列的香草茶，散發著宜人的清香，帶有一股清爽的涼意。可以提振頭腦和身體，讓人變得神清氣爽。

有助消除疲勞的
放鬆系列

放鬆系列的香草茶，是最好的心靈雞湯。香氣和口感都相當溫和。心情焦慮不安，或者夜不成眠的時候，不妨來一杯試試看？

減輕感冒症狀的香草

容易在花粉期復發的喉嚨和鼻子發炎，即使沒有發燒，還是覺得很難受。遇到感冒或是出現花粉症的症狀時，一杯香草茶可以減緩身體的不適。

可以入菜，也可以泡茶的好用香草

平常在料理中大顯身手的香草植物，也可以泡茶來喝。而且出乎意料的是，味道溫醇順口，不論吃還是喝都很美味。

日本也有藥草療法的相關課程與檢定，一起挑戰一下吧！

現在有許多團體在舉辦藥草或芳香療法的相關檢定與資格考。其中一個團體就是「醫療藥草療法檢定」（NPO 法人 日本藥草療法協會）。何謂醫療藥草，即專門使用來維持並增進人體健康及美麗的一種具有香味植物。合格者會把藥草療師的資格，當作是下一個階段的里程碑。

何謂藥草療師？

日本藥草療法協會的認定資格之一。經檢定合格認定後立即晉升會員，緊接著結束研修課程後，將擁有藥草療師的資格。這個課程的目的是為了美麗與健康，以及為了與家人、朋友同樂而學習藥草相關知識。之後運用此知識，讓想活用藥草知識的人們，如：在商店、沙龍工作或致力於醫護、志工活動等夥伴，也能在自家學習藥草安全性及相關法律。除此之外，還有藥草治療師、藥草醫療師、全面性藥草醫療師等進階資格。

洽詢

NPO法人 日本藥草療法協會（JAMHA）事務局，東京都千代田区神田神保町3-2-9 塚本ビル6F，TEL 03-3230-4182，FAX 03-3230-4184，http://www.medicalherb.or.jp/

除此之外，還有其他的藥草療法檢定，如：「藥草檢定」、「藥草醫療檢定」（兩項均由日本藥草醫療協會實施）、「日本藥草檢定」（由NPO法人 藥草振興協會實施)等。

各種帶有玫瑰香氣的
華麗香草植物

玫瑰系列的香草植物，香氣甜美高雅，讓心情也跟著優雅
起來。在女性之間受到廣大的支持和喜愛。而且玫瑰絕非
虛有其表，除了沁人心脾的甜美馨香、華麗動人的外表，
也具備十足的功效。
她能夠發揮調節荷爾蒙的作用，達到美化肌膚的效果。
讓大家享受美味飲品之餘，也變得美麗又健康。

千葉玫瑰的氣質柔美華麗。

Rose Pink

DATA
學名：Rosa centifoia
科名：薔薇科
可利用部位：花
預期效果：改善便秘、
美肌效果、安神

受到女性壓倒性的支持，
香氣甜美高雅的「花之女王」。

千葉玫瑰

千葉玫瑰的香氣高雅柔和，據說能夠發揮
平衡荷爾蒙、消除便秘、美化肌膚的效果。
此外也能夠提振身心，讓內外煥然一新。可
以加在紅茶裡一起飲用。另外也很建議搭配
法國玫瑰，因為兩者會互相襯托，使味道和
香氣顯得更加迷人。

推薦配方

千葉玫瑰 1
＋
薄荷 ½
＋
檸檬草 1

這是一款味道和香氣都
很柔和的複方茶。薄荷的
味道不會過於強烈，而是
更添清爽。

色彩華麗，香氣甜蜜高貴。光是輕輕一聞，心情便覺得優雅起來。

法國玫瑰

Rose Red

法國玫瑰和千葉玫瑰具備同樣的效果，很流行當作入浴劑和芳香劑。如果泡成茶，會散發甜蜜高雅的香氣。味道在玫瑰之中，雖然屬於輕爽類型，不過還是比千葉玫瑰強烈一些。具備調整賀爾蒙、減緩喉嚨疼痛的效果，也是轉換心情的良方。

DATA

學名：Rosa gallica
科名：薔薇科
可利用部位：花
預期效果：鎮靜作用、舒緩經痛、調整荷爾蒙分泌、美肌效果

推薦配方

法國玫瑰1
＋
檸檬馬鞭草½
＋
西洋菩提½

帶有適度的清涼感，非常容易入口。吃過魚類料理後，也很適合當作清口去腥的飲料。

在數種玫瑰之間，以顯著的效果聞名。

月季

Old Rose

在玫瑰家族之中，月季最為人所稱道的就是其明顯的效果。它具備優異的強壯作用、收斂作用、消炎作用。當然，它和其他玫瑰一樣，也散發著玫瑰特有的香氣。以一種婉約的姿態暗暗飄香，沒有嗆人的味道，喝起來很順口，很適合和其他香草搭配。

DATA

學名：Rosa spp.
科名：薔薇科
可利用部位：花
預期效果：收斂作用、消炎作用、強壯作用

推薦配方

月季1
＋
萬壽菊½
＋
蘋果薄荷½

蘋果薄荷的氣味清新，帶有一絲甘甜，喝起來溫和爽口。

維生素C的含量豐富，對女性特別受用。

玫瑰果

Rose Hip

維生素C的含量約是檸檬的20倍，美膚的效果特別好。耐熱性強，能夠有效的攝取維生素C。維生素A‧B‧E的含量也高，能發揮滋養強壯的效果、促進代謝，所以應該對瘦身頗有助益。最常見的用法是泡茶喝，泡得稍微濃一點，讓香味散發得更明顯。

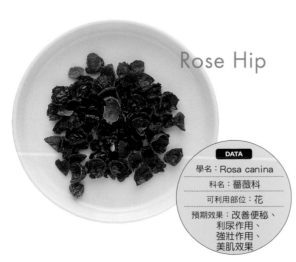

DATA

學名：Rosa canina
科名：薔薇科
可利用部位：花
預期效果：改善便秘、利尿作用、強壯作用、美肌效果

推薦配方

玫瑰果2
＋
木槿1
＋
薄荷½

特徵是喝起來酸甜爽口。從玫瑰果和木槿，能攝取到大量的維生素C。加點蜂蜜，或者做成冰飲。

讓頭腦和身體都
煥然一新的清新系列

名字裡有薄荷或檸檬的香草，共同特徵是帶有清爽的香味，可以讓身心變得很舒暢。同時提振精神，恢復元氣。順帶一提，名字裡出現檸檬的香草，其實在植物學的分類上，和檸檬是完全不同的植物。但是在香味和效能上，有不少類似檸檬的植物。

胡椒薄荷最大的賣點就是它清爽的香味。

Peppermint

DATA

學名：Mentha piperita

科名：唇形科

可利用部位：葉

預期效果：殺菌效果、減緩腸胃不適、促進消化、改善花粉症

胡椒薄荷

清新舒暢的涼意和種種功效，讓它成為備受喜愛的香草植物

在薄荷家族之中，胡椒薄荷有幾項效能表現得特別優異。它能帶來舒暢感，讓人感到神清氣爽，最適合在飯後或睡魔來襲的時候飲用。另外也能刺激胃壁、減少脹氣和促進消化，緩和胃痛和肚子痛或舒緩宿醉、暈車等胃食道和想吐的功效。孕婦、哺乳中的媽媽須適量飲用。

| 推薦配方 |

胡椒薄荷 1
橘皮 2
萬壽菊 1

口感溫和；橘皮也發揮柑橘類特有的清爽，提高茶飲的提振效果。

質感晶瑩剔透，帶有淡淡的清甜。

留蘭香 Spearmint

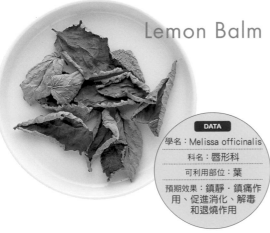

別名綠薄荷。留蘭香的特色是，清涼感之中參雜著甘醇的甜意和溫和的香氣，即使是不喜歡薄荷味的人，也多半不會排斥。不論搭配其他香草或牛奶都很適合，可以自由組合，享受搭配的樂趣。應用範圍很廣，可以泡茶，也可以入菜或用來製作甜點。

推薦配方

留蘭香 ½ ＋ 百里香 1 ＋ 迷迭香 ½

能緩慢地讓本身的狀態冷靜下來的茶。最適合在想要放鬆的時候飲用。

DATA
學名：Mentha spicata
科名：唇形科
可利用部位：葉
預期效果：提振效果、消除睡意、促進消化、減少腸內脹氣

香蜂草 Lemon Balm

近似檸檬的香氣清新可人，讓人元氣大增。

味道不酸不澀，喝起來相當圓潤順口。很適合加入紅茶或其他香草，一起飲用。搭配檸檬類或薄荷類的香草尤其合拍。具備鎮靜、消除神經疲勞、解毒和退燒效果，也有促進發汗的作用，很適合在快要感冒的時候飲用。

推薦配方

香蜂草 1 ＋ 千葉玫瑰 1 ＋ 西洋菩提 ½

口感溫和，喝起來很順口。玫瑰柔和的香氣也讓人覺得很舒服。

DATA
學名：Melissa officinalis
科名：唇形科
可利用部位：葉
預期效果：鎮靜、鎮痛作用、促進消化、解毒和退燒作用

檸檬馬鞭草 Lemon Verbena

有助心情平穩放鬆，彷彿進行了一場森林浴。

又名防臭木。味道酸中帶有一絲甜意，即使是剛嘗試香草的人，也很容易接受。不過喝多了會刺激胃部，不建議長期大量飲用，或在焦慮或神經緊張時飲用。檸檬馬鞭草也有抑制支氣管和鼻子發炎的效果。適合在沒有食慾或覺得疲勞的時候，

推薦配方

檸檬馬鞭草 1 ＋ 藍錦葵 ½ ＋ 德國洋甘菊 ½ ＋ 茉莉 ½

味道清爽，卻也帶著一絲甘醇。喝起來順口好喝。

DATA
學名：Aloysia triphylla
科名：馬鞭草科
可利用部位：葉
預期效果：促進消化、增加食慾、鎮靜作用、改善失眠

有助放鬆紓壓
的香草

放鬆系列的香草，能夠帶來一股有如被寧靜包圍的舒適感。在夜不成眠、疲憊不堪和焦慮難耐的時候喝上一杯，可以趕走焦慮，讓心情平靜下來。
有很多種類泡出來的茶湯顏色都很漂亮，光看就讓人賞心悅目吧。

讓身心慢慢暖和起來的德國洋甘菊。

Chamomile

DATA

學名：Matricaria chamomilla

科名：菊科

可利用部位：花

預期效果：健胃作用、促進消化、改善冰冷症狀、安眠效果

德國洋甘菊

味道像青蘋果般香甜，幾乎已成了香草植物的代名詞。

別名黃金菊。特徵是帶著微微的甜意，有一種讓人懷念又熟悉的味道。如果要泡成茶喝，德國洋甘菊比羅馬洋甘菊更適合。促進消化、鎮靜作用、改善失眠、婦女疾病、感冒或疲勞、覺得發冷，或者稍有不適時，都很適合飲用。不過，德國洋甘菊會促進子宮收縮，孕婦需注意不可過量。

推薦配方

德國洋甘菊 1
＋
檸檬馬鞭草 1
＋
野生的柳橙花苞 2

口感溫和，很像香草茶版的粗茶，味道很容易讓人接受。

芳香精油和混合香料的必備種類，也是大家所熟悉的「芳香的庭園女王」。

薰衣草

Lavender

DATA
學名：Lavandula officinalis
科名：唇形科
可利用部位：花
預期效果：鎮靜‧鎮痛作用、減緩消化不良、殺菌作用、消除疲勞

推薦配方

薰衣草 1
＋
留蘭香 1
＋
藍錦葵 1
＋
香蜂草 1

這幾種都是獨具個性的香草，混在一起卻不會互相干擾，反而能發揮各自的個性，泡出來的茶湯也非常晶瑩剔透。

單獨用薰衣草泡茶，味道柔和不刺激，卻仍保留其獨特的香氣。如果覺得味道過於強烈，不妨加點紅茶，喝起來會順口許多。薰衣草的香味具備鎮靜效果，最適合失眠或壓力大的時候飲用。不過，孕婦需注意不可飲用過量。

氣味高雅，隱約帶有甜意，有助心情平穩放鬆。

西洋菩提

Linden

DATA
學名：Tilia europaea
科名：椴樹科
可利用部位：葉、花
預期效果：緩和緊張情緒、安眠效果、利尿作用、促進消化

推薦配方

西洋菩提 ½
＋
貓薄荷 1
＋
橘皮 3

味道圓潤高雅，帶著薄荷的清涼感。清爽的橘皮能發揮點綴的效果。

Linden是菩提的意思，不過用於芳香療法的品種是歐洲常見的行道樹，和日本的菩提樹不一樣。氣味高雅柔和，餘味清爽，還有幫助消化的作用，適合餐後飲用。也有改善失眠和預防動脈硬化的功效。促進發汗的效果很強，感冒時飲用的話，可以減緩症狀。

鮮豔的紅色和獨特的香味讓人印象深刻，有助消除疲勞的香草。

木槿

Hibiscus

DATA
學名：Hibiscus sabdariffa
科名：藍錦葵科
可利用部位：花萼
預期效果：消除疲勞、預防和消除眼睛疲勞、利尿作用

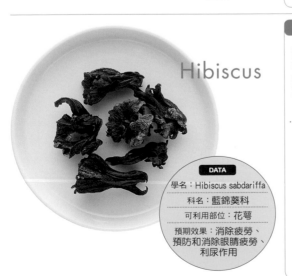

推薦配方

木槿 1
＋
法國玫瑰 1
＋
胡椒薄荷 ½

帶有些許酸味和涼意的複方茶。紅色的茶湯看起來晶瑩剔透，非常漂亮。

泡出來的茶湯是鮮紅色。如果覺得味道太酸，不妨加點蜂蜜調味。酸味的成分是檸檬酸和酒石酸，有消除疲勞、眼睛疲勞、水腫的效果。夏天可以做成冰茶，當作預防中暑的飲料。含有豐富的維生素C，是美膚的重要幫手。也具有利尿作用，所以前一天飲酒過量的話，隔天不妨多喝木槿茶。

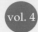
用途很廣，除了泡茶，也可以入菜

接下來介紹的香草植物，由於具備獨特的香味，與其泡成茶喝，運用在料理的機會更多。如果也懂得如何把它們當作香草茶喝，等於拓展了芳香療法的應用範圍，樂趣也會倍增。

趕快來看看有哪些入菜也美味，泡成茶也好喝的香草吧。

迷迭香在料理中大顯身手的機會很多。

Rosemary

DATA

學名：Rosmarinus officinalis

科名：唇形科

可利用部位：葉

預期效果：促進血液循環、活絡腦部、緩和肌肉疼痛

推薦配方

迷迭香 1
蕁麻 1
荷蘭芹 1
胡椒薄荷 1/2

雖然味道重了點，喝起來卻很爽口。建議在吃完肉類料理後飲用。

迷迭香

提神醒腦，喚醒身體的香草。

它的特徵是氣味有點像樟腦一樣刺鼻，泡成茶的話，味道依然強烈。不過相較起來，它的味道有一股沉穩的力量，餘味也很清爽。具備活絡腦部的效果、促進血液循環，最適合早上習慣賴床的人。並有提高注意力和記憶力的效果。孕婦不可飲用過量。

鼠尾草　Sage

提升幹勁和注意力，幫助情緒穩定下來。

乾燥後，鼠尾草特有的氣味和苦味都會增加。不過泡成茶的話，味道卻大為轉變，喝起來溫醇順口。具備優異的強壯作用，從以前就被當作藥方使用。有助消除精神疲勞，提高幹勁和注意力。脹氣時也很適合飲用。不過孕婦要特別注意，不可飲用過量。

推薦配方

鼠尾草1＋茉莉½＋橘皮2＋西洋菩提½

茉莉和橘皮充滿異國情調的香氣，提升了茶飲的層次。

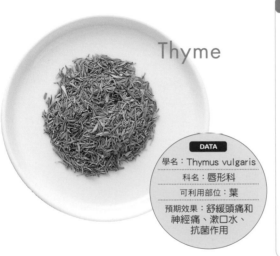

DATA
學名：Salvia officinalis
科名：唇形科
可利用部位：葉
預期效果：促進消化、減少脹氣、強壯‧殺菌‧解熱作用

百里香　Thyme

減緩喉嚨疼痛，具備優異的殺菌效果。

可以減緩喉嚨疼痛，發揮優異的殺菌效果、緩和感冒和花粉症的症狀和減輕頭痛和神經痛的效果。即使經過加熱，香味也不會流失，所以經常運用在燉肉等燉煮料理。因為殺菌效果很好，也常用於臘腸和醃黃瓜的製作。孕婦需注意，不可飲用過量。

推薦配方

百里香1＋杜松果½＋丁香½＋木槿½

味道複雜而有層次。剛入口時的印象雖然強烈，但是喝起來卻出乎意料的順口。

DATA
學名：Thymus vulgaris
科名：唇形科
可利用部位：葉
預期效果：舒緩頭痛和神經痛、漱口水、抗菌作用

檸檬草　Lemon Grass

宛如檸檬的清爽香氣，有助於消除疲勞和提振精神。

腸胃狀況不佳，沒有食慾時，喝點檸檬草茶，可以幫助食慾恢復。如果覺得喝起來風味不足，不妨加點橘皮。能緩和肚子痛和腹瀉，使精神得到提振。適合注意力不集中或想睡覺的時候也飲用。另外也具備發汗和殺菌效果，可以舒緩感冒或流感的症狀。

推薦配方

檸檬草1＋檸檬皮2＋胡椒薄荷½

帶有些許酸味和涼意的複方茶。紅色的茶湯看起來晶瑩剔透，非常漂亮。

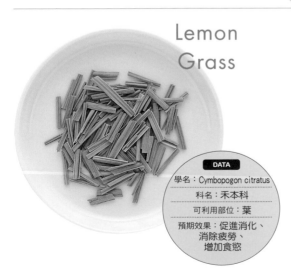

DATA
學名：Cymbopogon citratus
科名：禾本科
可利用部位：葉
預期效果：促進消化、消除疲勞、增加食慾

對抗初期咳嗽症狀
有效的香草

感冒是日常生活中最常見的病痛。本篇為大家整理的，除了明顯出現感冒症狀時，還有能夠在快要感冒時，能發揮抑制功效的香草植物。

俗話説得好：預防勝於治療。養成喝香草茶的習慣，不但能享受美味的茶飲，如果又能發揮預防感冒的效果，真是一舉兩得。

藍錦葵美麗的變色過程，讓人嘆為觀止。

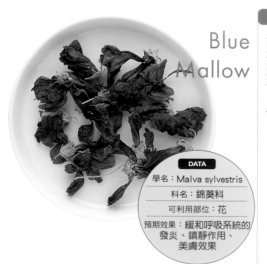

Blue
Mallow

藍錦葵

欣賞美麗的變色過程，對感冒效果特別好的「黎明的香草」。

倒入熱水後，藍色的花瓣會變成灰色；如果加點檸檬汁，會變成粉紅色，非常神奇。

有抑制喉嚨和鼻子發炎的效果，也能夠對抗過敏，適合在咳嗽或有痰的時候飲用。也很推薦給癮君子。用法是泡得濃一點，當作漱口水。味道並不強烈，如果要混入其他飲料，紅茶是最速配的對象。

推薦配方

藍錦葵 ½
西洋菩提 ½
玫瑰 1
胡椒薄荷 ½

味道柔和，有溫暖人心的效果。沒有強烈的異味，是每個人都能接受的口感。

DATA

學名：Malva sylvestris

科名：錦葵科

可利用部位：花

預期效果：緩和呼吸系統的發炎、鎮靜作用、美膚效果

蕁麻 Nettle

散發著令人倍感熟悉親切的香氣，改善花粉症的效果頗值得期待。

蕁麻原本就是被當作治療過敏的藥物，為花粉症所苦的人，請務必一試。用來泡茶的話，會散發出令人熟悉親切的草香，有點類似日本的焙茶。含有豐富的鐵質，有預防貧血和改善婦女疾病的效果。另外也已被證實具備降血糖的作用，能用於預防糖尿病。

推薦配方

蕁麻 1 + 萬壽菊 ½ + 洋甘菊 ½ + 紫錐花 1

這個配方能充分發揮蕁麻的香味，口味相當自然。每喝一口，就覺得心情愈來愈舒暢。

DATA
學名：Urtica dioica
科名：蕁麻科
可利用部位：葉
預期效果：緩和花粉症的症狀、預防貧血、舒緩關節炎、婦女疾病

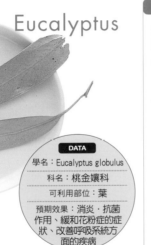

尤加利 Eucalyptus

一提到無尾熊，就會想到尤加利，那清爽的氣味充滿草原的氣息。

具備強力的殺菌效果和抗病毒作用，能夠減緩喉嚨疼痛和發炎症狀。除了對抗感冒與流感，也有舒緩花粉症的效果。散發著獨特的氣味；如果不喜歡，可以搭配其他香草，或者加點蜂蜜再喝。具備降血糖的作用，所以也被用於預防糖尿病。

推薦配方

尤加利 1 + 甘草 ½ + 藍錦葵 ½ + 玫瑰果 2

味道有點強烈，充滿個性，但是有了甘草的點綴，喝起來帶有一絲的甘甜。

DATA
學名：Eucalyptus globulus
科名：桃金孃科
可利用部位：葉
預期效果：消炎・抗菌作用、緩和花粉症的症狀、改善呼吸系統方面的疾病

接骨木 Elder Flower

從古以來一直被視為萬能藥，能夠發揮各種藥效。

緩和感冒和流感的各種症狀，是它最知名的效果。泡成茶喝能有緩和花粉症的作用。直接沖濃一點，當作漱口水使用，也不錯。直接喝的味道很溫和，但比較建議混合其他香草或紅茶一起喝。接骨木的種子具有毒性，切記不可生食。使用乾燥後的類型比較保險。

推薦配方

接骨木 1 + 胡椒薄荷 ½ + 神香草 1

口感圓潤，氣味迷人。飲用後，感覺像是被一股溫柔的暖流包圍。

DATA
學名：Sambucus nigra
科名：五福科
可利用部位：花
預期效果：緩和感冒和流感的症狀、改善花粉症、發汗、保濕作用

令人期待的各種功效

香草茶的混調配方

對香草茶敬而遠之的人，也請務必試試看。
經過合宜的調配後，味道強烈的香草會變得柔
和，入口時再也沒有嗆人的氣味。而且還能替
你解決身體上的困擾！

想要得到放鬆的時候

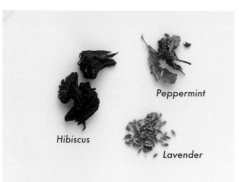

Peppermint
Hibiscus
Lavender

這款複方茶以具備高度消除疲勞效
果的木槿為主調。木槿最大的特徵
是強烈的酸味，但是搭配放鬆效果
很好的薰衣草，味道變得柔和許
多。希望喝起來有一點甜的話，可
以加一些蜂蜜。

recipe		
胡椒薄荷……	薰衣草……	木槿……
½	½	1

希望擁有一夜好眠

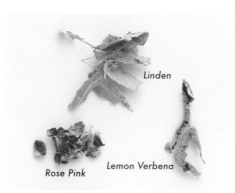

Linden
Rose Pink
Lemon Verbena

沒有強烈氣味，喝起來很舒服的配
方。就寢前飲用，可以消除一天的
疲勞和舒緩精神緊張。想要一覺到
天亮的話，不妨在枕邊放些薰衣草
或檸檬系列的香草。

recipe		
檸檬馬鞭草……	西洋菩提……	千葉玫瑰（法國玫瑰也可以）……
½	1	1

心情低落、失意的時候

Old Rose
Lemon Verbena
Lemon Grass
Linden

味道清新爽口，每喝一口，原本緊
張的心情便能逐漸放鬆，變得開朗
起來。檸檬和玫瑰的組合，帶來絕
妙的平衡和恰到好處的甜味，喝起
來很順口。晶瑩剔透的淺藍色茶
湯，看起來更是賞心悅目。

recipe			
月季……	檸檬草……	西洋菩提……	檸檬馬鞭草……
½	1	1	1

為了預防水腫

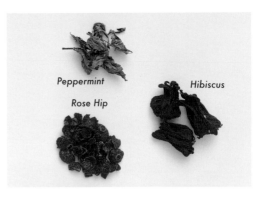

Peppermint

Rose Hip

Hibiscus

這款配方混合了木槿和玫瑰果這兩種酸味明顯的香草。經過調配之後，酸味變得柔和許多。味道喝起來頗為突出，可以讓身體重新振作。

recipe

木槿	1
玫瑰果	2
胡椒薄荷	1

想要改善便祕

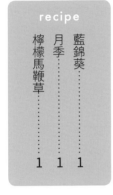

Lemon Verbena

Old Rose

Blue Mallow

味道溫和，喝起來就像喝水一樣，讓人完全不會排斥。放涼了也無損它的風味。若想消除便祕，規律的飲食生活才是唯一的正途。除了攝取大量的食物纖維，不妨也搭配這款茶飲，雙管齊下。

recipe

藍錦葵	1
月季	1
檸檬馬鞭草	1

希望能夠神采奕奕的起床

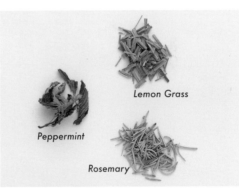

Lemon Grass

Peppermint

Rosemary

這款口感清新的配方，能讓人起床時感覺神清氣爽，身體也不再感覺沉重。想要加強提振精神的效果或希望口味再重一點的話，可以加一點清涼的薄荷和檸檬草。

recipe

迷迭香	1
檸檬草	1
胡椒薄荷	1

希望精神更加集中

Rosemary

Thyme

Peppermint

香味帶著恰到好處的刺激性，能夠讓心情煥然一新。最適合在注意力不集中，或者想轉變心情的時候飲用。雖然聞起來稍微刺激，喝起來卻是意外溫和。也很推薦在工作或唸書的時候飲用。

recipe

迷迭香	1
百里香	1
胡椒薄荷	½

用來消除疲勞

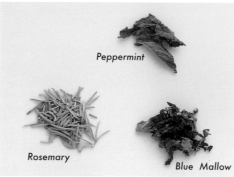

Peppermint
Rosemary
Blue Mallow

淡雅柔和的香氣，有助精神放鬆。疲憊的身心有如被暖流包圍，變得心平氣和。香料的味道只有一點點，非常容易入口。

recipe

藍錦葵	1
迷迭香	1
胡椒薄荷	½

達到預防花粉症的效果

Lavender
Thyme
Peppermint

經常運用於料理的百里香，具備強度的殺菌效果，可以減輕喉嚨疼痛。搭配高度放鬆效果的薰衣草和薄荷，能夠讓嚴重的花粉症有效得到舒緩。

recipe

百里香	1
薰衣草	1
胡椒薄荷	½

用於瘦身

Rose Hip
Lemon Grass
Linden
Juniper Berry

杜松果和玫瑰果，能夠促進水分排出，幫助代謝。製作茶飲時，記得用湯匙按壓杜松果，好讓有效成分釋出。喝起來清新爽口。

recipe

杜松果	2
玫瑰果	2
檸檬草	1
西洋菩提	½

用來預防感冒

Lemon Grass
Linden
Chamomile

本配方以具備鎮靜作用與放鬆效果的德國洋甘菊，搭配可促進發汗的檸檬草和西洋菩提。略帶檸檬香氣的茶飲，口感溫和，可以直接飲用，或者加點蜂蜜調味也很美味。

recipe

德國洋甘菊	1
檸檬草	1
西洋菩提	1

喉嚨痛的時候

這個配方包括了有助消除精神疲勞的鼠尾草、藥效明顯的胡椒薄荷、能夠緩和喉嚨頭痛的百里香和甘草。氣味清爽，喝得到甘草的自然甜味；入口溫和，對喉嚨不會造成負擔。

recipe

百里香	1
胡椒薄荷	1
鼠尾草	½
甘草	½

早上苦於宿醉的時候

氣味清新自然，能發揮提神醒腦的作用。帶著恰到好處的酸味，能夠讓被宿醉折騰不堪的身心，同時煥然一新。泡成茶喝可以補充身體的水分，也能排出囤積在體內的酒精。

recipe

西洋菩提	1
木槿	½
月季	½

臉部泛紅

本款配方混合了3種具備鎮靜作用的香草。口感溫和，喝起來相當順口，不單能減輕臉部泛紅的情況，也能對神經發揮作用，讓情緒緩和下來。

recipe

鼠尾草	2
薰衣草	½
胡椒薄荷	½

給貧血、站久了會頭暈眼花的人

本款配方以能夠促進血液循環的迷迭香為主調。尤其適合女性飲用。感覺很像香草茶版的粗茶，很容易入口，而且喝起來感覺像是香草的精華會慢慢的滲透身體。

recipe

迷迭香	1
百里香	1
胡椒薄荷	½
檸檬草	½

Chamomile
Lemon Verbena
Marigold
Lemon Grass

Lemon Verbena
Marigold
Peppermint

想要解決生理不順・經痛等困擾

萬壽菊具備緩和生理痛的效果。直接飲用帶有些許苦味，但只要搭配清爽的胡椒薄荷和檸檬馬鞭草，味道就變得爽口圓潤，喝起來很順口。

recipe

萬壽菊……	½
胡椒薄荷……	½
檸檬馬鞭草……	1

消化不良時

檸檬系列的香草，帶著一股清新的香氣，能夠改善胃腸的消化不良，而且作用很溫和。再搭配洋甘菊和萬壽菊，能夠產生微微的甜意，讓口感變得更加順口好喝。心情也跟著舒暢起來。

recipe

洋甘菊……	1
萬壽菊……	½
檸檬馬鞭草……	½
檸檬草……	½

Sage
Peppermint
Rosemary

Lemon Balm
Lemon Grass
Peppermint

改善食慾不振

本配方的特徵是，使用每一種的香草，氣味都很清爽。在彼此的襯托下，交織出更迷人的滋味。除了柔和的香氣與味道，還喝得到一絲清涼，更重要的是，還有幫助腸胃恢復正常的作用。

recipe

檸檬草……	1
香蜂草……	1
胡椒薄荷……	½

出現肩膀痠痛時

混合了能促進血液循環、提高代謝的迷迭香，還有鼠尾草。最後加入少量的胡椒薄荷，可發揮畫龍點睛的效果，讓精神為之一振。飲用後，口中會留下一絲甘甜的餘味。

recipe

迷迭香……	1
鼠尾草……	1
胡椒薄荷……	½

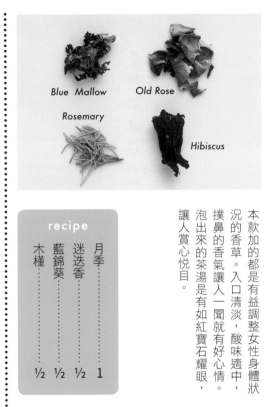

希望達到美化肌膚的效果

本款加的都是有益調整女性身體狀況的香草。入口清淡，酸味適中，撲鼻的香氣讓人一聞就有好心情。泡出來的茶湯是有如紅寶石耀眼，讓人賞心悅目。

recipe

月季………………1
迷迭香……………½
藍錦葵……………½
木槿………………½

想要避免中暑

木槿和玫瑰果的絕妙組合，讓本款茶品喝起來酸酸甜甜，再加上胡椒薄荷，替整體增添溫和的涼意。無愧是最適合夏天、熱到快要中暑時的飲料。如果再加點茴香就能發揮排毒作用，效果更好。

recipe

木槿………………1
玫瑰果……………1
胡椒薄荷…………½

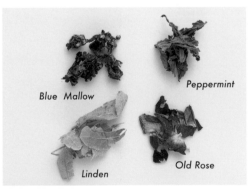

臉上長出面皰‧青春痘時

本款配方以具備鎮靜效果的西洋菩提，搭配有美膚效果的藍錦葵。喝起來溫醇平穩，能促進體內的老舊廢物排出，美化肌膚。如果再加點具有排毒作用的茴香和杜松果，效果更加明顯。

recipe

西洋菩提…………1
胡椒薄荷…………1
藍錦葵……………1
月季………………1

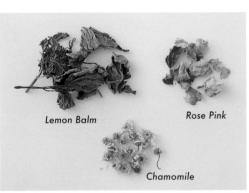

想要改善冰冷體質

溫和的甜味搭配柔美的香氣，可以發揮很好的放鬆效果。配方也添加了能減緩感冒症狀的洋甘菊。如果放幾片薄薄的薑片進去，喝了身體會暖起來喔。

recipe

香蜂草……………1
千葉玫瑰…………½
洋甘菊……………½

如何沖泡出美味的香草茶

香草茶的作法非常簡單。只要把香草像紅茶等其他茶類一樣，裝進茶壺，再倒入滾水就OK了。重點在於依照香草的特質與狀態，拿捏好悶蒸的時間。

4 燜蒸

如果是莖、果實、種子類的香草，所需時間大約是3～5分鐘。如果是花葉混合的香草，和莖、果實、種子混合的香草，必須配合所需時間較久的莖、果實、種子，一樣需要3～5分鐘。

如果只用花和葉子

只用花和葉製作香草茶時，選擇加蓋的茶壺，用悶的方式釋出有效成分。至少需要2～3分鐘。記得一定要蓋上壺蓋。

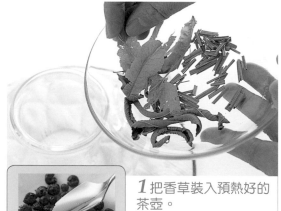

如果使用的是香草的種子或果實，記得用湯匙背輕壓，或者先把種子拿出來，好讓有效成分能充分釋出。

1 把香草裝入預熱好的茶壺。

把沸騰的熱水倒入壺內，讓茶壺變熱。再把熱水倒掉，裝入香草。

2 倒入滾水

把沸騰的滾水倒入茶壺。

3 用保溫罩套起來。

蓋上壺蓋，再用保溫罩套起來。

5 倒入杯中

把沖泡好的香草茶倒入杯中。如果香草的體積很細，可以加裝濾茶器。

Healthy Tea

健康茶

只要持之以恆，天天飲用，
改善身體狀況和美容，都是透過健康茶可望達成的效果。
以下為大家介紹各式各樣的健康茶，
以及如何利用容易取得的食材，製作健康茶的方法。

多喝健康茶，打造精力充沛的健康身體！

養成日常飲用健康茶的習慣，據說逐漸會帶來各種效果。魚腥草茶、薏仁茶等，都是大家耳熟能詳的健康茶飲。很多健康茶都取自天然植物，所以也可以自己摘採回來製作。

名字叫做茶卻不是茶，健康茶的定義是什麼？

所謂的健康茶，意即期待能藉由飲用，達到各種健康效果的茶。廣義而言，綠茶和紅茶也包含在內。不過，一般的認知是沒有添加茶葉的飲品。換個角度解釋，正是為了與添加茶葉的茶飲做出區分，才會稱為健康茶。

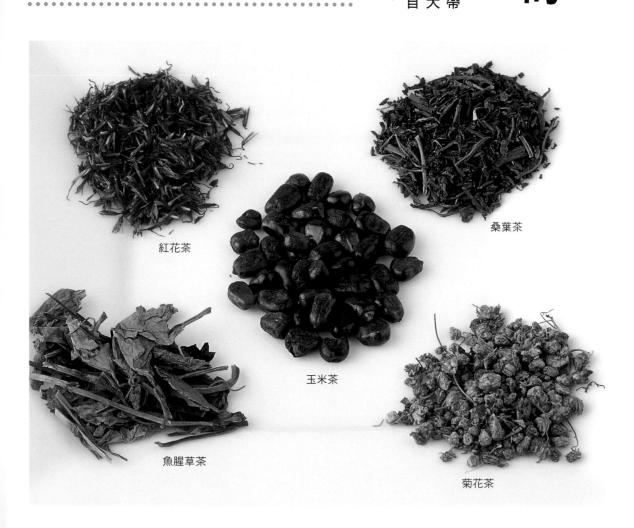

紅花茶

桑葉茶

玉米茶

魚腥草茶

菊花茶

164

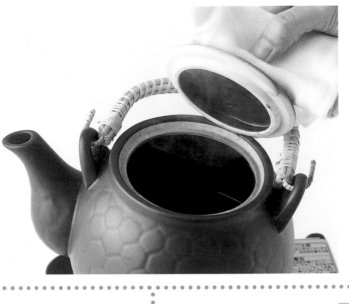

健康茶是傳承歷史悠久的民俗藥方。

傳承歷史悠久的健康茶，雖然被屏除於正統醫學與醫療，卻因其具備的藥效而口耳相傳。所以並沒有用量精準的處方籤可以依循。但是能長期受到愛用，足可證明健康茶的效用。

健康茶雖然是有益健康的飲品，但並不是藥物。

健康茶最大的特徵是能夠發揮藥效。但是它的效果絕非立竿見影。畢竟健康茶並不是藥物。唯有透過日常的飲用，持之以恆，才能逐漸改善體質或症狀。請大家在飲用之前，養成正確的觀念。

健康茶取材自各式各樣的藥草。所以每一種茶的效能也不盡相同。本書依照效能分門別類，為大家精選出各具代表性的健康茶。請各位依照自己的需求選擇。

每一種茶各有不同的效果。請配合自己的需求，選擇合適的種類。

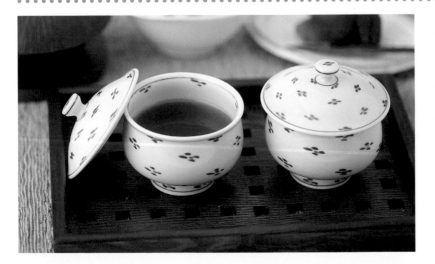

想不想也偶爾親手製作健康茶呢？

去藥房或中藥行都可以買到健康茶。不過，其實有不少健康茶用的都是日常生活中常見的植物；如果有機會，大家不妨試著動手做做看。下一頁會說明製作方法以供大家參考。

自己動手製作健康茶

目前市面上所銷售的健康茶，其實都是以前一般家庭，利用身邊常見的藥草製作的民間藥。只要掌握幾項重點，在家DIY絕非難事。請各位務必一試。

● 有關藥草的採集

● 事先做好藥草方面的功課

製作健康茶的第一步，不用說，就是找到需要的材料。如果要上山採藥草，必須翻閱相關書籍等掌握相關的知識。因為每一個季節能採到的植物種類都不一樣，而且可用部分、分布地點、效果也各不相同。所以請大家一定要牢記這些知識再出發。

雖然有些種類不在此限，不過採集時間大致上可如此分類。

全草（整株草）	花滿開的時候
葉	花剛開時
莖	10月
根	11月
花	即將開花之前
種子	果實成熟後

● 採集時必須遵守的原則

每一種健康茶所運用的部位可能不一樣。必須提醒大家最重要的一點：為了保護我們的自然資源，請不要運用不到的部分也就摘下來，請謹記採多少、用多少的原則。另外，也不可被種類相近的種類混淆，以免採到有毒的種類。如果不是很確定，寧可錯過也不要採錯。

還有，即使是野生的藥草，有些地方必須事先申請才能進入；如有需要，請先諮詢相關單位，或是微詢地主的同意。

● 藥草的保存方式

● 採到的藥草先用水沖淨

採到的藥草愈早用水沖洗乾淨愈好。因為上面會沾附泥土、雜質和小蟲等。利用清水沖洗髒污的同時，也順便摘掉受損的部分。不過，如果採用的部位是花，考慮到有效成分可能含於花粉之內，只需要稍微沖洗。

● 瀝乾水分，曬乾

洗好的藥草，一定要先瀝乾再曬。最好準備瀝水性佳的竹簍等容器，把藥草晾在上面完全攤開，放置在陰涼處，直到水分充分瀝乾。下一個步驟是曬乾；不過每個部位各有不同的處理方式。莖和根切成圓片後日曬；花的部分則是先日曬一天，再改放在陰涼處陰乾，種子則是直接日曬。日曬的所需時間大約是兩個星期，只要變得乾巴巴的就可以了。

● 聰明的保存方法

藥草完全曬乾後，可以先切成容易泡茶的大小，比較方便取用。找個厚一點的紙袋，把切碎的藥草放進去，再放在通風良好、濕氣不重的地方。袋子外面記得寫上藥草名稱和採集日期。保存期限大約是一年。

● 製作健康茶

● 用小火慢慢熬煮

製作健康茶時，藥草和水的比例大約是每10～20g的藥草，需要500～600c.c的水。不過，比例還是因種類而異，所以製作時還是請參照每一種的製作方法。重點是請藥草和水要一起放進鍋內加熱，用小火慢慢熬煮。煮了20～40分鐘以後，就是藥效充分釋出的健康茶了。

如果希望提早體驗到效果，可以熬煮得濃一點，把水煮到原有的一半。不過，藥草的澀味會先出現，所以如果想養成飲用的習慣，最好還是熬得淡一點，才能持之以恆。另外，把藥草裝進茶包袋，再放進鍋裡熬煮，之後的收拾會比較省力。

● 最適合用陶製燉壺熬煮

用來熬煮的器材雖然沒有特殊規定，但如果用水熬煮藥草，最適合使用陶壺。相反的，絕對不可使用的材質是鐵壺等鐵製品。原因在於鐵質會與藥草的成分結合，產生化學變化，導致原有的效能可能無法發揮。如果以熱水沖泡，容器就沒有特殊的限制，茶壺、熱水壺等都可以。

飲用時的重點

● 當天飲用完畢

煮好或泡好的健康茶，記得在當天飲用完畢。為了避免茶飲變質，請不要一次製作太多。另外，一旦健康茶做好了，請立刻撈出煮過的藥草。不然特地萃取出煮過的有效成分，又會被藥草吸收。

● 健康茶最好熱熱的喝

健康茶不是藥，所以什麼時候喝都可以。如果期待有更好的效果，可以選在空腹的時候，趁熱喝一杯。攝取量也沒有硬性規定，大家可以依照自己習慣的濃度和份量飲用。但是正如物極必反的道理，如果過量飲用健康茶，反而對身體是有害無益。另外，如果正在服用特定藥物的人，也請先諮詢醫生的意見再開始飲用。

● 如果覺得難以下嚥？

以前從未嘗試健康茶的人，剛開始喝的時候，有時會被藥草獨特的氣味或澀味嚇跑，覺得難以入口。如果遇到這種情形，可以先把曬乾的藥草稍微炒過，炒出香味後再加水熬煮，味道會變得順口許多。加點糙米茶或粗茶也是一種辦法，因為加了以後，口感會柔和很多。另外，本書也建議大家，不妨混合幾種健康茶一起飲用。有些種類也可以加點蜂蜜或砂糖調味。

杜仲茶

有益美容的健康茶

美麗從健康做起。具備「內在美」的健康女性，看起來容光煥發，連周圍的人也能被她們飽滿的元氣所感染。接著為大家介紹幾款女性特別受用的茶，能達到有助減重、補充鐵質等效果。

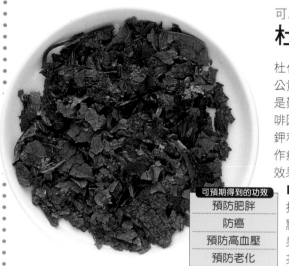

可以達到瘦身的效果！人氣健康茶
杜仲茶

杜仲茶在長達 5000 年的中國歷史之中，一直是備受王公貴族們愛用的養生茶。杜仲樹是原產於中國的落葉樹，是難得一見的一科一屬一種的植物，相當珍貴。不含咖啡因，卻富含從日常飲食中攝取不易的微量元素、鈣質、鉀和鐵質等。杜仲茶可發揮預防肥胖的效果，最適合當作瘦身減重的輔助飲品。另外也有預防老化和高血壓的效果。

可預期得到的功效
預防肥胖
防癌
預防高血壓
預防老化

■杜仲茶的作法
把 1 公升的水和 1～2 大匙的杜仲茶葉放進燒水壺，點火加熱。沸騰後，轉小火繼續熬煮 7～8 分鐘。如果採用沖泡式，只要把滾水注入裝了 1～2 大匙杜仲茶葉的茶壺即可。請依照自己喜歡的濃度飲用。

改善頭皮困擾，讓青春永駐
紅豆茶

紅豆含有大量的多酚。多酚最直接的功效，是恢復血液清澈，強化血管。據說血液循環不良，會成為掉髮、頭髮稀疏的元兇；換言之，只要改善血液循環，頭皮的困擾也能迎刃而解。希望青春永駐的愛美人士，請務必積極攝取可以促進血液循環的食品。而且紅豆也富含有舒緩壓力的鈣質和維生素 B1、B2。

■紅豆茶的作法
把 4 大匙泡水一晚的紅豆和 900c.c 的水放進鍋內，用小火加熱約 30 分鐘。等到鍋內物快要溢出，加入冷水，煮到水量剩下原來的 1/3。過濾後即可飲用。

據說也有養髮的效果。

可預期得到的功效
改善血液循環不良
改善頭皮困擾
消除壓力

富含食物纖維和鐵質的健康飲料

麥茶

可預期得到的功效
預防糖尿病
預防動脈硬化
預防貧血

麥茶的原料是大麥，營養價值很高，食物纖維和鐵質的含量，都比糙米高出好幾倍。很適合容易貧血的女性飲用。它也具備淨化血液的作用，還能發揮預防動脈硬化的效果。另外，亞麻油酸和維生素 B 群的含量也高，能幫助身體做好體內環保。

■麥茶的作法

把 1 公升的水和 1～2 大匙的麥茶放進燒水壺，沸騰後，轉小火繼續煮 5 分鐘。熄火，浸泡 30 分鐘，放涼。

可發揮美膚效果，消除面皰等皮膚困擾

薏仁茶

可預期得到的功效
美膚效果
促進食慾
預防關節炎
利尿作用

薏仁有改善面皰、肌膚粗糙等皮膚困擾的效果。也含有具備利尿作用的薏苡仁（Yokuinin），能夠消除水腫。另外還有多項已受到證實的功效。不過，薏仁會造成身體虛冷，正值生理期間或懷孕期間的話，不可攝取過量。

■薏仁茶的作法

把 1 公升的水和 1～2 大匙的薏仁顆粒放進燒水壺，沸騰後，轉小火繼續煮 7～8 分鐘。如果採用沖泡式，只要把滾水注入裝了 1～2 大匙薏仁顆粒的茶壺即可。請依照自己喜歡的濃度飲用。

從花到根等所有的部分都具備藥效

蒲公英茶

蒲公英的盛開，象徵春天的到來。蒲公英是菊科蒲公英屬的多年生草本植物，在日本，種類超過 30 種。日本蒲公英和西洋蒲公英的名稱雖然不同，但效能卻完全一樣。蒲公英的每一個部分都可以泡茶，尤其是鉀質含量高的根部，不但能發揮利尿作用，也有改善便祕的效果。因此，蒲公英也被當作瘦身減重的好幫手。另外，它也具備調整腸胃、發汗＆退燒、消除浮腫等作用。

可預期得到的功效
預防肥胖
整腸健胃
利尿作用

■蒲公英茶的作法

把 1 公升的水和適量的蒲公英葉放入燒水壺，熬煮 5 分鐘以上。

3 完成後，1 天分 3 次在飯後飲用。

2 用小火煮到水剩下一半。

1 加入 600c.c. 的水一起熬煮。

【材料】蒲公英的根部（經過日曬）10～15g

根的部分也可以好好利用

熬煮的方法

枸杞茶

有效消除疲勞的健康茶

身體過度操勞時，有時即使睡了一整晚，隔天還是覺得疲憊，而且這種疲倦感會持續好幾天。舒緩疲勞的方法很多，飲用健康茶也是其中之一。

是知名的延年益壽茶，具備各種藥效

枸杞茶

枸杞用來製作健康茶的部分是葉子和果實。在中國，自古以來就被視為可以讓人延年益壽、強壯、強精的健康茶。對消除疲勞也有很好的效果。枸杞也有強化微血管的作用，所以可以預防高血壓。另外，對於伴隨高血壓產生的肩膀僵硬和頭痛等症狀，也有舒緩的功效。

可預期得到的功效
消除疲勞
滋養強壯
消除眼睛疲勞
預防高血壓

■枸杞茶的作法

把 1 公升的水和 1～2 大匙的枸杞葉放進燒水壺，點火加熱。沸騰後，轉小火繼續煮 7～8 分鐘。如果採用沖泡式，只要把滾水注入裝了 1～2 大匙枸杞葉的茶壺即可。請依照自己喜歡的濃度飲用。

對改善消化不良和宿醉
也有效果！

生薑茶

生薑所含的薑酚和薑烯酚，可以溫熱身體，促進血液循環。因此可以帶動血液通過體內的臟器，達到各種藥效。除了改善頭痛、肩膀痠痛、腰痛和身體虛冷造成的頻尿等，也能夠發揮調理身體的功能。建議把磨好的薑泥加在熱茶裡一起喝。

最好趁熱飲用。

有效消除疲勞，健胃整腸

枇杷葉茶

枇杷葉含有苦杏仁素，據說可以提高身體的自然治癒力。苦杏仁素又有維生素B17之稱，進入體內時，可以將血液淨化為乾淨的弱鹼性，也有改善發炎症狀的效果。基於上述作用，可以有效減緩神經痛或頭痛等各種身體不適。

■枇杷葉茶的作法

把 1 公升的水和 1～2 大匙枇杷葉放進燒水壺，點火加熱。沸騰後，轉小火繼續煮 7～8 分鐘。如果採用沖泡式，只要把滾水注入裝了 1～2 大匙枇杷葉的茶壺即可。請依照自己喜歡的濃度飲用。

可預期得到的功效
消除疲勞
健胃整腸
利尿作用
預防中暑

健　康　茶　種　類 **3**

賦予身體活力的健康茶

雖然沒有嚴重到生病的地步，但有時候就是渾身無力，連動都不想動。為了改善這樣的症狀，建議大家飲用可以促進血液循環，為身體注入飽滿活力的健康茶。

菊花茶

具備維持健康的效果，多樣的效能也備受注目。

菊花茶

菊花自古便被公認為延年益壽、維持健康的良方。被當作菊花茶使用的是杭菊，其利用部分是花瓣。可發揮退火、強化微血管、抗菌等藥效。也被視為可用來改善感冒、退燒、耳鳴、頭痛、暈眩等症狀的中藥材。

可預期得到的功效
解熱作用
抗菌作用
改善頭痛
改善視力衰退

■菊花茶的作法

把 1 公升的水和 1～2 大匙的菊花放進燒水壺，點火加熱。沸騰後，轉小火繼續熬煮 7～8 分鐘。如果採用沖泡式，只要把滾水注入裝了 1～2 大匙菊花的茶壺即可。請依照自己喜歡的濃度飲用。如果要親手製作乾菊花，必須先將菊花汆燙，經過充分乾燥再使用。

汆燙菊花

飲用或食用對健康都好的熟悉藥草

艾草茶

艾草葉除了富含維生素A、B1、B2、C，鐵質、鈣質、磷等礦物質的含量也很豐富，有萬能藥草之稱。上述的維生素與礦物質，都有助身體恢復正常的運作。另外也有改善身體冰冷和神經痛、防止老化等效果。

可預期得到的功效
健胃
整腸
防止老化
改善冰冷體質

■艾草茶的作法

把 1 公升的水和 1～2 大匙的艾草葉放進燒水壺，沸騰後轉小火繼續熬煮 7～8 分鐘。如果採用沖泡式，把滾水注入茶壺，可以依照自己喜歡的濃度飲用。

自古被公認為「滋養強壯」的養生補品

高麗人蔘茶

一提到滋養強壯，很多人首先都會想到高麗人蔘。其根部所含的人蔘皂苷能發揮提振中樞神經和消除疲勞的效果，這就是人蔘為何被視為可以強精和強壯的理由。不過，過敏體質和孕婦不可過度服用；如果想經常服用，請先向醫師諮詢。人蔘的種類很多，消費者很難判斷產地和品質等差異，所以最好向信用良好的商家購買。

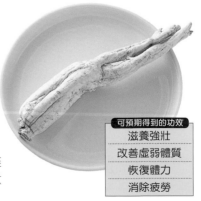

可預期得到的功效
滋養強壯
改善虛弱體質
恢復體力
消除疲勞

■人蔘茶的作法

把乾燥的人蔘 10～15g 和水 600～700c.c. 放進琺瑯鍋，蓋上鍋蓋後，點火加熱。沸騰後，打開鍋蓋，轉小火熬煮 40～50 分鐘。煮到水量剩下一半，趁熱用紗布或濾茶器過篩就完成了。

決明子茶

調整腸胃功能的健康茶

腸胃狀況不佳時，容易提不起食慾或消化不良。遇到這種時候，除了減少水分的攝取，也記得多吃點好消化的食物吧。飲用具備整腸健胃功能的茶飲也是一種好方法。

建議腸胃虛弱和有便祕困擾的人飲用

決明子茶

決明是豆科植物，它的種子大約半個紅豆大小。這就是生藥的決明子，烘焙過以後就可以做成決明子茶。具備健胃、整腸、利尿作用。也可發揮緩瀉作用，所以也適合時常便祕的人。順便能改善便祕所造成的面皰、皮膚粗糙。想要消除充血、眼睛痠澀等眼部不適，或者預防高壓血和肝病的人，也很適合飲用。

■決明子茶的作法

把 1 公升的水和 1～2 大匙的決明子放進燒水壺，點火加熱。沸騰後，轉小火繼續熬煮 7～8 分鐘。如果採用沖泡式，只要把滾水注入裝了 1～2 大匙決明子的茶壺即可。請依照自己喜歡的濃度飲用。

可預期得到的功效
改善腸胃虛弱
健胃
整腸
利尿作用
消除便祕

從以前一直被視為拉肚子的特效藥

老鸛草茶

老鸛草是日本全國各地的山野或路旁都可發現其蹤影的多年生草本植物。花的顏色有白色、紫紅色、粉紅色等，據說以白色的效果最好。從以前就被當作拉肚子的特效藥，廣泛使用。含有豐富的單寧，能發揮整腸作用。另外也含有具備輕瀉作用的類黃酮，會依照腸內的狀態進行調整，所以對改善便祕也有幫助。

■老鸛草茶的作法

把 400～600c.c. 的水和老鸛草 10～15g 放進燒水壺熬煮。

可預期得到的功效
止瀉
預防高血壓
改善身體冰冷
健胃
整腸

從生命力很強的藥草得到力量
明日葉茶

明日葉是生長快速、生命力也很旺盛的野草。主要成分包括維生素 B12、葉綠素和有機鍺。維生素 B12 有預防失智和貧血的效果。有機鍺據說可淨化血液，達到預防癌症的功效。另外還有健胃整腸、利尿等已受到證實的作用。

可預期得到的功效
- 健胃整腸
- 消除疲勞
- 利尿作用
- 預防動脈硬化

■明日葉茶的作法
把 1 公升的水和 1～2 大匙的明日葉放進燒水壺，沸騰後轉小火繼續熬煮 7～8 分鐘。如果採用沖泡式，只要把滾水注入裝了 1～2 大匙明日葉的茶壺依照自己喜歡的濃度飲用。

有效改善壓力所引起的胃痛
七葉膽茶

七葉膽是野生於山地的葫蘆科多年生草本植物。富含皂素，具有鎮靜作用和強壯作用。對改善壓力所引起的胃炎和胃潰瘍頗有成效。據說也有預防動脈硬化和防癌的效果。栽培起來很容易，所以建議大家不妨自己製作。只要把採來的野生七葉膽葉切碎，放在日光下曬乾就 OK 了。

可預期得到的功效
- 改善胃痛
- 改善胃潰瘍
- 消除壓力
- 改善神經痛

■七葉膽茶的作法
把 1 公升的水和 1～2 大匙的七葉膽葉放進燒水壺，沸騰後轉小火繼續熬煮 7～8 分鐘。如果採用沖泡式，只要把滾水注入裝了 1～2 大匙七葉膽茶的茶壺即可。請依照自己喜歡的濃度飲用。

最適合醒酒的茶
櫻花茶

因為香氣和色澤相當討喜，所以櫻花茶出現在喜慶節日的機會很高。除了舒緩宿醉、暈車暈船的身體不適，遇到食物中毒時，它也是很好的解毒劑。飲酒過量導致胃腸不舒服的時候，只要喝點櫻花茶，醉意會很快退去，讓身體恢復平常的狀態。櫻花茶的作法非常簡單，只要從市面上買回鹽漬櫻花，把一兩朵花放進杯裡，再倒入熱水就可以了。如果連鹽漬櫻花也想自己做，選擇半開～快要全面綻放的花，連花梗一起剪下來。用清水沖洗乾淨後，先瀝乾水分，再加入份量約花瓣 1/10 的鹽醃漬起來。最後找個玻璃瓶等容器裝起來就大功告成了。

通常烘焙材料行或網路烘焙商店都能買到鹽漬櫻花。

可發揮健胃作用，被當作改善各種疾病都有效果的萬用藥
熊笹茶

是日本各地可見的禾本科多年生草本植物。富含維持健康所不可缺少的營養素，包括蛋白質、鈣質、礦物質、胺基酸和維生素 B 群等。具備預防腸胃疾病、抗癌作用、抑制膽固醇上升和消除疲勞的效能，所以被視為可有效改善各種疾病的萬用藥。

可預期得到的功效
- 健胃
- 淨化血液
- 預防腸胃疾病
- 消除疲勞
- 預防高血壓

■熊笹茶的作法
把 1 公升的水和 1～2 大匙的熊笹葉放進燒水壺，沸騰後，轉小火繼續熬煮 7～8 分鐘。如果採用沖泡式，只要把滾水注入裝了 1～2 大匙熊笹葉的茶壺即可。請依照自己喜歡的濃度飲用。

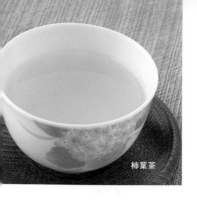
柿葉茶

有助調整血壓的健康茶

除了鹽分攝取過量、遺傳，壓力過大、禁菸、喝酒等環境因子，也是導致高血壓的主要原因。當務之急是保持「少鹽」的飲食生活，並且多喝具有降血壓效果的健康茶和食品。

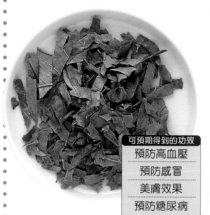

可預期得到的功效

| 預防高血壓 |
| 預防感冒 |
| 美膚效果 |
| 預防糖尿病 |

含有大量可以降血壓的成分
柿葉茶

柿子的澀味來源是單寧酸。它可以提高血管的可透性，促使血壓下降。柿葉也具備同樣的效果。此外，維生素 C 的含量相當豐富，約是檸檬的 20 倍，所以美膚效果也相當值得期待。還有預防胃潰瘍、十二指腸潰瘍、糖尿病的功效。但是要注意的是，單寧酸會造成身體虛冷，所以寒性體質和腹瀉的人不可攝取過量。

■柿葉茶的作法

把 1 公升的水和 1～3 大匙的柿葉放進燒水壺，點火加熱。沸騰後，轉小火繼續熬煮 2～3 分鐘。如果採用沖泡式，只要把滾水注入裝了 1～2 大匙柿葉的茶壺即可。請依照自己喜歡的濃度飲用。

有預防低血壓之效果的茶
桑葉茶

種類繁多的健康茶之中，也有預防低血壓效果很好的茶。最具代表性的，就是桑葉茶。桑葉含有鐵質、錳等豐富的礦物質，具備滋養強壯的效果，對改善因血壓過低所造成的身體不適也很有效。至於桑葉茶的作法，首先把 1 公升的水和 1～2 大匙的桑葉放進燒水壺，點火加熱。沸騰後，轉小火繼續熬煮 7～8 分鐘。如果採用沖泡式，只要把滾水注入裝了 1～2 大匙銀杏葉的茶壺即可。最後調整成自己習慣的濃度飲用。

桑葉茶。

在歐美的評價特別高，有改善心血管疾病的效果
銀杏茶

銀杏葉，含有兒茶素和槲皮素這兩種類黃酮和黃酮化合物。這些物質具備淨化血液的效果，也已被證實具有預防動脈硬化、高血壓、心臟病等心血管疾病的藥效。同時也會促進腦部的血液循環，所以也被視為預防失智等腦部疾病的好幫手。

可預期得到的功效

| 預防高血壓 |
| 預防動脈硬化 |
| 預防腦部障礙 |
| 預防糖尿病 |

■銀杏茶的作法

把 1 公升的水和 1～2 大匙的銀杏葉放進燒水壺，點火加熱。沸騰後，轉小火繼續熬煮 7～8 分鐘。如果採用沖泡式，只要把滾水注入裝了 1～2 大匙銀杏的茶壺即可。請依照自己喜歡的濃度飲用。

銀杏葉可促進血液循環。

含量豐富的碘，對預防高血壓有顯著的效果。

昆布茶

昆布所含的碘，可以提高新陳代謝，發揮預防動脈硬化的
效果。其黏稠的成分是褐藻酸，和鉀結合後進入體內，可
發揮降血壓的作用。之後，褐藻酸在體內會和鉀分離，改
和鈉結合，發揮把多餘鹽分排出體外的效果。透過這樣的
機制，可以達到預防高血壓的目的。

■昆布茶的作法
把 1 湯匙的濃縮昆布顆粒倒進杯裡，倒入熱水攪
勻後，即可飲用。

可預期得到的功效
預防高血壓
預防慢性病
促進代謝
預防動脈硬化

香菇嘌呤可發揮降血壓的作用

香菇茶

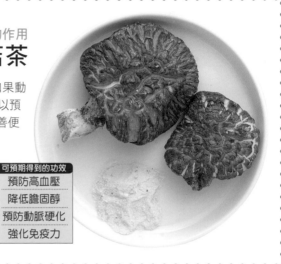

香菇所含的香菇嘌呤，具有防止動脈硬化的作用。如果動
脈沒有硬化的危險，血管就不會承受重大的壓力，可以預
防高血壓的發生。除此之外，也有活絡腸胃功能，改善便
祕的效果。

■老鸛草茶的作法
把 1 湯匙的濃縮昆布顆粒倒進杯裡，倒入熱水攪勻
後，即可飲用。或者先把乾香菇切碎，要喝的前一
天，倒入熱水浸泡一個晚上再喝。如果不喜歡香菇
特有的氣味，不妨加點梅乾。

可預期得到的功效
預防高血壓
降低膽固醇
預防動脈硬化
強化免疫力

香氣濃郁，不論食用或飲用都好

蕎麥茶

蕎麥含有豐富的芸香苷。芸香苷是維生素 B 的一種，能夠
強化微血管，達到血壓下降和預防動脈硬化的效果。另外
也有預防心臟病、肝臟疾病等生活習慣病的作用。芸香苷
和維生素 C 同時產生作用，所以多攝取維生素 C 含量高的
蔬果，效果更好。

■蕎麥茶的作法
把 1 公升的水和 1～2 大匙的蕎麥放進燒水壺，點火
加熱。沸騰後，轉小火繼續熬煮 7～8 分鐘。如果採
用沖泡式，只要把滾水注入裝了 1～2 大匙蕎麥的茶
壺即可。請依照自己喜歡的濃度飲用。

可預期得到的功效
預防高血壓
預防動脈硬化
預防糖尿病
消除疲勞

魚腥草茶

具有整腸作用的健康茶

出現腹瀉或便秘時，表示胃腸正處於虛弱狀態。遇到這種時候，除了暫時不吃刺激性強的食物，也記得吃些容易消化的食物，好減輕腸胃的負擔。以下為大家介紹幾款有效緩和腸胃不適的健康茶。

食物纖維和礦物質有促進緩瀉的作用

魚腥草茶

魚腥草是自古流傳已久的民間藥。它所含有的食物纖維，有改善便祕的效果。也富含鈣質等代謝時必要的礦物質，能把多餘的水分排出體內，有助排便。另外已知的效果還有解熱、降血壓和解毒作用。

■魚腥草茶的作法

把 1 公升的水和 1～2 大匙的魚腥草葉放進燒水壺，點火加熱。沸騰後，轉小火繼續熬煮 7～8 分鐘。如果採用沖泡式，只要把滾水注入裝了 1～2 大匙魚腥草葉的茶壺即可。請依照自己喜歡的濃度飲用。

熬煮之後，用濾茶器過濾。

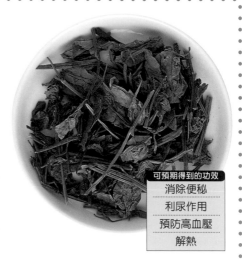

可預期得到的功效
消除便秘
利尿作用
預防高血壓
解熱

含有大量的纖維

黑豆茶

黑豆是大豆的一種，有促進使血液循環保持通暢的作用，可達到降血壓和降低膽固醇的效果。除了食物纖維，也含有能夠潤澤腸胃的亞麻油酸，所以有消除便秘的效果。黑豆的成分之一——大豆異黃酮，可發揮調整荷爾蒙的作用，對預防糖尿病也頗有助益。黑豆茶煮好後，別忘了連豆子也一起吃喔。

■黑豆茶的作法

把洗好並瀝乾水分的黑豆，放進平底鍋烘炒約 10 分鐘。把炒好的豆子放入茶壺，注入熱水，悶個 4～5 分鐘就可以飲用了。

可預期得到的功效
消除便秘
防止肥胖
預防生活習慣病
美膚效果

對便秘和腹瀉都有效！

車前草茶

車前草是山野或路邊等身邊常見的多年生草本植物。如果要做成茶飲用，不單是種子，包括葉、根、莖都可以運用。便祕或腹瀉時，飲用的效果很好。也具備利尿作用和預防感冒的效果和用於久痰不癒。莖和葉所含的桃葉珊瑚苷，有改善水腫和紅腫的功效。

車前草

車前茶草的作法是，把水 600c.c. 和車前草葉 5g 放入燒水壺，點火加熱。用小火煮到水量剩下一半後，即可飲用。

玉米茶

有效改善排尿障礙的健康茶

排尿障礙會隨著老化出現，症狀包括尿量稀少、排尿困難、出現殘尿感等，而且排尿障礙也可能成為造成尿道結石的原因。請大家不妨飲用健康茶，以達到預防的保健功效。

除了發揮利尿作用，也被用於改善糖尿病。

金錢薄荷茶

別名連錢草。這種植物含有熊果酸、檸檬烯等，可發揮利尿、改善糖尿病和肝臟機能的效果。此外也有預防腎結石和尿道結石、滋養強壯的效果。在歐洲，它也被當作抑制氣喘發作的藥物。

可預期得到的功效

| 利尿作用 |
| 預防糖尿病 |
| 滋養強壯 |
| 預防結石 |

■金錢薄荷茶的作法

把 1 公升的水和 1～2 大匙的金錢薄荷葉放進燒水壺，點火加熱。沸騰後，轉小火繼續熬煮 7～8 分鐘。如果採用沖泡式，只要把滾水注入裝了 1～2 大匙金錢薄荷葉的茶壺即可。請依照自己喜歡的濃度飲用。

金錢薄荷

活絡水分代謝，促進利尿作用。

杉菜茶

杉菜的效用之一是利尿作用。它能夠改善排尿障礙，消除水腫。鈣質的含量也相當豐富，有助排出體內多餘的鈉，達到加強水分代謝的結果。

可預期得到的功效

| 利尿作用 |
| 解熱作用 |
| 預防糖尿病 |
| 改善關節疼痛 |

■杉菜茶的作法

把 1 公升的水和 1～2 大匙的杉菜葉放進燒水壺，點火加熱。沸騰後，轉小火繼續熬煮 7～8 分鐘。如果採用沖泡式，只要把滾水注入裝了 1～2 大匙杉菜葉的茶壺即可。請依照自己喜歡的濃度飲用。

香氣濃郁，帶有一絲甘甜。

玉米茶

原料是玉米。含有大量的醣、磷、鐵質等。有利尿和預防糖尿病的效果，也有降低膽固醇和改善便秘的作用。健康茶常給人良藥苦口的印象，但是玉米茶喝起來帶有微微的甜意，非常順口。

■玉米茶的作法

把 1 公升的水倒進燒水壺，點火加熱。沸騰後加入玉米 1～2 大匙，轉小火繼續煮 10 分鐘左右。

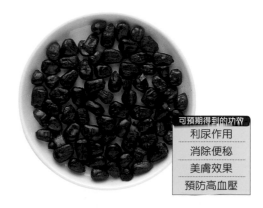

可預期得到的功效

| 利尿作用 |
| 消除便秘 |
| 美膚效果 |
| 預防高血壓 |

甜茶

抑制過敏症狀的健康茶

常常伴隨著過敏復發所出現的症狀有眼睛發癢、打噴嚏等。每個人過敏的原因各不相同，唯一的共通點卻是沒有特效藥。希望大家能藉由以下的幾款茶飲，減緩不適的症狀。

調整免疫機能，抑制過敏症狀。

紫蘇茶

紫蘇中的多酚類，能夠抑制流鼻水和打噴嚏的原因－組織胺的產生。除了調整免疫機能，紫蘇也有減緩鼻炎或氣喘等過敏性疾病的效果。就像日本料理常用紫蘇來防止食物中毒，喝紫蘇茶，也能達到排毒或預防食物中毒的功效。

可預期得到的功效

改善過敏性疾病
預防氣喘
預防感冒

■紫蘇茶的作法

把 1 公升的水和 1～2 大匙的紫蘇葉放進燒水壺，點火加熱。沸騰後，轉小火繼續熬煮 7～8 分鐘。如果採用沖泡式，只要把滾水注入裝了 1～2 大匙紫蘇葉的茶壺即可。請依照自己喜歡的濃度飲用。

生紫蘇葉也可以運用在料理。

在改善花粉症方面頗受好評的茶

南非博士茶

從南非流傳而來的健康茶。含有具備抗氧化力的黃酮類，可改善花粉症、氣喘、濕疹和舒緩壓力等。也含有鈣質和鐵質等礦物質，應該也能發揮不錯的美膚效果。

可預期得到的功效

改善花粉症
消除壓力
預防氣喘
鎮痛・鎮靜效果

■南非博士茶的作法

把 1 公升的水和 1～2 大匙的南非博士葉放進燒水壺，點火加熱。沸騰後，轉小火繼續熬煮 7～8 分鐘。如果採用沖泡式，只要把滾水注入裝了 1～2 大匙南非博士葉的茶壺即可。請依照自己喜歡的濃度飲用。

適合在季節交替之際飲用，以保身體健康。

甜茶

甜茶的原料來自一種薔薇科植物，這種植物生長在中國南部桂林的深山地帶。除了具備解熱和促進食慾的效果，甜茶也含有可改善花粉症和氣喘的甜茶多酚。在容易出現流鼻水、打噴嚏等過敏症狀的季節交替之際，不妨多加飲用。

可預期得到的功效

抗過敏作用
改善花粉症
預防氣喘
促進食慾

■甜茶的作法

把一公升的水和甜茶葉 2 大匙倒進燒水壺，點火加熱。沸騰後，轉中火再煮 5～10 分鐘。

紅花茶

有效改善更年期障礙的茶

泛潮紅（Hot Flash）是由於女性荷爾蒙的分泌減少，造成的更年期障礙，症狀包括臉部發熱、頭暈目眩、頭痛和倦怠感。以下為大家精選了幾款可以舒緩這些難受症狀的健康茶。

色澤美麗，能有效改善婦女疾病的茶。　　## 紅花茶

紅花是菊科紅花屬的一年生草本植物，原產地是埃及。用來當作茶飲的部分是花。富含維生素E和亞麻油酸，除了舒緩更年期障礙和婦科疾病，也有改善冰冷症和預防動脈硬化的效果。另外，紅花的色素中所含的黃酮類和查爾酮，可發揮調整腸胃狀況的功能，能夠改善便秘和腹瀉。

可預期得到的功效
改善更年期障礙
預防婦科疾病
改善冰冷症
整腸作用

■ 紅花茶的作法
把1公升的水和1～2大匙的紅花葉放進燒水壺，沸騰後轉小火繼續熬煮7～8分鐘。如果採用沖泡式，只要把滾水注入裝了1～2大匙紅花葉的茶壺即可。請依照自己喜歡的濃度飲用。覺得太過苦澀的話，不妨加一點蜂蜜或檸檬調味。

促進血液循環，有效改善更年期障礙。

番紅花茶

番紅花是鳶尾科的多年生球根植物，被當作裝飾料理或增添菜餚香氣的香料使用。從以前即被視為治療婦科疾病的藥物，也具有鎮靜作用，有改善頭痛和頭暈目眩的效果。番紅花茶必須熱飲，所以可以促進血液循環，帶來更明顯的成效。不過，番紅花也具備通經作用，所以孕婦不宜飲用。

■ 番紅花茶的作法

可預期得到的功效
改善更年期障礙
消除月經不順
改善冰冷症
改善失眠

取番紅花一撮（約50mg）放入杯中，注入熱水。

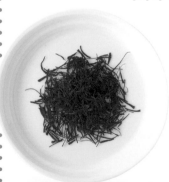

建議飲用量是早晚各一杯。

利用黑豆和番石榴的組合促進健康

黑豆番石榴茶

黑豆具備優異的活血作用，舒緩更年期障礙的效果很好。番石榴可以發揮調經作用，幫助經期恢復正常。飲用黑豆番石榴茶，可以一次攝取到兩種能夠改善女性特有疾病的食物。首先把已經用水稍微沖洗的黑豆，倒入鍋內以中火炒5～10分鐘。直到味道飄香，外皮破裂。熄火後，用研磨棒把黑豆搗碎。接著在茶壺裡放入適量的碎黑豆，倒入熱水燜10秒鐘，即可倒入杯子。飲用前，再加1大匙市售的番石榴濃縮液。

黑豆番石榴茶

簡單 便利

利用容易取得的材料，輕鬆製作健康茶吧！

並不是只有摘取當季的草藥製作，或者從市面上購買現成的茶才是健康茶。
平常料理的各種食材，其實也可以用來製作健康茶。
相信大家看了某些材料，一定覺得不可置信「什麼，連它也可以？」
接著請看看以下這幾道健康茶吧。

洋蔥皮茶

【材料】2～3 顆的洋蔥皮

洋蔥皮含有原兒茶酸，能發揮預防高血壓等生活習慣病的效果。原兒茶酸的抗氧化力很強，是兒茶素的 2 倍。

●早晚各喝 200ml，一天 2 次。

 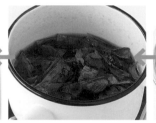 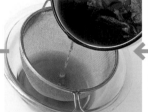

4 完成。每天早晚各喝一次最理想。

3 續煮約 3 分鐘後，熄火。把湯汁倒進濾網過濾。

2 把①和 500c.c 的水放進鍋內，以強火加熱。沸騰後轉為中火。

1 把洋蔥皮清洗乾淨。晾乾後放入密封容器保存。

山苦瓜茶

【材料】山苦瓜 3 條

山苦瓜是沖繩經常被食用的蔬菜。它含有對改善高血壓有效的鉀、具有抗氧化力的維生素 A、C、能提升糖分代謝效率的維生素 B1，另外也含有豐富的食物纖維。

●一天的建議攝取量為 500c.c～1 公升。鑒於山苦瓜含有豐富的鉀，所以洗腎患者不宜飲用。

4 想要飲用時，首先舀起 3 大匙③放入茶壺，沖入熱水 500c.c。悶 3 分鐘左右就可以喝了。

3 炒成咖啡色的山苦瓜乾就可以熄火了。放涼後裝入密封容器，冷藏保存。大約可存放 2 個月。

2 把山苦瓜切成 1～2mm 厚的薄片，放進平底鍋，烘炒到水分蒸發。

1 把山苦瓜清洗乾淨後縱切成兩半。去除裡面的纖維，但是籽要盡量保留下來。

紅蘿蔔皮茶

【材料】數根紅蘿蔔皮

說到紅蘿蔔，很多人都知道它富含 β-胡蘿蔔素；不過，含量最多的部位，其實在紅蘿蔔的外皮。β-胡蘿蔔素能夠消除有害的活性氧，同時保護眼睛的健康。

● 一天大約飲用 200ml 就可以了。喜歡的話也可以加點蜂蜜。

 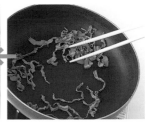

4 熬煮 2～3 分鐘後熄火，再倒入杯中，即可飲用。

3 把 5 匙②和水 1 公升倒進鍋內熬煮。

2 把炒過的紅蘿蔔皮攤放在竹簍，日曬約 2～3 天。曬乾後，用手撕碎。

1 把紅蘿蔔皮放進平底鍋炒乾。因為炒過比較不容易發霉。

豆渣茶

【材料】豆渣 500g

豆渣是製作豆腐或壓榨豆漿時剩餘的副產物，富含大豆異黃酮、卵磷脂等大豆成分。有改善臉頰發紅發熱、腰痛和便祕等症狀的效果。

● 一天喝三次，一次喝 180ml。

 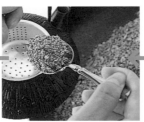 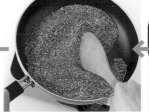

4 用熱水 180ml 沖泡 1 大匙豆渣粉，攪拌均勻後即可飲用。

3 炒成粉末狀後，倒入密封容器保存。

2 注意別炒焦了。等到水分蒸發，顏色轉為淺褐色，再轉為小火炒 20 分鐘。

1 把豆渣放進不沾鍋拌炒。

芹菜葉茶

【材料】芹菜葉適量

芹菜葉被公認具備各種藥效。除了豐富的維生素，也含有鐵、鎂等可以調整體內生理作用的礦物質，還可發揮安定神經的作用。

● 做好的芹菜茶必須在當天飲用完畢。

 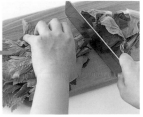

4 完成。冰鎮再飲用也 OK。

3 把曬乾的芹菜葉 50g 和水 500c.c. 倒進鍋內，熬煮約 3 分鐘。

2 把①攤放在竹簍上，放在日光下曬乾。

1 把芹菜清洗乾淨。徹底瀝乾水分後，切成隨意的大小。

小黃瓜皮茶

【材料】小黃瓜適量

小黃瓜的含水量高達 96 %；自古以來，在民間療法中，一直被當作利尿和消炎的良方。尤其是「排水」的作用特別好，所以可以有效改善身體水腫和倦怠感等症狀。

●記得挑選顏色深濃，具備光澤的個體。

4 完成。煮好的茶一天要喝幾杯都沒關係；因為保存期限很短，請在當天飲用完畢。

3 把曬乾的小黃瓜皮 10g 和水 200c.c. 倒進鍋內加熱。煮滾後，轉為小火，續煮到湯汁剩下一半。

2 把削下來的皮，攤放在竹簍上，日曬 2 ～ 3 天。曬乾後用手撕碎。

1 用加了醋汁的清水把小黃瓜清洗乾淨。再把水分充分擦乾。

南瓜囊茶

【材料】南瓜 1/4 個

南瓜含有豐富的維生素 A・C・E，能幫助體內的老舊廢物排出體外。其實，瓜囊所含的 β- 胡蘿蔔素比果肉多達 5 倍，可以消除萬病之源－活性氧造成的危害。

●一天的攝取量約為 500ml。

4 用濾網或紗布濾掉瓜囊和籽就可以飲用了。最好趁熱飲用。

3 倒入水 600ml 熬煮約 10 分鐘。

2 把①放進平底鍋，用小火炒到水分蒸發。即使炒得有點燒焦也沒有關係。

1 用湯匙挖出瓜囊和籽。

蘋果皮茶

【材料】一顆蘋果的份量皮

氧化的低密度膽固醇，是導致動脈硬化和高血脂症的元凶。使蘋果皮呈現紅色的色素－青花素，其實屬於多酚的一種，可以消除造成低密度膽固醇氧化的活性氧。

●如果擔心蘋果皮會有農藥殘留，不妨用加了一點點醋的清水來清洗。

2 把①和水 500c.c. 倒進鍋內，加熱約 3 分鐘。煮好的份量為 1 天份，分 3 次飲用。

1 把蘋果皮鋪在竹簍上，日曬 3 ～ 4 天。曬乾後用手撕碎。

蘋果泥

不單是皮，連果實也有功效

蘋果是大家耳熟能詳的健康水果。富含鉀質，改善高血壓的效果很好。另外，蘋果中的果膠會發揮整腸作用，可預防腹瀉和便祕。而且蘋果磨成泥，吸收的效率更好，即使在身體狀況不佳時，還是能夠進食。在每天早餐前的 30 分鐘，攝取半顆磨成泥的蘋果（喜歡的話，也可以加點蜂蜜），保健的效果特別好。

Coffee

咖啡

沖泡或煮咖啡的時候，總會散發出一股難以言喻的香氣。
對咖啡的了解愈多，品嚐的樂趣也會倍增呢。

監修／富田佐奈榮（Tomita．Sanae）
畢業於日本女子大學食物學科後，進入大型西式甜點店就職，開發出
各種暢銷產品。
1996 年為想開咖啡店的人，創辦了學校「Cafe's Kitchen」；目前以
咖啡店展店專家的身分，活躍於電視和雜誌等媒體。
除了擔任 Cafe's Kitchen 的學園長，也是日本 Café Planner 協會的會長。
● Cafe's Kitchen
東京都目黒区上目黒 1-18-6　佐奈栄学園ビル TEL03-5722-0378
http://www.sanaegakuen.co.jp

打造完美的
咖啡時光

自從 90 年代美國的西雅圖式咖啡在日本登陸，飲用咖啡的風氣，已經在日本相當盛行了。而咖啡的人氣可說屹立不搖。若是自己也能沖泡出一杯美味的咖啡，喝咖啡的樂趣也會跟著倍增吧。只要照著這 5 項重點，放鬆心情，就能打造愉快地咖啡時光！

1 掌握咖啡豆的知識

咖啡的滋味優劣，取決於咖啡豆的品質。了解哪些是代表性品種的咖啡豆和烘焙程度等相關知識的同時，也找出符合自己喜好的咖啡豆吧。

2 熟悉沖泡出美味咖啡的竅門

很多人可能都覺得，要沖出一杯美味的咖啡很困難；其實，只要掌握基本的訣竅，做起來比想像中簡單。方法不只一種，包括賽風壺、濾滴式等。

3 抱著嚐鮮的心情試試花式咖啡

熟練基本原則後,也試著發揮自己的創意,增添一些變化吧。正因為是自己沖泡的咖啡,才能隨心所欲的變化啊。

4 懂得挑選合適的糕點也很重要

喝咖啡的時候,當然少不了糕點的搭配。每一種咖啡的滋味不同,適合搭配的糕點也不一樣。一起來找找哪些是最對味的組合吧。

5 搭配精心挑選的杯盤,打造完美的咖啡時光

雖然平常習慣用馬克杯裝咖啡,但是偶爾心血來潮的時候,拿出壓箱寶的心愛杯組來沖泡咖啡,打造悠閒美好的咖啡時光吧。

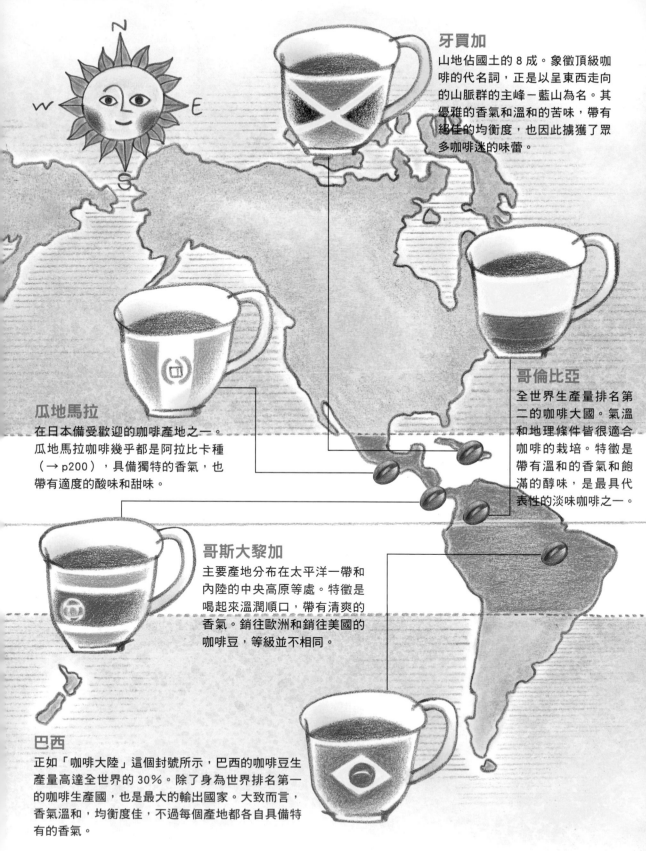

牙買加

山地佔國土的 8 成。象徵頂級咖啡的代名詞，正是以呈東西走向的山脈群的主峰－藍山為名。其優雅的香氣和溫和的苦味，帶有絕佳的均衡度，也因此擄獲了眾多咖啡迷的味蕾。

哥倫比亞

全世界生產量排名第二的咖啡大國。氣溫和地理條件皆很適合咖啡的栽培。特徵是帶有溫和的香氣和飽滿的醇味，是最具代表性的淡味咖啡之一。

瓜地馬拉

在日本備受歡迎的咖啡產地之一。瓜地馬拉咖啡幾乎都是阿拉比卡種（→ p200），具備獨特的香氣，也帶有適度的酸味和甜味。

哥斯大黎加

主要產地分布在太平洋一帶和內陸的中央高原等處。特徵是喝起來溫潤順口，帶有清爽的香氣。銷往歐洲和銷往美國的咖啡豆，等級並不相同。

巴西

正如「咖啡大陸」這個封號所示，巴西的咖啡豆生產量高達全世界的 30%。除了身為世界排名第一的咖啡生產國，也是最大的輸出國家。大致而言，香氣溫和，均衡度佳，不過每個產地都各自具備特有的香氣。

世界主要的咖啡豆產地

目前，全世界約有 60 個栽培咖啡的國家，絕大部分都分布在以赤道為中心，南北緯度 25 度為止、被稱為「咖啡帶」的地區。每個生產國各自具備不同的特徵；如果能掌握其中的差異，咖啡喝起來也就更加耐人尋味了。

印尼

亞洲最具代表性的咖啡產地。以羅布斯塔種（→ p200）為大宗。酸味和苦味保持恰到好處的均衡，風味絕妙。

衣索比亞

當地以自然生長、大規模栽種等 4 種不同的方式生產咖啡豆。衣索比亞的咖啡喝起來溫和順口，但是強烈的酸味和有如水果般的甘甜氣味，正是它最大的魅力。

坦尚尼亞

以咖啡的品質之高聞名。主要的栽培地在吉力馬扎羅山為主的山區。

葉門

縱橫阿拉伯半島的高原地帶，是最適合栽培咖啡的地區。特徵是溫和的酸味之中，夾雜著一絲柔軟的甜味。

Coffee Variation

花式咖啡

咖啡的喝法變化萬千，大家最熟悉的拿鐵自不在話下，也有各種充滿獨門創意的花式咖啡。以下為大家介紹 15 種花式咖啡的作法，讓你在家輕鬆享受有如置身於咖啡館的悠閒時光。

味道的關鍵在於煉乳

越式咖啡

◆材料／1人份◆

重烘焙咖啡粉··················· 13g
熱水·····················180ml
煉乳·····················20ml

◆作法◆

1. 把煉乳倒入耐熱玻璃杯。
2. 把咖啡粉倒進越式咖啡壺。
3. 把②疊在①上，沖入熱水。
4. 當熱水升至杯緣，即可蓋上壺蓋。等待咖啡濾滴下來。
5. 等到咖啡濾滴完成，打開壺蓋。

●依照個人喜好的甜度加入煉乳，攪拌均勻後就可以飲用了。

Vietnamese Style Coffee

Viennese Coffee

鮮奶油帶來圓潤豐美的口感
維也納咖啡

◆材料／1人份◆

用法式烘焙豆(→p205）或者炭燒
咖啡豆沖泡好的咖啡………100ml
鮮奶油…………………… 適量

◆作法◆

1. 把咖啡倒入預熱過的杯子。
2. 打發鮮奶油。
3. 把②倒入①，覆蓋整個表面。

●打發的鮮奶油本身多少都有些甜
度，所以不需要再加砂糖。如果覺得
不夠甜，可以依照喜歡的甜度加點細
砂糖。

Iced Viennese Coffee

綿密的口感讓人欲罷不能
維也納冰咖啡

◆材料／1人份◆

冰咖啡(→p219）…………160ml
鮮奶油…………………… 適量
冰塊…………………… 適量

◆作法◆

1. 把冰塊倒入玻璃杯，再倒入冰咖啡。
2. 打發鮮奶油。
3. 把②倒入①，使其完全覆蓋整個表
 面。

●如果覺得甜度不夠，可以加點糖漿。

濃縮咖啡搭配牛奶的和諧雙重奏
拿鐵咖啡

◆材料／1人份◆

濃縮咖啡(→p220） ……… 30ml
蒸氣加熱過的牛奶…………120ml

◆作法◆

1. 把濃縮咖啡倒入預熱好的杯子。
2. 從中心把蒸氣加熱的牛奶倒進①。

●「Latte」是義大利語的牛奶。能夠享受帶著自然甜味的牛奶，搭配滋味與之毫不遜色的咖啡，是拿鐵咖啡的魅力。

Caffé Latte

Caffé Latte Freddo

濃縮咖啡的苦味變得更加明顯
冰拿鐵

◆材料／1人份◆

濃縮咖啡(→p220） ……… 30ml
牛奶……………………………100ml
冰塊…………………………… 適量

◆作法◆

1. 把沖泡好的濃縮咖啡放涼備用。
2. 把牛奶倒進玻璃杯，加入大量的冰塊。
3. 把①一口氣從杯緣倒進②。

●倒入濃縮咖啡時，為了使其與牛奶混合得恰到好處，必須一鼓作氣的倒進去。

Café au Lait

法式早餐必備的基本款咖啡
咖啡歐蕾

◆材料／1人份◆

法式烘焙咖啡(→p205)或用炭燒
咖啡豆沖泡好的咖啡………100ml
蒸氣加熱過的牛奶…………100ml

◆作法◆

1. 把咖啡倒入預熱好的杯子。

2. 把蒸氣牛奶一鼓作氣的倒進①。

●咖啡與牛奶的比例基本上是1：1。
最標準的製作方法是，兩手各自拿著
咖啡壺和牛奶壺，從高處同時倒入杯
內。這個動作雖然屬於必須多經練習，
才能熟練的高難度技巧，但是用這種
方式沖泡的咖啡歐蕾，可以產生適度
的奶泡，美味也跟著加倍。

Latte Macchiato

用香甜的牛奶封鎖住濃縮咖啡
拿鐵瑪琪朵

◆材料／1人份◆

濃縮咖啡(→p220) ……… 30ml
蒸氣加熱過的牛奶…………170ml
奶泡………………………… 適量

◆作法◆

1. 把蒸氣加熱過的牛奶和奶泡，
　　倒進預熱好的杯子。

2. 把濃縮咖啡緩緩的倒進①。

●倒入濃縮咖啡時，盡量從高處慢慢
的往下倒，為的是不讓表面的奶泡被
濃縮咖啡衝擊的力道暈開。

Honey Café Con Leche

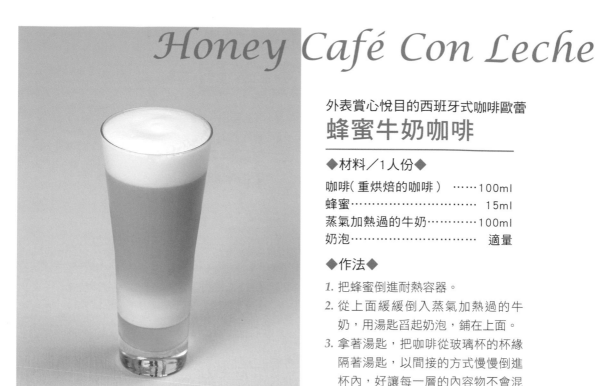

外表賞心悅目的西班牙式咖啡歐蕾
蜂蜜牛奶咖啡

◆材料／1人份◆

咖啡（重烘焙的咖啡）……100ml
蜂蜜…………………………15ml
蒸氣加熱過的牛奶…………100ml
奶泡………………………… 適量

◆作法◆

1. 把蜂蜜倒進耐熱容器。
2. 從上面緩緩倒入蒸氣加熱過的牛奶，用湯匙舀起奶泡，鋪在上面。
3. 拿著湯匙，把咖啡從玻璃杯的杯緣隔著湯匙，以間接的方式慢慢倒進杯內，好讓每一層的內容物不會混在一起。

Iced Ginger Coffee Float

帶有一絲嗆辣的刺激，會讓人上癮的味道
薑汁飄浮咖啡

◆材料／1人份◆

冰咖啡（→p219）……………… 140ml
蜂蜜漬薑…………………………… 3大匙
氣泡水……………………………… 80ml
冰塊………………………………… 適量
冰淇淋……………………………… 1球

蜂蜜漬薑的作法

1. 把削皮的薑絲100g迅速沖洗乾淨，瀝乾水分後，和蜂蜜（約100ml）一起放入瓶內醃漬一天（可保存2個星期）。

◆作法◆

1. 把蜂蜜漬薑和氣泡水倒進玻璃杯內攪拌。
2. 倒入和杯子齊高的冰塊，再把冰咖啡慢慢的倒在冰塊上。
3. 在杯口放上一球冰淇淋。

Café au Lait Glace

準備大一點的杯子盛裝，好喝個過癮

冰咖啡歐蕾

◆材料／1人份◆

冰咖啡(→p219)	80ml
牛奶	80ml
冰塊	適量

◆作法◆

1. 把牛奶倒進玻璃杯。
2. 倒入和杯子齊高的冰塊。
3. 把冰咖啡慢慢的倒在冰塊上。

●如果慢慢倒，牛奶和咖啡就不會混在一起，形成上下兩層。準備杯身長的杯子，可以讓視覺同時得到享受。

Cappuccino Freddo

綿密細緻的奶泡使美味倍增

冰卡布奇諾

◆材料／1人份◆

濃縮咖啡(→p220)	30ml
牛奶	60ml
奶泡	4-6大匙
冰塊	適量

◆作法◆

1. 把沖泡好的濃縮咖啡放涼備用。
2. 把牛奶倒進玻璃杯，再放入冰塊。
3. 在②裡倒進足以淹沒冰塊的奶泡。
4. 沿著玻璃杯緣，盡量從高處把濃縮咖啡慢慢的倒入杯內。

●重點是要打出質地細緻的奶泡，大量的鋪在咖啡上。

Iced Green Tea Cappuccino

抹茶和紅豆的組合帶來別出心裁的美味

冰抹茶卡布奇諾

◆材料／1人份◆

濃縮咖啡(→p220)… 30ml		紅豆泥……………… 20g	
牛奶……………… 50ml		奶泡……………… 適量	
抹茶……………1小匙		抹茶粉(裝飾用) … 適量	
熱水……………1小匙		冰塊……………… 適量	

◆作法◆

1. 把沖泡好的濃縮咖啡放涼備用。
2. 用熱水沖勻抹茶粉,再加入牛奶攪拌均勻。
3. 把紅豆泥填入杯底,從上倒入②。
4. 倒入冰塊,直到與杯子同高。再把①的濃縮咖啡慢慢的倒在冰塊上。
5. 把奶泡鋪滿整個表面。
6. 撒上裝飾用的抹茶粉。

●可以依照自己的習慣,把杯底的紅豆泥攪散再喝。

Dutch Caramel Coffee

搭配焦糖鬆餅一起享受

荷蘭式焦糖咖啡

◆材料／1人份◆

咖啡(重烘焙的咖啡) ……100ml
焦糖煎餅………………………… 1片

◆作法◆

1. 把咖啡倒入預熱好的咖啡杯。
2. 在杯子上放一片焦糖煎餅。
3. 等到焦糖被咖啡的蒸氣開始融化,就可以一邊享用濕潤的鬆餅,一邊喝咖啡。

●這是荷蘭的咖啡館必備的選項。

Raspberry Nut Mocha

覆盆子的酸味讓味蕾帶來驚喜
覆盆子堅果摩卡咖啡

◆材料／1人份◆

濃縮咖啡(→p220)		奶泡……………	適量
…………………	30ml	鮮奶油…………	適量
覆盆子糖漿………	7ml	覆盆子醬………	適量
巧克力醬………	15ml	杏仁片…………	適量

◆作法◆

1. 把覆盆子糖漿和巧克力醬倒入預熱好的杯子。
2. 接著倒入濃縮咖啡。
3. 把奶泡鋪滿②的整個表面，再倒入打發好的鮮奶油，使其均勻的浮在奶泡上。
4. 淋上覆盆子醬和撒上杏仁片當作裝飾。

●如果不用覆盆子醬，改用其他水果口味的糖漿也可以。

Iced Blueberry Caffe Lait

看起來像聖代一樣豐盛
冰藍莓拿鐵咖啡

◆材料／1人份◆

濃縮咖啡(→p220)		鮮奶油…………	適量
…………………	30ml	乾燥藍莓………	適量
牛奶……………	100ml	薄荷葉…………	適量
藍莓醬…………	10ml	冰塊……………	適量

◆作法◆

1. 把沖泡好的濃縮咖啡放涼備用。
2. 把藍莓醬放入杯內。
3. 接著倒入牛奶，再裝進高度與杯子同高的冰塊。
4. 把濃縮咖啡慢慢的倒在玻璃杯內的冰塊。
5. 打發鮮奶油，滿滿的鋪在咖啡上，再擺上藍莓和薄荷葉當作裝飾。

●藍莓的酸甜味和濃縮咖啡是絕配。也可以改用草莓或小紅莓。

掌握更多有關咖啡豆的知識

不論是豆子的生長過程、產地和種類的特徵，若能掌握更多的知識，你會變得更喜歡咖啡喔。

● 生豆的顏色是淺綠色

每一提到咖啡豆，很多人可能馬上聯想到已經烘焙好的茶色咖啡豆。其實，最原始的咖啡豆稱之為生豆，顆粒比烘焙過的豆子還小，呈現淺綠色。因此又被稱為綠咖啡豆。

生豆的味道帶有清新的青草味，基本上，這也是咖啡豆進口時所保持的狀態。或許有些人會感到意外，其實生豆和容易氧化的烘焙豆不一樣，可以長期保存。因為有些咖啡行家，從第一步的烘焙都是由自己動手，所以還算容易買得到。

被稱為綠咖啡的咖啡生豆

● 什麼是品質好的生豆？

每個產地的生豆都設有不同的基準，也會由顆粒和大小等條件決定等級。所謂品質好的生豆，必須符合色彩、形狀、厚度這三大條件的要求。從豆子的外表，可以分出管理的優劣程度。若豆子表面泛著綠色光澤，表示豆質很新鮮。

另外，不論等級再高的咖啡豆，也會混入被蟲蛀食或尚未成熟的豆子。仔細去蕪存菁，淘汰上述的瑕疵，也是非常重要的作業。是否曾經看過有人把咖啡豆攤放在竹簍上，進行分類呢？剔除有瑕疵的咖啡豆的作業，稱為手選（Hand Pick）；唯有只留下優質的咖啡豆，才能成就一杯完美好喝的咖啡。

● 有關咖啡豆的等級

咖啡豆的評等方式，依照產地而異。基準不一而足，但大致上而言，在標高處愈高處所採集的咖啡豆，等級愈高。理由是，在溫差劇烈的高地所採集的豆子，豆質會因溫差變得緊實，且酸味的表現也非常出色。另外有些地區是依照咖啡豆的大小分級；以這種分級法而言，顆粒愈大等級愈高。雖然並不是咖啡豆的等級高，就一定是自己心目中的美味咖啡豆，但在尋覓咖啡豆時，把它當作一個判斷的基準並不會錯。

● 掌握每個產地的特徵

走一趟咖啡專賣店，可以看到各式各樣的咖啡豆。想要從中挑選出自己喜歡的一種，無疑相當困難。從下一頁開始，為大家介紹咖啡主要生產國的代表種類，不過，得先提醒各位，咖啡經過烘焙，味道會產生很大的改變。

咖啡的果實

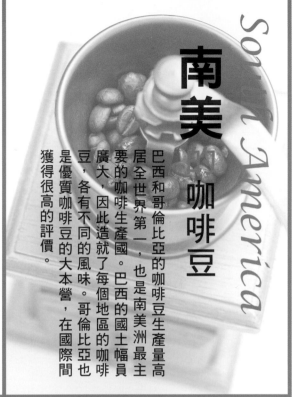

南美 咖啡豆

South America

巴西和哥倫比亞的咖啡豆生產量高居全世界第一,也是南美洲最主要的咖啡生產國。巴西的國土幅員廣大,因此造就了每個地區的咖啡豆,各有不同的風味。哥倫比亞也是優質咖啡豆的大本營,在國際間獲得很高的評價。

巴西山多士 No.2

◆ 生產國 ◆ 巴西

所謂的No.2,意思是在巴西的出口規格中被評鑑的等級。規格相當嚴格的No.1並不存在,所以No.2實際上就是品質最高的咖啡豆。咖啡的香氣飽滿濃郁,均衡度絕佳。一般都是用來當作調配綜合咖啡的基底。

翡翠山

◆ 生產國 ◆ 哥倫比亞

必須通過哥倫比亞咖啡生產者協會的嚴格品檢與頂級測試,才能冠上翡翠(Emerald)名號的咖啡豆,數量相當稀少。生長於海拔1600m的安地斯高原;當地的環境很適合栽培咖啡豆,而且也是人工採收。口感溫醇,是奇貨可居的高級品。

巴西山多士摩吉安納

◆ 生產國 ◆ 巴西

巴西咖啡享譽全球,擁有大批的忠實支持者。這裡的咖啡豆大多由山多士港出口,所以名稱被冠上山多士。摩吉安納出產的咖啡豆,口感清爽舒暢。最適合以中度微深烘焙(High Roast)～城市烘焙(City Roast)的程度烘焙。

哥倫比亞極品

◆ 生產國 ◆ **哥倫比亞**

味道溫和甘甜，稱得上是最具代表性的淡味咖啡。哥倫比亞的咖啡標準（Standard Coffee），不是依照產地等特定條件，而是依照咖啡豆的大小分級。顆粒大的稱為Supremo，小的稱為Excelso。照片中的咖啡豆為Excelso。

哥倫比亞頂級納里諾

◆ 生產國 ◆ **哥倫比亞**

位於哥倫比亞與厄瓜多交界的納里諾州，擁有來自安地斯山脈的潔淨水源，所以能夠生產出顆粒碩大的Supremo（頂級）咖啡豆，味道清透圓潤。苦味和酸味的均衡度極佳，也感受得到濃郁的甘甜風味。烘焙火候以High Roast和Full City Roast最為合適。

藍山 No.1

◆ 生產國 ◆ **牙買加**

香氣高雅，滋味滑潤順口，還帶著一股柔和的甘甜。號稱咖啡之王。一般而言，進口的咖啡豆都是以麻袋包裝，唯有藍山是裝入木桶，而且運送時還附帶證明。只留下顆粒大的藍山咖啡豆，就是照片中的藍山No.1。

中美咖啡豆

中美洲的咖啡豆孕育在加勒比海的溫暖氣候之下。說到其箇中代表，就是鼎鼎有名的牙買加藍山。此外，還有瓜地馬拉和哥斯大黎加等許多亞洲人也很熟悉的咖啡出口國。

瓜地馬拉極硬豆（SHB）

◆ 生產國 ◆ **瓜地馬拉**

公平交易的機制已經行之有年；由生產高品質咖啡豆的農園，以合理的價格，直接和消費國進行交易。咖啡豆的特徵是出色的酸味和醇厚的口感。以生產地的標高決定等級，標高愈高，等級也愈高。品質從高而低，依序是SHB、HB、SH、EPW。

水晶山咖啡

◆ 生產國 ◆ **古巴**

海拔1000m的艾斯坎布雷山脈，位於古巴的中央地帶。當地的土壤、氣候、降水量等環境條件，很適合栽培咖啡豆。水晶山咖啡更是此地的豆中之最，品質經過嚴格的篩選，堪稱古巴的頂級咖啡。特徵是口感清透甘甜，帶著優雅的餘韻。

海地

◆ 生產國 ◆ **海地**

海地的咖啡有加勒比海的珍珠之美譽，特徵是柔美的香氣和爽口的甘甜滋味。可以享受到風味溫和的淡味咖啡。海地產的咖啡也被視為藍山咖啡的根源，行銷國家遍及世界各地，尤其在法國更是受到歡迎。

瓜地馬拉波爾薩莊園

◆ 生產國 ◆ **瓜地馬拉**

薇薇特南果地區的第一座咖啡莊園。波爾薩（Borsa）是西班牙語的袋子，因為當地是被許多高山圍繞的袋狀地形。也有人選擇日照和土質皆佳的地方栽培，以手摘方式採收完熟的果實。味道醇郁，清爽的澀味和酸味之中，散發著清新的果香。

巴拿馬 Mama Cata 莊園

◆ 生產國 ◆ **巴拿馬**

Mama Cata莊園的咖啡，在2002年巴拿馬精緻咖啡協會的競賽拍賣會中，榮獲冠軍寶座。這個莊園受到強風的吹拂，同時拜土質屬於富含礦物質的火山灰土所賜，故能夠生產出品質極高的咖啡豆。口感溫醇，帶有宜人的甘甜。

唐吉軻德蜜處理咖啡豆
（哥斯大黎加唐吉軻德）

◆ 生產國 ◆ **哥斯大黎加**

被哥斯大黎加精緻咖啡協會SCACR認定的咖啡品牌，品質水準很高。唐吉軻德咖啡豆栽培於西部山谷的橘郡（Naranjo），海拔約1350～1500m的地區。特徵是宛如蜂蜜般的甜美滋味，香氣芬芳柔美。

關於咖啡的兩大原種

咖啡的品種多達幾十種。主要品種有阿拉比卡種和羅布斯塔種，被稱為兩大原種。以前還有人栽培利比瑞卡種的咖啡豆，但是這種品種不耐病蟲害，所以現在幾乎沒有栽培。

◆阿拉比卡種

阿拉比卡是全世界流通最廣泛的品種。佔了全球咖啡生產量的75%。味道和香氣都很出色，是很受歡迎的品種。咖啡豆的形狀扁平，呈橢圓形，原產於衣索比亞。主要的生產國包括瓜地馬拉、哥倫比亞、巴西、牙買加、印尼等。

◆羅布斯塔種

羅布斯塔種主要用於即溶咖啡等產業和咖啡豆的調配。生產量佔整體的 20 ～ 30%。特徵是容易栽培，可以適應的區域很廣。特色是沒有酸味，但帶有強烈的苦味。豆子的形狀短小渾圓，主要生產地包括印尼、越南、喀麥隆等。

陽光禮讚

◆ 生產國 ◆ **哥斯大黎加**

哥斯大黎加的國土面積有將近30%被指定為自然保護區。陽光禮讚孕育在如此得天獨厚的自然環境，將哥斯大黎加的咖啡特色展露無遺。帶著溫和的酸味和香氣，風味清爽宜人。

肯亞奇科洛

◆ 生產國 ◆ 肯亞

説到吉力馬札羅咖啡豆，雖然產地是坦尚尼亞，不過奇科洛（Keekorok）咖啡豆的產地在肯亞。雖然在日本尚屬奇貨可居，但是從以前在歐洲就是獲得很高評價的高級品。濃郁的醇味和高雅的香氣取得完美的平衡，即使加了牛奶，也絲毫無損其風味。

非洲咖啡豆

Africa

吉力馬札羅和摩卡等在日本知名度很高的咖啡，都是原產於非洲。這個地區的咖啡豆，最大的特色是，整體而言濃度和風味都很濃郁。

這裡是優質咖啡生產國的匯集地，例如衣索比亞是咖啡的發祥地，而肯亞生產酸味明顯的高級咖啡豆等國家。

哈拉摩卡

◆ 生產國 ◆ 衣索比亞

產於有咖啡發祥地之稱的衣索比亞。此款咖啡豆以前是由葉門的摩卡港出口到各地，所以被稱為摩卡咖啡。衣索比亞東部、海拔約2000m的地區的手摘豆，每一顆都是精挑細選，帶有古典的摩卡味（發酵香），以酸味著稱，苦味不明顯。

坦尚尼亞

◆ 生產國 ◆ 坦尚尼亞

吉力馬札羅所在的北部地區，是坦尚尼亞著名的咖啡產地，不過，Kibo Kanji Lalji卻是南部的咖啡。當地會利用咖啡渣製作堆肥，提煉時的水也會再循環利用，對環保不遺餘力。味道香醇，帶有酸味，而且餘韻清爽，散發著柑橘類的香氣。

豐厚的稠度讓人欲罷不能
產於夏威夷的「夏威夷可娜」

夏威夷可娜咖啡生長於夏威夷島的可娜地區，至今已超過 100 年的歷史。屬於小規模生產，而且完全是手工作業，所以產量非常稀少，不到全世界咖啡豆生產量的 1%。這種產量稀有的珍貴咖啡豆，香氣芳醇，稠度厚實；特殊的酸味和甜味深具個性，所以一喝成癮的人也不在少數。

耶加雪菲

◆ 生產國 ◆ 衣索比亞

雖然衣索比亞全境都適合栽培咖啡，不過最適合栽培咖啡的地區，以耶加雪菲村莫屬。當地把品質的水準當作首要的追求目標，所以產量稀少，極為珍貴。一入口，鮮明的甘甜立刻在口中蔓延，尾韻清新純淨，不知迷惑了全世界多少的咖啡迷。

摩卡瑪妲莉

◆ 生產國 ◆ 葉門

摩卡咖啡豆有兩種，一種產於衣索匹亞，另一種產於葉門。產於葉門的摩卡瑪妲莉，帶有極具個性的野性風味，很受歡迎。它的特徵是明亮的酸味中帶著吸附了果肉精華的優雅甜香。大多以深度烘焙～城市烘焙的方式烘焙。

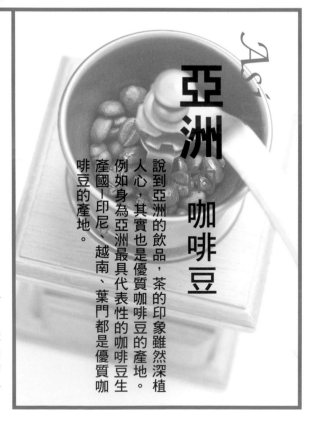

亞洲 咖啡豆

說到亞洲的飲品，茶的印象雖然深植人心，其實也是優質咖啡豆的產地。例如身為亞洲最具代表性的咖啡豆生產國—印尼、越南、葉門都是優質咖啡豆的產地。

爪哇羅布斯塔 WIB-1

◆ 生產國 ◆ 印尼

爪哇產的羅布斯塔品種，等級被評比為WIB。最後的數字代表外觀上的缺陷數量；如果是1，表示咖啡豆的缺點最少。一般而言，羅布斯塔種的咖啡並不是直接飲用，大多做為調配之用。

印度阿拉比卡

◆ 生產國 ◆ 印度

印度的咖啡豆生產量高居世界第5。南印度栽培的咖啡名氣較高，以水洗式、非水洗式、豆子的大小替咖啡豆分等級。印度的咖啡界把水洗式稱為Plantation，非水洗式稱為Cherry。此區咖啡豆的特徵是醇度和酸味的均衡度佳，帶有獨特的香料味。

越南羅布斯塔

◆ 生產國 ◆ 越南

進入本世紀後，越南的咖啡生產量躍居於僅次於巴西和哥倫比亞為世界第三。在越南收穫的咖啡有9成都是羅布斯塔種，是全世界羅布斯塔種的生產量國家之冠。味道的特徵是苦味強烈，大多用於濃縮咖啡的調配或加工用咖啡。

迦幼曼特寧有機栽培

◆ 生產國 ◆ 印尼

印尼蘇門答臘北部的迦幼高地，依照有機農產品的國際認證機構SKAL INTERNATIONAL的基準，以完全不使用化學肥料和農業的方式，進行有機栽培。這裡的咖啡豆洋溢著有機栽培特有的溫潤香氣和強而有力的苦味，豐郁的醇味極富魅力。

咖啡的滋味取決於烘焙

據說咖啡的滋味好壞，關鍵在於烘焙。了解每一種烘焙火候的特徵，也是沖泡出一杯好咖啡的重點所在。

何謂烘焙？

所謂的烘焙，就是加熱咖啡豆。咖啡在生豆的狀態下，完全無法讓人品嚐到其美妙的滋味。咖啡特有的香氣和味道，一定得經過烘焙才得以發揮。

換句話說，不論品質再好的咖啡豆，如果烘焙的狀況不理想，也無法煮成美味的咖啡。因此才會有此說法「咖啡的味道有80%取決於烘焙」。

烘焙的8個階段

烘焙的深淺程度，大致可分為淺焙、中焙、深焙3種。又可以再細分為淺焙（Light Roast）、肉桂烘焙（Cinnamon Roast）、中度烘焙（Medium Roast）、深度烘焙（High Roast）、城市烘焙（City Roast）、深城市烘焙（Full City Roast）、法式烘焙（French Roast）、義式烘焙（Italian Roast）這8種程度，用來表示烘焙的深淺。

細微的味道差異，取決於咖啡豆本身等其他因素，烘焙度愈淺酸度愈強，而烘焙度愈深苦味愈明顯，味道濃郁強烈。

喜好有國別之分

哪種咖啡的味道受歡迎，依地區和時代而異。味道的差異，取決於烘焙的深淺程度。如同法式烘焙和義式烘焙的名稱所示，法國和義大利偏好深烘焙。德國和北歐以中度烘焙為主流。另外，美國西岸以淺烘焙咖啡當道，但位於西北部的西雅圖，最流行的是中度烘焙～深烘焙的咖啡。還有紐約，也偏愛中度烘焙。至於日本，最近大行其道的是義式咖啡和西雅圖咖啡，由此看來，烘焙程度稍微深一點的咖啡比較受到青睞。

◆ 烘焙的過程 ◆

1 把生豆放進咖啡烘焙手網。

2 點火加熱。

3 加熱15分鐘以後會有啪吱聲作響；等到加熱至自己想要的烘焙程度，即可熄火。

4 用吹風機吹涼咖啡豆。

烘焙（Roast）的 8 個階段

淡烘焙 (Light) ◆ 淺烘焙

只把豆子烤至表面微微出現焦色的輕度烘焙。幾乎不帶醇味和香氣，所以淺烘焙的豆子不適合飲用。

肉桂烘焙 (Cinnamon) ◆ 淺烘焙

把豆子烘焙至色澤接近肉桂棒的程度。味道清爽，酸味很強。有些美式咖啡會使用這樣的咖啡豆。

中烘焙 (Medium) ◆ 中度烘焙

別名美式烘焙（America Roast）。色澤是很深的度，酸味雖強，卻幾乎不帶苦味。用於美式咖啡。

中深烘焙 (High) ◆ 中度烘焙

咖啡最普遍的烘焙度，酸味還是很明顯，也開始出現苦味。香氣也很濃郁。

城市烘焙 (City) ◆ 中度烘焙

咖啡豆的表面烘焙至色澤轉為棕色，也就是所謂的咖啡色。酸味和苦味保持絕佳的平衡，咖啡的滋味也相當豐富且有深度。

深城市烘焙 (Full City) ◆ 深度烘焙

咖啡豆的顏色變得更深，表面還滲出薄薄的油脂。酸味減少，取而代之的是明顯的苦味。在中南美洲經常飲用。

法式烘焙 (French) ◆ 深度烘焙

最適合製作咖啡歐蕾和濃縮咖啡。茶褐色的咖啡豆帶著泛黑的色澤，表面也明顯浮出一層油脂。幾乎嚐不到酸味。

義式烘焙 (Italian) ◆ 深度烘焙

咖啡豆的顏色近乎黑色，泛著油脂的光澤。苦味相當濃，最適合加點砂糖飲用。也適合用於沖泡濃縮咖啡或卡布奇諾。

咖啡豆和研磨方式的美味關係

咖啡豆的研磨方式會左右咖啡的味道。如果研磨得很細，濃度容易加深，苦味也跟著加重；研磨得較粗的話，酸味會轉強。除此之外，不同的沖泡方式也各自有最適合的研磨方式。

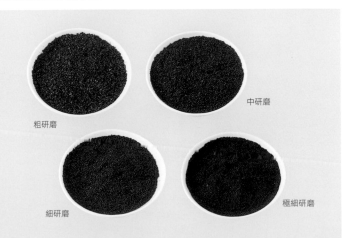

粗研磨　中研磨　細研磨　極細研磨

咖啡濾紙	中研磨～中粗研磨
賽風壺	細研磨～中研磨
濾滴式	中研磨～粗研磨
濃縮咖啡	極細研磨

咖啡的沖泡器材

為了沖煮一杯極致的美味咖啡，選擇合適的道具也很重要。咖啡的沖泡方式很多，包括濾紙沖泡式、賽風壺等；方法不同，所用的道具也完全不一樣。大家參考了212～221頁的各種咖啡的作法後，如果決定好要採用哪一種，接著請確認該準備哪些必備器材。而且，很多沖泡咖啡的器材，本身看起來就賞心悅目，所以，我們也為各種等到成為咖啡達人後，一定會想入手的夢幻逸品。

濾滴式的道具

濾滴式分為濾紙和濾網兩種。這是在一般家庭很受歡迎的咖啡沖泡方式。除了過濾的道具，其他使用的器具幾乎完全一樣。

熱水壺

用途是注入熱水。壺嘴細的款式比較理想，因為可以讓沖泡出來的咖啡，呈現更細緻的美味。

玻璃咖啡壺

濾滴式咖啡的必備道具。用途是裝咖啡。建議選擇材質為耐熱玻璃的款式。

Kalita 式

Hario 式

濾袋

濾袋式咖啡使用的道具。能夠萃取出咖啡的深層美味，只是使用上有些地方需要注意。詳見219頁。

咖啡量匙

為了準確測量出咖啡份量的必備道具。不論使用哪一種沖泡方法都派得上用場。基本份量是一平匙，但可以依照喜好自由增減。

Kalita 式

Hario 式

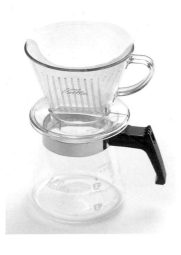

Hario 式

Kalita 式

濾杯
用途是固定濾紙。尺寸分為
1～2 杯份、2～4 杯份、4～
6 杯份等。濾孔數也分成單孔
和 3 孔等種類。

濾紙
濾紙是濾杯手沖咖啡的必備品。種類
很多，包括使用氧氣漂白的白色濾紙、
未經漂白的茶色濾紙、家庭用、業務
用等。而且尺寸也有各種大小，方便
大家挑選合適的種類。

Kalita 式

Hario 式

研磨咖啡豆的器材

大家買的如果不是已經磨好的咖啡粉，而是現喝現磨，
就需要一台磨豆機了。

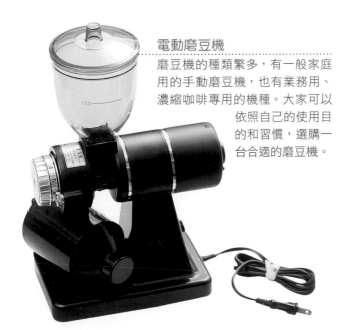

電動磨豆機
磨豆機的種類繁多，有一般家庭
用的手動磨豆機，也有業務用、
濃縮咖啡專用的機種。大家可以
依照自己的使用目
的和習慣，選購一
台合適的磨豆機。

濾杯的孔數不一樣

濾杯有單孔濾杯，也有 3 孔濾杯。
圓錐形的單孔 Hario 式濾杯，溝槽
呈漩渦狀，所以注入熱水時，水
會朝中心往下流。接觸咖啡的時
間較長，所以能萃取出更多的咖
啡成份，味道厚實飽滿。相形之
下，溝槽很長的梯形 Kalita 式濾
杯，注入熱水後，會直接通過咖
啡粉，而且 3 孔的設計，可以在
短時間內萃取出咖啡的成份，口
感清爽。

上面是單孔的 Hario 式，下面是 3 孔
的 Kalita 式。

濃縮咖啡的器具

想要沖泡濃縮咖啡，必須準備專用的器具。分成可以直接放在瓦斯爐加熱的咖啡壺和咖啡機兩種。另外，準備一個用來把咖啡粉壓實的填充器，會更方便。

濃縮咖啡機

隨著義式咖啡大行其道，日本最近購買家用義式咖啡機的人愈來愈多了。很多廠商也瞄準家用市場，推出價格平易近人的機種。而且幾乎所有的機型，都有附帶便利的蒸氣噴頭，方便大家製作卡布奇諾所需要的奶泡。

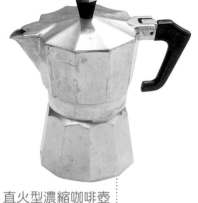

填壓器（Tamper）

用來把咖啡粉壓得緊實、均勻的道具。

直火型濃縮咖啡壺

可以直接放在瓦斯爐上加熱。在義大利，幾乎家家戶戶都有一台。在台灣被暱稱為摩卡壺，在日本也被叫做 Macchinetta。

賽風咖啡壺（虹吸式）的道具

讓許多咖啡迷神魂顛倒的，就是照片中的賽風壺。用它來沖泡咖啡，會使沖泡的過程都成了一種享受，讓人樂在其中。在這股懷舊的復古氛圍下啜飲咖啡，好像會覺得更好喝呢。

賽風壺

賽風壺的主要材質是玻璃。支架上面的上壺被稱為漏斗，下面的下壺又稱 Frasco。必須搭配酒精燈成套使用。選購時，記得挑選上壺容易插進下壺的賽風壺。

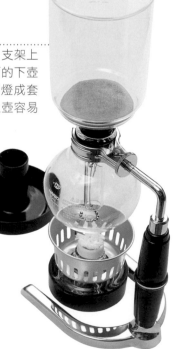

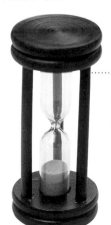

沙漏

用賽風壺煮咖啡必須計時。所需時間是 1 分鐘。如果沒有，也可以改用計時器。

竹製攪拌棒

用賽風壺沖泡咖啡時，用來使咖啡粉和水均勻混合。

挑戰一下國際咖啡師的檢定吧！

就算不是專業的咖啡師，只要是咖啡愛好者或喜歡去咖啡廳的人都可以挑戰看看英國城市專業學會（City & Guilds）的檢定。

檢定概要

知識筆試：共20題簡答題，每題一分。

實體操作考試：
在16分鐘內調配以上7杯飲料。
- 1杯濃縮咖啡（espresso）
- 1杯卡布奇諾（cappuccino）
- 1杯牛奶咖啡／拿鐵（cafe latte）
- 1杯滴濾式咖啡（filter coffee）
- 1杯茶（任何種類）
- 1杯熱巧克力（以粉末調製）
- 1杯以香蕉作基礎材料調製果昔(smoothies)

洽詢

中華研究發展服務公司主辦
TEL (02)2361-5269
FAX (02)2361-3157
http://www.intledu.com.tw/c_g/main1.asp
※ 報名時，請詳細閱讀簡章內容。

濃縮咖啡機

雙豆槽設計的業務用機種，體積輕巧不佔空間。配備蒸氣噴嘴，即使是咖啡新手，也能輕鬆打出奶泡和熱牛奶。

濃縮咖啡專用磨豆機

濃縮咖啡專用的磨豆機。濃縮咖啡需要研磨得極細的咖啡粉。對美味更為講究的人，最好使用現磨的新鮮咖啡粉。

還有這些方便的道具們

進階者的咖啡小物

咖啡，也就是所謂令人玩味的飲品。當它擄獲你我的心，便會開始想擁有各式各樣的器具。當然，也許我們能用其他物品替代這些器具，抑或是使用這些器具的機會鮮少。但是，器具時常具有優良機能、優美外型，總能吸引眾人目光。一一網羅蒐集這些器具，也是享受咖啡的樂趣之一。

▶沖煮咖啡歐蕾或卡布奇諾等用得到牛奶的咖啡時，如果準備一台奶泡器會很方便。重點是可以打出質地極為細緻的奶泡，和平常只用牛奶鍋加熱牛奶的效果相差很多。

▶手烘網。這是自行烘豆的必備器具，適合想要提升咖啡造詣的進階者。

◀人氣持續上升的越南咖啡。其實，只要有這麼一台越南咖啡滴漏壺，即可簡單完成。如同照片所示，直接放在杯子上就可以了。

魅力十足的 *Coffee Cup Collection*
經典咖啡杯組

沖煮一壺香氣四溢的好咖啡，也需要有相襯的杯盤盛裝，才能打造美好的咖啡時光。
當然，除了依照濃縮咖啡、咖啡歐蕾等沖泡的咖啡種類，配合當下的心情，挑選花
色沉穩，或者生活感較濃厚的杯盤組，也是一大樂趣。
那麼，你想好今天要用哪一個杯子喝咖啡了嗎？

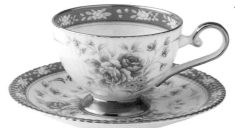

◀ HOYA 的濃縮
咖啡杯，外型
高雅柔美。集
合了粉紅、描
金和花朵圖案於
一身，相當受
到女性的歡迎。

▲渾圓的杯身，搭配上翹的杯緣，造型
相當獨特。可用來盛裝卡布奇諾等。

▲想要豪飲一大杯的咖啡歐蕾時，最適
合用這種杯子。杯口廣，而且質地又很
厚實，所以保溫效果意外的好呢。

▶在各款日常生活中使用頻率最
高的馬克杯中，本款走的是小而
美路線。用它來喝咖啡的時候，
稍微裝模作樣一下也沒關係!?

◀這個 MINTON 的海頓莊
園（Haddon Hall）系列的
杯子，用途是盛裝綜合咖
啡。一擺上桌，氣氛也會
變得華麗明亮。

▶白底藍花的濃縮咖
啡杯。沖上一杯，享受
優雅片刻吧。

◀Richard Ginori的濃縮咖啡杯。白底藍花的圖案看起來十分清爽，沁涼清新。

▶渾圓的造型正是它迷人之處。粉紅色的花朵，搭配苔綠色的設計，讓這組濃縮咖啡杯盤看起來格外討喜。

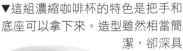

▶顏色潔白、造型簡潔俐落的綜合咖啡用咖啡杯。不論待客或自用都很合適，是很實用的一款。

▼這組濃縮咖啡杯的特色是把手和底座可以拿下來。造型雖然相當簡潔，卻深具特色。

▼義大利品牌 Richard Ginori 的咖啡杯。杯碟的描金部分，成為整體形象的焦點。

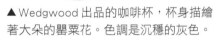

▲ Wedgwood 出品的咖啡杯，杯身描繪著大朵的罌粟花。色調是沉穩的灰色。

◀深藍色的花紋描繪得非常細緻，小地方也經過精心設計，呈現出高雅的質感。這是 Narumi 的濃縮咖啡杯。

◀兩個愛心形的咖啡杯，把糖罐夾在正中央。最適合情侶的對杯組合。

▶享譽日本的名瓷－ Noritake 的作品。以主色粉紅搭配副色的灰色，營造出高雅的氛圍。

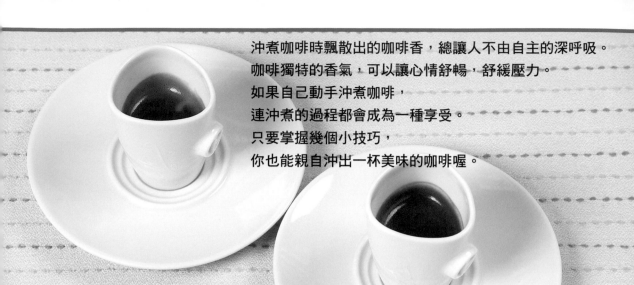

沖煮咖啡時飄散出的咖啡香，總讓人不由自主的深呼吸。
咖啡獨特的香氣，可以讓心情舒暢，舒緩壓力。
如果自己動手沖煮咖啡，
連沖煮的過程都會成為一種享受。
只要掌握幾個小技巧，
你也能親自沖出一杯美味的咖啡喔。

如何沖煮出
一杯美味的咖啡

美味咖啡豆的聰明選購法

咖啡豆也有生命力。想要沖煮出一杯美味的咖啡，第一步就是購買新鮮的咖啡豆。這個道理雖然大家都懂，但是懂得如何烘焙咖啡豆的人畢竟是少數，所以知道該去哪一間有烘焙行家坐鎮的專門店選購，才是我們應該關心的重點。如果發現店家的儲豆櫃，位在會直接照到日光的位置，或者看到玻璃櫃被咖啡豆的油脂弄得油漬遍布，請記得另選高明。另外也別忘了確認，店家是否清楚記錄了咖啡豆烘焙的日期，以及有沒有做好品質的控管以及有沒有做好品質的控管。店內環境整潔、生意興隆的店家，商品的流動也快，值得大家信賴。家裡沒有磨豆機的人，可以依照沖煮的型態，請店家代為研磨。建議一次購買的咖啡豆數量，以1～2個星期左右可以喝完為宜。

咖啡豆的保存法

咖啡豆只要一開封，品質惡化的速度很快，所以請大家一定要掌握正確的保存方式。第一，千萬不要存放在日光直射的地方。因為直接曬到太陽，咖啡豆會隨著溫度上升而加速氧化。另外，為了防止咖啡接觸到氧氣，買回去以後最好改放進密封容器。建議大家一定要蓋緊密封容器的蓋子，冷藏保存。不過，沖煮前20～30分鐘，請記得從冰箱取出咖啡，讓它恢復常溫喔。

關於沖煮咖啡的水質

沖煮咖啡適合用新鮮的熱水。日本的自來水雖然號稱是軟水，不過還是請大家使用以淨水器或軟水器過濾的水，也不要誤用了是硬水的礦泉水。另外，沖煮咖啡用的水，必須經過煮沸。但是，沸騰過久，或者再次加熱的開水，由於氧氣已經流失，所以無法充分提引出咖啡的精華。一般認為適合的溫度是92～96度。如果用咖啡濾紙沖泡，水溫最好超過90度。當然，如果要依照自己的喜好調整水溫也沒問題。用

高溫沖煮出來的咖啡，苦味較為明顯；相反的，用低溫沖煮的話，酸味會特別突出。

份量要正確

沖煮咖啡的時候，使用份量適當的材料也是很重要的一環。每一杯咖啡所需要的份量因種類而異，例如濃縮咖啡、美式咖啡等。不過基本上，一人份所需的咖啡粉大約是10～15g，熱水的份量是120～180ml。大家只要掌握這個比例，就可以依照喜好自行調整。最後，不用說大家也知道，隨時保持器具的清潔也很重要。

各式各樣的沖煮方式

咖啡的沖煮方式不一而足；如果在家裡沖泡，最普遍的方法非濾紙沖泡了。作法非常簡單，只要把濾杯直接放在咖啡杯上，就可以沖泡出一人份的咖啡。濾滴壺沖泡出來的咖啡，味道圓潤豐富，是很受咖啡迷喜好的沖泡方式。很適合大量萃取，所以這種沖泡方式也很受咖啡店歡迎。缺點是濾滴壺容易破損。賽風壺的造型很吸睛，讓沖煮咖啡的過程，也成了一大享受。喜歡喝濃咖啡的人，喝的時候就不妨講究些。濃縮咖啡的器材有兩種，一種是可以直火加熱的咖啡壺，另一種是咖啡機。找出自己偏好的咖啡，還有掌握沖泡方法的特徵，都是沖泡出美味咖啡的必備竅門。接著從下一頁開始，將為大家介紹各種沖泡方式。

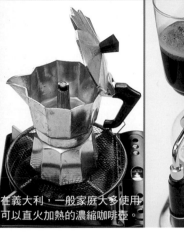

濾袋式的擁護者向來不少。

簡單又方便的濾紙沖泡式。

濃縮咖啡機讓自家搖身一變成咖啡館。

在義大利，一般家庭大多使用可以直火加熱的濃縮咖啡壺。

賽風壺能帶來香氣四溢的咖啡時光。

砂糖也是左右咖啡風味的重要因素

砂糖對咖啡的味道好壞，有很大的影響力。喝咖啡時，最適合添加的是容易溶解、又無異味的細砂糖。以焦糖增加顏色和香味的冰糖，就是一般看到的咖啡糖。特點是溶解速度很慢，所以可以藉由攪拌的頻率來調整甜度。法式咖啡糖（French Sugar）的造型小巧可愛，看起來就像好吃的糖果。喜歡甜食的人，可以拿起來放進咖啡沾一下，直接咬著吃。或者前半杯喝的是什麼都不加的黑咖啡，等到喝剩下一半才加砂糖。等於喝一杯咖啡，可以享受到兩種喝法，讓人喝得心滿意足。

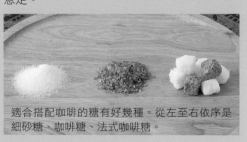

適合搭配咖啡的糖有好幾種。從左至右依序是細砂糖、咖啡糖、法式咖啡糖。

濾紙滴漏式咖啡的沖泡方式

用濾紙滴漏是家庭沖泡咖啡的主流。也是各種咖啡沖泡法當中，最基本的方法。咖啡豆的研磨粗細以中度研磨～中粗研磨為宜。

每一杯所需的咖啡粉份量是10～13g，沖泡好的容量是120ml。這裡示範的是Hario式（錐型杯）沖泡法。記得必須用稍燙的熱水沖泡，大約是92～96度。

◆準備的器材◆
濾杯／咖啡壺／濾紙／咖啡量匙

3
把濾紙放在
濾杯上就定位
讓濾紙密實的貼合在濾杯上。

1
預熱濾杯和咖啡壺
先把濾杯放在咖啡壺上面，從上倒入熱水加熱。

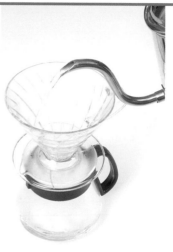

4
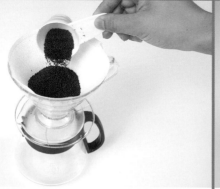

倒入咖啡粉
用量匙裝好份量正確的咖啡粉，倒入濾杯。基本上，一人份的咖啡粉是1平匙。不過，濃一點的咖啡成了最近的主流，所以喜歡喝濃咖啡的話，也可以裝成滿匙。倒入咖啡粉後，輕輕搖晃濾杯，好讓咖啡粉均勻分散。

2

折好濾紙
沿著濾紙封口處的痕跡，把側邊往上折。圓圈內的是Kalita式（梯型）。把底部和側邊往上折。

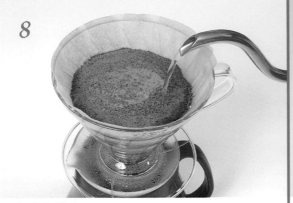

再次注入熱水

注入第 3 次熱水時，一樣保持從內往外畫圓的方式。

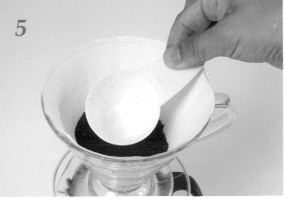

讓中央保持凹陷

用咖啡量匙等物，在上一步鋪平的咖啡粉中央，壓出凹陷。

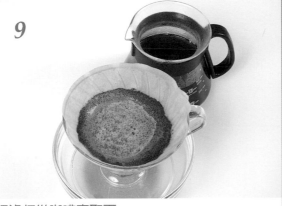

把濾杯從咖啡壺取下

如果已經累積到所需的份量，雖然還沒滴完，還是把濾杯拿下來。否則脂質和雜質會混入濾好的咖啡，會減損美味的程度。

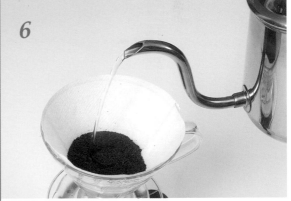

把熱水注入濾杯

以畫圓的方式，從凹陷的中心處往外倒入，讓水分滲透所有的咖啡粉。這時必須特別注意，不要把熱水淋在濾紙上。

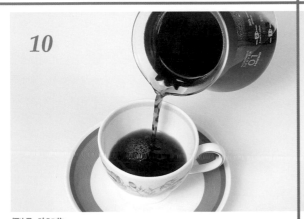

倒入咖啡

把濾好的咖啡倒進杯內，準備享用。

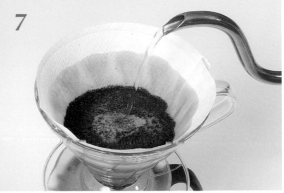

第二次倒入熱水

確認因熱水翻起的咖啡表面已經恢復平坦，再倒入第 2 次熱水。

賽風壺的沖泡方式

以前有段時間，以美味著稱的咖啡店都是用賽風壺沖煮咖啡。雖然器材的準備和清理很麻煩，但是只要用習慣了，每個人都能夠得心應手的沖煮出風味絕佳的咖啡。
適合使用細研磨～中研磨的咖啡粉。

◆準備的器材◆
過濾器／上壺（漏斗）／下壺／竹製攪拌棒／
咖啡量匙／酒精燈／沙漏

※ 個人所需的量10～15g

3

安裝過濾器
把過濾器穿過下壺的管子。

1

清洗過濾器
把過濾器浸泡在水裡清洗，再把水擰乾。使用新的過濾器之前，最好先和咖啡粉一起加熱約 10 分鐘再使用。

4

用鉤子前端固定
住過濾器
用下壺前端的鉤子固定過濾器。最後請務必確認是否安裝牢固。

2

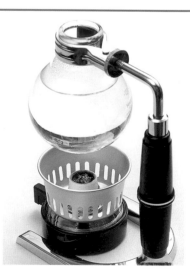

把水煮沸
把水裝入下壺，點燃酒精燈加熱。火焰的高度最好要達到下壺的底部。

8

水量上升到一半時，開始攪拌

待水加熱至沸騰，上壺內的水會不斷上升。等到水量上升到一半，用竹製攪拌棒開始攪拌。如果太晚攪拌，咖啡的苦味會增加；太早攪拌的話，最後沖泡完成的咖啡會變得太酸。

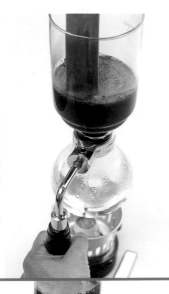

5

倒入咖啡粉

依照人數，量好咖啡粉的份量倒入上壺。

9

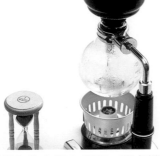

等到幾乎所有的水都上升了，再次攪拌

等到所有的水幾乎都上升了，再次攪拌。大約攪拌6～8次，持續約1分鐘。

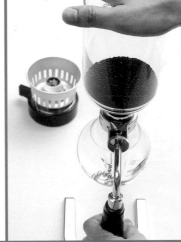

6

把上壺放入下壺

暫時拿開酒精燈，把上壺放進下壺。

10

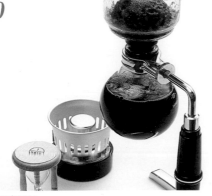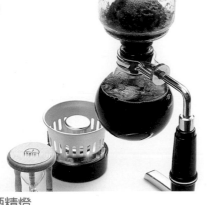

熄滅酒精燈

移開酒精燈，進行第3次攪拌。次數一樣是6～8次。接著熄火，靜待濾好的咖啡滴入下壺。咖啡全部滴入後，只要確認咖啡粉呈山狀隆起就算成功了。

7

放回酒精燈

把酒精燈放回原來位置。

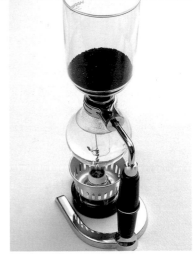

濾袋咖啡的沖泡方式

說到濾滴式沖泡，簡單方便的濾紙滴漏雖然是主流，不過用濾袋滴漏也是很受歡迎的方式。濾袋清理起來雖然麻煩，但是號稱是最能提引出咖啡精華的沖泡方式。適合使用中度研磨～粗研磨的咖啡粉。

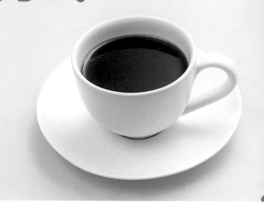

◆準備的器材◆
濾袋／咖啡壺／咖啡量匙

※ 一人份所需的量是10～15g

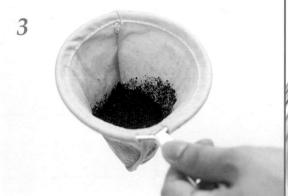

3 撫平咖啡粉
輕輕抖動，讓咖啡粉均勻分布。接著，在中央壓出凹陷。

1 把濾袋沖洗乾淨
把濾袋放進水裡洗乾淨，再把水分擰乾。

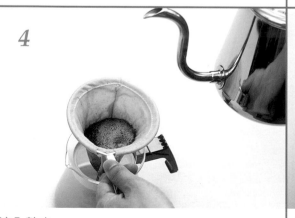

4 注入熱水
用細嘴壺注入 90 ～ 95 度的熱水。以畫圓的方式，把熱水從凹陷的中心處往外倒入，讓水分滲透所有的咖啡粉。

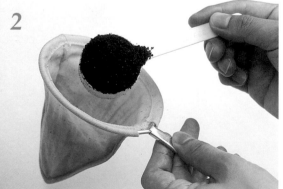

2 倒入咖啡粉
依照人數，量好咖啡粉的份量倒入濾袋。

冰咖啡的作法

最適合在炎炎夏日裡飲用。製作的重點是急速冷卻。因為這麼做,能夠完整的封鎖住咖啡的滋味和香氣。本次介紹的是用濾紙沖泡的方式。

◆準備的器材◆
濾杯(兩個)／咖啡壺(兩個)／
濾紙／咖啡量匙

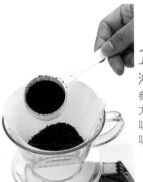

1
沖泡咖啡
參照濾紙滴漏式咖啡的沖泡方式(p214～215)沖泡咖啡。不過,如果要製作冰咖啡,咖啡粉必須增量到18g(1人份)。

2
急速冷卻
把冰塊倒入濾杯,從上往下一鼓作氣的倒入沖泡好的熱咖啡。

3
倒入玻璃杯
把完成的冰咖啡倒入玻璃杯,再加入冰塊。

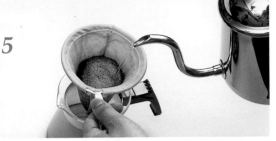

5
再次倒入熱水
再次倒入熱水,讓咖啡粉膨脹鼓起。

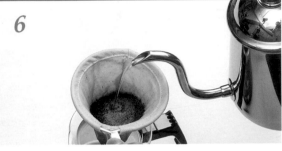

6

注入第3次熱水
確認因熱水翻起的表面已恢復平坦,再倒入第3次熱水。從內往外以描繪「の」字的要領,直到萃出全部的咖啡。

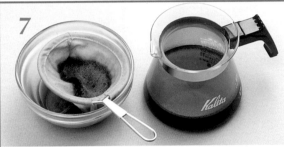

7
拿下濾袋
等到咖啡壺內已經累積到所需份量的咖啡,即使濾袋內還有沒滴完的咖啡液,還是要立刻把濾袋從咖啡壺拿下來。

濾袋的清潔保養方式

使用濾袋沖泡咖啡,缺點是後續的清潔保養很麻煩。如果每天使用,那麼使用完畢之後,必須先清洗乾淨,再裝入附蓋的容器,用水泡起來,放進冰箱冷藏。如果只是偶一為之,洗乾淨後輕輕將水分擰乾,再用塑膠袋裝起來,冷凍保存。濾袋如果乾掉了,咖啡的脂質接觸空氣後會氧化,必須多加注意。另外,第一次使用的話,建議先和咖啡粉一起加熱10分鐘左右,讓咖啡充分滲入。這個原則也適用於同樣以濾滴為原理的賽風壺的過濾器。

直火加熱式濃縮咖啡的沖煮方法

用濃縮咖啡壺沖煮咖啡，是義大利的家庭中最普遍的方法。

優點是可以簡單沖煮出美味的濃縮咖啡。

必須使用研磨得極細的咖啡粉，所以要先以濃縮咖啡專用的磨豆機，磨出顆粒極細的咖啡粉。

◆準備的器材◆
直火式濃縮咖啡壺／填充器／咖啡量匙

※一人份所需的量是6～7g。

2

裝入咖啡粉
依照人數，把所需份量的咖啡粉裝入粉槽。

3

用填充器把咖啡粉壓得密實
這個步驟很重要，必須把咖啡粉均勻的密實填壓，才能沖煮出美味的咖啡。

4

點火加熱
安裝好上壺，點火加熱。把咖啡壺放在網子上，再置於瓦斯爐。確認器具固定妥當，以大火加熱，讓壺內的水迅速沸騰。

5

等待蒸氣冒出，即可熄火
過了一段時間，咖啡液就會上升到上壺。由於咖啡會濺出來，建議把壺蓋關起來比較好。最後等到蒸氣從壺口不斷冒出，就算大功告成了。

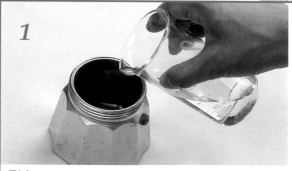

1

倒水
依照人數，把所需份量的水倒入濃縮咖啡壺的下壺。

濃縮咖啡機的沖泡方式

只要有一台濃縮咖啡機，即使在家，也能享受化身為咖啡店店長的樂趣，隨時沖泡一杯濃縮咖啡。

雖然濃縮咖啡機的要價不斐，不過市面上最近也推出了價格實惠的小型機種。

和直火式咖啡壺一樣，也是使用研磨得極細的咖啡粉。

◆ 準備的器材 ◆
濃縮咖啡機／填充器／咖啡量匙

※ 一人份所需的量是6～7g。

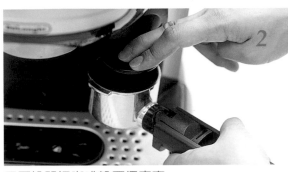

2

用壓粉器把咖啡粉壓得密實
使用附屬的壓粉器把咖啡粉壓得緊實。如果使用的機型沒有壓粉器，可以改用填充器。

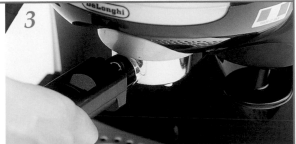

3

把過濾器裝在機器上
把裝了咖啡粉的過濾器安裝在機器上。

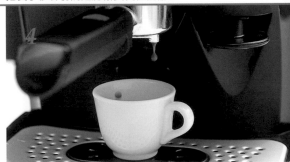

4

萃出咖啡液
輕壓按鍵，就是一杯經過濾所萃取而成的濃縮咖啡了。

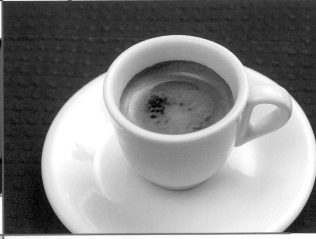

如果有咖啡機，
想要來一杯卡布奇諾也很簡單

使用內建的高壓蒸氣噴頭，就能做出一杯道地的卡布奇諾咖啡，首先把冰牛奶倒進牛奶壺等容器，用蒸氣噴頭加熱，同時打發。只需幾十秒，打出細緻的奶泡後，倒入沖泡好的濃縮咖啡就完成了。

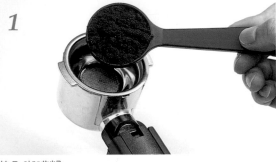

1

裝入咖啡粉
依照人數，把所需份量的咖啡粉裝入咖啡機的過濾器。

基底共通準備

把剛沖煮好的濃縮咖啡倒入咖啡杯，另外準備好一壺剛用蒸氣加熱的熱牛奶。

葉子	愛心

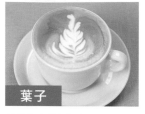 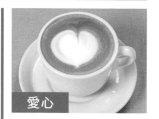

① 一手斜斜拿著裝著咖啡的杯子，從高處把加熱好的蒸氣牛奶往濃縮咖啡的正中央倒。

① 一手斜斜拿著裝著咖啡的杯子，從高處把加熱好的蒸氣牛奶往濃縮咖啡的正中央倒。

 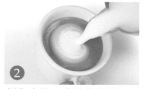

② 倒入大約一半的牛奶後，開始左右搖晃壺口。

② 倒入大約一半的牛奶後，把壺嘴貼近咖啡的液體表面，讓濃縮咖啡的正中央形成一團圓圓的白色奶泡。

 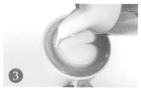

③ 一開始搖動的幅度較大，後來逐漸縮小，最後只是微微晃動壺口的程度（右邊）。

③ 朝著圓形奶泡的中心，從高處細細的注入牛奶。最後把壺口稍微抬高，一鼓作氣的橫越過圓形的中心。

④ 拉到尾端後暫時停止動作，再把線條朝著中心拉回原點。

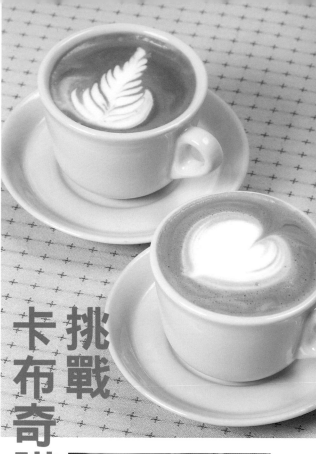

挑戰卡布奇諾拉花！

家裡只要有一台濃縮咖啡機，用蒸氣加熱牛奶、打出質地細緻的奶泡這兩項工作，就可以輕鬆完成了。

精心描繪在咖啡上的愛心或葉子圖案，是不是讓人看了就有好心情呢？當作描繪「底布」使用的是，濃縮咖啡或沖泡好的深烘焙咖啡。第一步是打出質地細緻的奶泡，要達到奶泡反光的程度才算合格。接著就可以像專業的咖啡師一樣，在咖啡表面描繪自己想要的圖案，大顯身手。

即使家裡沒有專業的拉花機，只要就地取材，利用現成的奶泡器或竹籤，一樣能享受「咖啡拉花」的樂趣。

笑臉

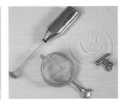

材料：
牛奶 50ml
濃縮咖啡適量
可可粉適量

道具：
電動奶泡器
耐熱玻璃杯
拿鐵拉花用的模型
濾茶網

挑戰咖啡拉花

　　當作描繪「底布」使用的是，濃縮咖啡（→p220）或沖泡好的深烘焙咖啡。接著把大量打得綿密的奶泡鋪在上面。記得先用市售的小型電動攪拌器，打發溫熱的牛奶。不過要注意的是，如果使用溫度太高的牛奶，無法順利打出奶泡。

基底共通準備

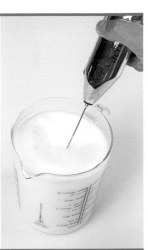

① 溫熱牛奶（絕對不能把牛奶加熱到沸騰），再倒進耐熱馬克杯，用攪拌器打發（打發至體積膨脹為原來的3倍）。

② 在杯內倒入6～7分滿的濃縮咖啡，再把打好的奶泡①，緊貼著杯緣，緩緩倒入。再把表面抹平。

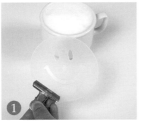

① 用夾子固定模型的尾端，盡可能靠近奶泡的表面。

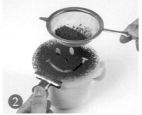

② 用濾茶網分次撒上均勻的可可粉，再把模型輕輕拿下來。

花朵

材料：
牛奶 50ml
濃縮咖啡適量
巧克力醬適量

道具：
電動奶泡器
耐熱玻璃杯
竹籤
番茄醬瓶

① 用預先裝入番茄醬瓶的巧克力醬，在奶泡中央擠出雙層的圓。

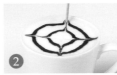

② 拿著竹籤從中心向外拉出十字的線條。記得每拉一條，就用紙巾把竹籤的前端擦拭乾淨。

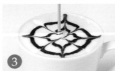

③ 接著再從杯緣，在線與線之間拉出線條。

愛心

材料：
牛奶 50ml
濃縮咖啡適量
覆盆子醬適量

道具：
電動奶泡器
耐熱玻璃杯
竹籤
番茄醬瓶

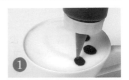

① 用預先裝入番茄醬瓶的覆盆子醬，在奶泡表面擠出直徑約1cm的圓。

② 拿著竹籤，從圓的中心拉出愛心的尾端。拉的時候，要不時擦掉沾在竹籤上的覆盆子醬。

③ 另一邊也用覆盆子醬擠出圓形，用竹籤拉成心形。

茶飲、咖啡專賣店推薦名單

推薦日本茶、紅茶、中式茶、健康茶、咖啡等店家（日本地區）。
有機會的話，請務必上門點一杯喝喝看。（2012年8月時的信息）

日本茶

地區	店名	所在地	TEL	URL
東京	魚河岸銘茶（Uogashi）	〒104-0061 中央区銀座5-5-6	03-3571-1211	http://www.uogashi-meicha.co.jp/
東京	山本山　日本橋本店	〒103-0027 中央区日本橋2-5-2	03-3281-0010	http://www.yamamotoyama.co.jp/
東京	思月園	〒115-0045 北区赤羽1-33-6	03-3901-3566	
東京	築地丸山 寿月堂	〒104-0045 中央区築地4-7-5 築地共栄会ビル 1F	03-3547-4747	http://www.maruyamanori.com/
横濱	日本茶専賣店 茶倉SAKURA	〒231-0861 横浜市中区元町2-107-1F	045-212-1042	http://www.sakura-yokohama.com/
靜岡	日本茶専賣店 錦園石部商店	〒421-1213 静岡市葵区山崎2-8-3	054-278-6895	http://www.nishikien.com/
靜岡	茶問屋嶋津商店	〒432-8014 浜松市中区鹿谷町31-14	053-471-7388	http://www.shimazu.jp/
靜岡	竹茗堂茶店	〒420-0031 静岡市葵区呉服町2-4-3	054-254-8888	http://www.chikumei.com/
靜岡	喫茶一茶	静岡駅北口地下広場しずチカ情報ポケット内	054-253-0030	http://www.ocha.or.jp/event/event_detail.php?recid=65
名古屋	茶香 丸源	〒460-0003 名古屋市中区錦3-5-4 アネックス 1F	052-971-3738	
名古屋	妙香園	〒456-0012 名古屋市熱田区沢上2-1-44	052-682-2280	http://www.myokoen.com
京都	一保堂茶舗	〒604-0915 京都市中京区寺町通二条上ル 常盤木町52	075-211-3421	http://www.ippodo-tea.co.jp/
京都	福壽園 京都本店	〒600-8005 京都市下京区四条通富小路角	075-221-2920	http://www.fukujuen.kyotohonten.com/
京都	蓬萊堂茶舗	〒604-8043 京都市中京区寺町通り四条上ル 東大文字町295	075-221-1215	http://www.kyoto-teramachi.or.jp/horaido/
大阪	御茶的宇治園	〒542-0085 大阪市中央区心斎橋筋1-4-20	06-6252-7800（代）	http://www.uji-en.co.jp/
北九州	Tsujiri茶屋	〒802-0006 北九州市小倉北区魚町1-2-11	093-521-1215	http://www.tsujiri.co.jp/
福岡	御茶的星陽園	〒816-0814 春日市春日3-55	092-572-6185	http://www.seiyouen.com/
宮崎	美老園	〒880-0001 宮崎市橘通西1-2-18	0985-22-2836	http://www.biroen.co.jp/

紅茶

地區	店名	所在地	TEL	URL
全国	Afternoon Tea Tearoom	〒151-8575渋谷区千駄ヶ谷2-11-1 Afternoon Tea Tearoom（客服中心）	0800-300-3313	http://www.afternoon-tea.net/
東京	Leafull Darjeeling House銀座	〒104-0061 中央区銀座5-9-17 あづまビル1F	03-6423-1851	http://leafull.co.jp/
東京	Mariage Freres銀座本店	〒104-0061 中央区銀座5-6-6 すずらん通り マリアージュ フレール ビル	03-3572-1854	http://www.mariagefreres.com/
東京	Lupicia 自由之丘本店	〒152-0035 目黒区自由が丘1-25-17	03-5731-7370	http://www.lupicia.com/
東京	Tea Market Gclef	〒180-0004 武蔵野市吉祥寺本町1-8-14 呉峰ビル1F	0422-21-4812	http://www.gclef.co.jp
東京	Tea House TAKANO	〒101-0051 千代田区神田神保町1-3 寿ビルB1F	03-3295-9048	http://www.teahouse-takano.com/
東京	Lipton Brooke Bond House	〒104-0061 中央区銀座1-3-1 2F	03-3535-1105	http://www.liptonhouse.com/
神奈川	ITOEN TEA GARDEN Sogo 横浜店	〒220-8510 横浜市西区高島2-18-1 そごう横浜店地下二階	045-450-3454	http://www.itoen.co.jp/
神奈川	紅茶専賣店TVZ	〒251-0025 藤沢市鵠沼石上2-5-1 カサハラ藤沢ビル	0466-26-4340	http://www.tvz.com/tea
名古屋	英國屋 紅茶店	〒464-0064 名古屋市千種区山門町2-58	052-763-8477	http://www.eikokuya-tea.co.jp/
名古屋	Tea Mode	〒465-0043 名古屋市名東区宝が丘292 藤佳ビル1F	052-760-1107	http://www.tm-tea.com/
京都	La Melangee	〒604-0000 京都市中京区烏丸二条下ル ヒロセビル5F	075-211-9337	http://www.melangee.com
神戸	Tea House Muzika	〒650-0021 神戸市中央区三宮町3-9-2	078-333-4445	

中國茶

地區	店名	所在地	TEL	URL
東京	中國茶專家 遊茶	〒150-0001 渋谷区神宮前5-8-5	03-5464-8088	http://youcha.com/
東京	Lupicia 自由之丘本店	〒152-0035 目黒区自由が丘1-25-17	03-5731-7370	http://www.lupicia.com/
東京	華泰茶莊	〒150-0043 渋谷区道玄板1-18-6	03-5728-2551	http://www.chinatea.co.jp/
東京	三寶園	〒111-0035 台東区浅草1-5-14	03-3845-4470	http://www31.ocn.ne.jp/~sanpao/
東京	明山茶葉（展示中心）	〒160-0022 新宿区新宿1-24-7 ルネ御苑プラザ1F	03-3351-3240	http://www.meizan-tea.co.jp/
東京	中國茶館	〒171-0021 豊島区西池袋1-22-8 三笠ビル2F	03-3985-5183	
東京	中國茶房 迎茶	〒158-0083 世田谷区奥沢3-31-10	03-5754-1785	http://www.ge-cha.com/
東京	「茶語」China Tea Salon 新宿高島屋店	〒151-8580 澁谷区千駄ヶ谷5-24-2 新宿髙島屋6F	03-5361-1380	http://www.chayu.net
東京	升階茶寮	〒192-0073八王子市寺町29-12 メゾン・ド・ミリオン202	042-626-2470	http://saryou.or.tv/
横浜	悟空茶莊	〒231-0023 横浜市中区山下130	045-681-7776	http://www.goku-teahouse.com
横浜	綠苑	〒231-0023 横浜市中区山下町220 綠苑ビル1F	045-651-5651	http://www.ryokuen.co.jp/
横浜	伍福壽新店	〒231-0023　横浜市中区山下町192	045-681-9925	

地區	店名	所在地	TEL	URL
石川	清華茶荘	〒923-0835 小松市吉竹町4-114	0761-20-2306	http://www.d3.dion.ne.jp/~seikatea
名古屋	樂工房L'O-Vu	〒464-0064 名古屋市千種区山門町1-56-1 覚王山ヒルズ 1F	052-757-3588	http://www.raku-kobo.com/
名古屋	茶遊苑RIKO	〒464-0086 名古屋市千種区萱場1-12-6	052-722-6272	http://www1.odn.ne.jp/sayuuen/
大分	三國志	〒870-0124 大分市大字毛井635-1	097-520-3598	http://www.sangokushi-tea.co.jp/

香草茶

地區	店名	所在地	TEL	URL
北海道	富田農場	〒071-0704　空知郡中富良野町基線北15号	0167-39-3939	http://www.farm-tomita.co.jp/
長野	蓼科Herbalnote Simples	〒391-0213 茅野市豊平10284	0266-76-2282	http://www.herbalnote.co.jp/
千葉	大多喜香草花園	〒298-0201 夷隅郡大多喜町小土呂255	0470-82-2789	http://www.otaki-herbgarden.jp
東京	Charis成城	〒157-0066 世田谷区成城6-15-15	03-3483-1960	http://www.charis-herb.com/
東京	生活之木 原宿表参道店	〒150-0001 渋谷区神宮前6-3-8	03-3409-1778	http://www.treeoflife.co.jp/
東京	enherb	（株）コネクト 〒102-0083千代田区麹町2-6-5麹町ECKビル	03-5226-0521（代）0120-184-802	http://www.botanicals.co.jp
東京	Greenflask自由之丘店	〒158-0083 世田谷区奥沢5-41-12 ソフィアビル1F	03-5483-7565	http://www.greenflask.com/
神奈川	EARLGREY	（株）日本ネイチャーセンター 〒253-0044茅ヶ崎市新栄町1-13	0467-82-6485	http://www.earl.co.jp/
山梨	河口湖Herb館	〒401-0301 南都留郡富士河口湖町船津6713-18	0555-72-3082	http://www.kawaguchiko.ne.jp/
神戸	神戸布引香草園／Ropeway	〒651-0058 神戸市中央区北野町1丁目4-3	078-271-1160	http://www.kobeherb.com

健康茶

地區	店名	所在地	TEL	URL
山形	大類兄弟商會	〒999-4227 尾花沢市中沢4-6	0237-22-1321	http://www.yamagatabank.co.jp/bp/company/pr/oorui.asp
福島	善林庵	〒970-8026 いわき市平古鍛冶町10-2	0246-25-2952	
東京	健康Plaza Pal	〒101-0052 千代田区神田小川町3-28-7	0120-548-086	http://www.kenkou-pal.co.jp/
東京	Natural　House青山店	〒107-0061 港区北青山3-6-18	03-3498-2277	http://www.naturalhouse.co.jp/
東京	Lima新宿店	〒151-0053 渋谷区代々木2-23-1 ニューステートメナービル130	03-6304-2005	http://www.lima.co.jp/shop/shop-shinjuku.html
東京	日本緑茶Center	〒150-0031 渋谷区桜丘町24-4 東武富士ビル	0120-821-561	http://www.jp-greentea.co.jp/
東京	小坂園	〒143-0015 大田区大森西3-20-15	03-3763-3619	http://www.kosakaen.co.jp/
大阪	Musubi Garden	〒540-0021 大阪市中央区大手通2-2-7	06-6945-0618	
福岡	藥草之森はくすい藥局	〒814-0123 福岡市城南区長尾1-17-9	092-871-7077 0120-893-181	http://www.yakusounomori.com

咖啡

地區	店名	所在地	TEL	URL
北海道	Infini咖啡	カフェ・ド・ノール（直営店）〒060-0002 札幌市中央区北2条西4-1北海道ビルB1F	011-242-2221	http://www.infini-cafe.com/
仙台	Work Shop Nelson	〒981-0952 仙台市青葉区中山5-19-21	022-303-2870	http://www.nelsoncoffee.com/
茨城	Saza咖啡本店	〒312-0043 ひたちなか市共栄町8-18	029-274-1151（代）	http://www.saza.co.jp
東京	Café Bach	〒111-0021 台東区日本堤1-23-9	03-3875-2669	http://www.bach-kaffee.co.jp/
東京	星巴克咖啡	日本星巴克咖啡 〒150-0001 渋谷区神宮前2-22-16	03-5412-8961	http://www.starbucks.co.jp/ja/home.htm
横浜	吉野咖啡	〒224-0024 横浜市都筑区東山田4-34-15	045-544-8822	http://www.yoshino-coffee.com
神奈川	Coffee Factory湘南	〒251-0017 藤沢市高谷1-17	0466-27-2866	
名古屋	共和咖啡店	〒454-0805 名古屋市中川区舟戸町4-21	052-353-3145	http://www.kyowacoffee.co.jp
京都	Inoda咖啡	〒604-8118 京都市中京区堺町通三条下ル道祐町140	075-221-0507	http://www.inoda-coffee.co.jp/
京都	小川咖啡　本店	〒615-0802 京都市右京区西京極北庄境町75	075-313-7334	http://www.oc-ogawa.co.jp/
大阪	山本咖啡	〒550-0015 大阪市西区南堀江2-7-9	06-6541-7131（代）	http://www.yamamotocoffee.co.jp/
神戸	西村咖啡	神戸にしむら珈琲店　本店 〒650-0004神戸市中央区中山手通1-26-3	078-221-1872	http://www.kobe-nishimura.jp/
神戸	北野工房のまち店	UCC藍山咖啡House 〒650-0004神戸市中央区中山手通3-17-1 北野工房のまち 1F	078-230-0388 （直撥店內）	http://www.kansai.coreweb.or.jp/kitano/
島根	CAFÉ ROSSO beans store＋cafe	〒692-0027安来市門生町4-3	0854-22-1177	http://www.caferosso.net
沖縄	沖縄上島咖啡 （豊崎咖啡工場）	〒901-0225 沖縄県豊見城市豊崎3-61	098-851-1175	http://ouc.ti-da.net

新手也能烤出的專屬美味：輕軟 Q 潤戚風蛋糕 & 蛋糕捲

石橋香／著

定價 NT$260

ISBN 9789577106292

　　本書作者石橋香小姐研究戚風蛋糕多年，直到無意間聽到一位朋友提到：製作戚風蛋糕時因為只使用蛋白，每次都剩下一堆蛋黃很傷腦筋。於是有了此書的發想－來做使用全蛋的戚風蛋糕吧！經過不斷得研究與嘗試總算研發出這本新的創意食譜。

　　簡單的道具與製作方法每個人都能輕鬆駕馭。

不只美味，也提供兼顧養生食材的戚風蛋糕悉心調配，每道蛋糕都貼心寫上適合搭配的茶點、配醬等，翻開這本食譜，隨心所欲決定自己今天的下午茶吧！

今天來烤麵包吧！ 4 種基礎麵糰╳ 53 款美味麵包

荻山和也／著

定價 NT$260

ISBN 9789577106636

● 用四款簡單的基礎麵糰變化出 53 種麵包！捲麵包、甜甜圈、紅豆麵包…新手也能輕鬆做。

● 步驟清晰簡單，附上詳細圖解，讓你手做麵包不失敗。

● 份量適中、麵糰好揉、發酵簡單，不擅長做麵包的人只要照著步驟也能成功！

● 早餐、野餐、宴客、晚餐、點心，依照各種不同場合分類，介紹各種麵包的做法。

● 補充實用麵包小妙計！介紹各種麵包的不同保存方法之外，還教你如何讓昨天的麵包「復活」，變成彷彿剛出爐般美味可口。

品茶圖鑑：214 種茶葉、茶湯、葉底原色圖片（精裝版）

陳宗懋、俞永明、梁國彪、周智修／著
定價 NT$680
ISBN 9789577106599

中國茶的歷史、基礎知識、茶葉的製作、中國茶的種類
收錄精彩豐富的中國茶知識

● 全彩圖解　從乾茶的形狀、茶湯的顏色、茶葉底的圖片到多樣
　的飲茶習慣與豐富的營養成分，詳盡解說，簡單明瞭。
● 收錄豐富　附上 214 種茶葉、茶湯、葉底原色圖片，初學者也
　能駕輕就熟。
● 精裝出版　我們用認真的心去對待每一種好茶，希望您也可以
　與我們一同細細品味。

四季鮮果手工果醬

渡部和泉／著
定價 NT$280
ISBN 9789577105967

● 50 道運用四季鮮果製作的天然、無添加手工果醬。
● 「愛麗絲夢遊果醬王國」主題插畫＆手作布娃娃穿梭書中。
● 作者擁有法國藍帶餐飲學院畢業證書，並曾參與無添加食品
　開發工作。
● 內附原創標籤，可妝點果醬瓶做為貼心贈禮。

修訂版

世界品茶事典

國家圖書館出版品預行編目(CIP)資料

世界品茶事典 / 主婦之友社著；藍嘉楹, 邱香凝譯. -- 2
版. -- 臺北市：笛藤, 2018.02
　　面；　公分
ISBN 978-957-710-716-9(平裝)

1.茶藝 2.咖啡

974　　　　　　　　　　　　　　　　107001957

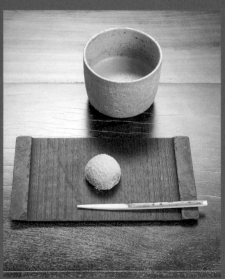

2018年2月22日　　二版第1刷　　定價380元

著者	主婦之友社
總編輯	賴巧凌
編輯	陳思穎
譯者	藍嘉楹・邱香凝
封面設計	王舒玕
發行人	林建仲
發行所	笛藤出版圖書有限公司
地址	台北市重慶南路三段1號3樓之1
電話	(02)2358-3891
傳真	(02)2358-3902
製版廠	造極彩色印刷製版股份有限公司
地址	新北市中和區中山路二段340巷36號
電話	(02)2240-0333・(02)2248-3904
總經銷	聯合發行股份有限公司
地址	新北市新店區寶橋路235巷6弄6號2樓
電話	(02)2917-8022・(02)2917-8042
劃撥帳戶	八方出版股份有限公司
劃撥帳號	19809050

KAITEISHINBAN KETTEIBAN OCHA DAIZUKAN
©SHUFUNOTOMO CO., LTD. 2012
Originally published in Japan in 2012 by SHUFUNOTOMO CO., LTD.
Chinese translation rights arranged through TOHAN CORPORATION, TOKYO.